MICHAEL LEADER & JAKE CUNNINGHAM

吉卜力 電影完全指南

麥可·里德、傑克·康寧漢 著／李達義 譯

ジブリ文庫

GHIBLIOTHEQUE

THE UNOFFICIAL GUIDE TO THE MOVIES OF STUDIO GHIBLI

國家圖書館出版品預行編目 (CIP) 資料

吉卜力電影完全指南 / 麥可 . 里德 (Michael Leader), 傑克 . 康寧漢 (Jake Cunningham) 作 ; 李達義譯 . -- 初版 . -- [新北市]：黑體文化出版：遠足文化事業股份有限公司發行 , 2022.07
　面；　公分 . -- (灰盒子 ; 4)
譯自 : Ghibliotheque : unofficial guide to the movies of Studio Ghibli.
ISBN 978-626-96136-4-9(平裝). --
ISBN 978-626-96136-5-6(精裝)

1.CST: 吉卜力工作室 2.CST: 動畫製作 3.CST: 影評 4.CST: 日本

987.631　　　　　　　　　　　　　　　　　　　　　　　　　　111009839

聲明

黑體文化

讀者回函

灰盒子 4

吉卜力電影完全指南

Ghibliotheque: Unofficial Guide to the Movies of Studio Ghibli

作者‧麥可‧里德（Michael Leader）、傑克‧康寧漢（Jake Cunningham）｜譯者‧李達義｜責任編輯‧黃嘉儀、龍傑娣｜美術設計‧林宜賢｜出版‧黑體文化｜總編輯‧龍傑娣｜社長‧郭重興｜發行人‧曾大福｜發行‧遠足文化事業股份有限公司｜電話：02-2218-1417｜傳真‧02-2218-8057｜客服專線‧0800-221-029｜客服信箱‧service@bookrep.com.tw｜官方網站‧http://www.bookrep.com.tw｜法律顧問‧華洋國際專利商標事務所‧蘇文生律師｜印刷‧凱林彩印股份有限公司｜初版‧2022 年 7 月｜初版 6 刷‧2023 年 6 月｜定價‧800 元｜ISBN‧978-626-96136-4-9（平裝）978-626-96136-5-6（精裝）｜版權所有‧翻印必究｜本書如有缺頁、破損、裝訂錯誤，請寄回更換｜特別聲明：有關本書中的言論內容，不代表本公司／出版集團的立場及意見，由作者自行承擔文責

譯者序

冷靜地探討吉卜力作品集是不可能的任務。一方面因為這間規模僅次於迪士尼的動畫製作公司，已累積無可撼動的文化影響力（日本影史賣座前八名中吉卜力作品佔三部）；另一方面工作室的代表性人物宮崎駿，已經從「人格」上昇為「神格」，成為人人膜拜的對象。這現象讓同樣身為日本重量級動畫導演押井守在他的《暢所欲言！押井守漫談吉卜力秘辛》書中稱吉卜力為「核心集團」，意思是「將共同利害視為默契，不允許內部批判的共同體」；對於日本文化界對吉卜力一面倒的讚譽現象，他甚至半開玩笑地說因為鈴木敏夫是「戈培爾（納粹宣傳頭子）的後裔」！

那麼，這本《吉卜力電影完全指南》有辦法帶你穿越「吉卜力迷霧」嗎？在回答這個問題之前，我們先從吉卜力作品的大眾性切入。

作為大眾藝術的吉卜力

法國哲學家巴迪歐（Alain Badiou）認為（現代主義運動以前的）電影最主要的特質是「大眾藝術」。他說：「一門『大眾』的藝術，意味著它的傑作——作為藝術無可爭議的最偉大作品，在其創作時就被無數人觀看和熱愛。」我想這是可用於吉卜力（或者宮崎駿）作品最精準的描述。在電影曾經為世人熱烈擁抱的時代（那個《新天堂樂園》的時代已經結束），這樣的存在很容易被理解：卓別林、基頓、愛森斯坦或者約翰·福特都是吉卜力的先驅。然而，在我們這個時代卻容易對這樣的作品產生誤解。最主要的原因是經過「作者論」的洗禮後，電影內部首次產生了「藝術 vs 商業」這樣的虛假區分。

巴迪歐說，由於絕大多數的電影以「一般人性」與觀眾對話，這是保證電影能當下被世人熱愛的關鍵；但與此同時，偉大的電影傑作同時還包含一般人辨識不出的藝術成分，兩者並行不悖地存在於同一部電影中。但在今天，人們大都直接將其所看到的「一般人性」當成藝術來稱讚，這是因為如今電影文化已經徹底的媒體化，在一片「懶人包」、「五分鐘看電影」的氛圍之下，你怎能期待「必須經過訓練方能看出」的電影藝術傳統得以生存？

粉絲狂熱 vs 英式冷靜

在這樣的脈絡下「吉卜力魔法探險指南」顯得彌足珍貴。本書作者麥可·里德和傑克·康寧漢是兩位年輕的英國影評人，他們先是錄製了頗受好評的 Podcast《Ghibliothèque》，引起熱烈迴響之後，英國出版社才邀他們寫這本書。

這是一本標準的「影迷書」，作者對動畫的狂熱充滿其中。但英國不愧為電影文化大國，兩位年輕影評人繼承了英國 *Movie* 雜誌以 V. F. Perkins 為代表的「場面調度批評」傳統，將應用在真人電影上的細膩觀察，全數傾注於吉卜力的每一部作品，沒有讓粉絲的愛屏障了影評與作品間應有的冷靜距離。例如談到《神隱少女》時，作者這樣評論：「複雜且稍微華而不實的情節、作為典範的角色設計和極富想像力的動畫並存於電影中……然而，本片的長處並非故事前後的一致性。它的故事發生在澡堂裡，這部片最佳的體驗方式也是讓它徹底沖刷你。」更難得的是，作者也用同樣精彩的方式，解讀工作室其他非宮崎駿和高畑勳的作品。例如他們談到《回憶中的瑪妮》：「為了緩解十幾歲的杏奈焦慮的心情，她被送往鄉下親戚的家中靜養。杏奈到達後，她無意識地將她的包包放在刻著『愛』這個字的桌面上，將它掩蓋而毫不自知，那是因為現在對她來說，『愛』這個詞被隱藏起來了。」這是精彩的「場面調度分析」，也是與「一般人性」並存之傑出電影中的「大眾藝術」的電影藝術。

有了理性與感性的加持，本書超越一般的導覽書籍，但更讓人激賞的是書中對於工作室人員間的「八卦」，有著一針見血的第一手報導。眾所周知，高畑勳與宮崎駿有超越一甲子的交情，但或許你不知道當初宮崎駿和鈴木敏夫拜託高畑勳加入工作室時，高畑勳的答案是「NO」，鈴木敏夫回憶道：「這是宮崎駿從未顯現的一面，當然他喝醉了。就在我還來不及反應之際發現他哭了，他淚流滿面地說：『我的年輕歲月都獻給高畑勳，但他卻從來沒有幫過我做我的作品。』」然後在談到《魔法公主》橫掃日本、將工作室帶到另一個新境界的成功時，高畑勳這樣說：「他宛如新生，《魔法公主》之後，宮崎駿在日本成為紀錄打破者和文化界導師的同義詞，同時也是世界電影新崛起的偶像。問題是，他和工作室要怎麼回應這些新的期待？」兩位改變世界動畫版圖的巨人複雜且深刻的交情躍然紙上。

如果你已經是吉卜力迷，本書一定能讓你宛若新生地重溫這些熱情；如果你是對電影有熱情，但對動畫還有那麼一點疑慮的影迷，本書絕對可以滿足你所有對美好電影的期待。

目 次

CONTENTS

INTRODUCTION

前言

如果你在 Google 地圖上查詢日本動畫製作公司吉卜力工作室的總部，跳出來的圖示會是一張貼在窗邊 A4 大小的告示，上面寫著：「這裡不是吉卜力美術館，這裡是總部辦公室，謝絕參觀。」其實我們並不在乎告示上寫什麼，我們非常清楚知道我們的造訪之地，也百分百清楚造訪的理由。

不過這個「我們」到底是誰？我們是麥可·里德（Michael Leader）和傑克·康寧漢（Jake Cunningham）。我們在 2018 年成為同事，出於同樣對電影、對 Podcast 以及對電影 Podcast 的熱愛，我們的合作只欠東風。然後有一天在我們無意間的交談中，揭露了一件不可饒恕的罪狀：傑克這傢伙竟然連一部宮崎駿的作品都未看過！這樣是不行的！至少在麥可的管轄範圍內是不行的。

緊接著，自覺的吉卜力狂熱份子麥可替傑克策劃了一套嚴謹、充實的課程大綱，並且親自導覽吉卜力工作室的完整作品：包括早期為工作室奠基的成功之作（《神隱少女》、《龍貓》、《魔法公主》）、粉絲私房片單（《魔女宅急便》、《螢火蟲之墓》、《平成狸合戰》）和深奧之作（《海潮之聲》、《隔壁的山田君》、《紅烏龜：小島物語》）。

我們何不將這麼棒的導覽記錄下來？於是，一系列圍繞著吉卜力作品的 Podcast 節目誕生了。節目內容包含了麥可為鉅細靡遺的影片製作過程、電影工業脈絡與創作者心路歷程所做的詳盡解說，和「吉卜力新鮮人」傑克與世界級作品第一次接觸的經驗報告，並嘗試在兩者間取得平衡。現在，我們只需要一個不那麼造作又引人注目的標題──這時，法文字「圖書館」（bibliothèque，一點都不造作吧！）就能派上用場。作為吉卜力粉絲社團的社名，「吉卜力圖書館」（Ghiblio-thèque）提示著一種溫暖、友善的「歡迎光臨」氛圍。

前頁：位於東京都的「三鷹之森吉卜力美術館」。

上，左至右：《神隱少女》中的千尋。
吉卜力美術館前，踏上冒險旅程的傑克與麥可。
工作中的宮崎駿（紀錄片《永不結束的人：宮崎駿》劇照）。

上：畫面右方是宮崎駿短片《麵種與蛋姬》中的明日之星「麵種先生」，本片僅在美術館內放映。

下頁：來自各方的粉絲到美術館朝聖，希望能在吉卜力的世界中忘卻自我。

第 10-11 頁：美術館的特色是讓你能一覽工作室的作品透視圖。

在傑克看了 20 多部電影和飛越 6,000 英里之後，他的程度已迅速提升；我們兩個加上製片人史提夫．瓦茲（Steph Watts）與哈洛．麥可席爾（Harold McShiel），一行四人來到東京開始吉卜力工作室終極朝聖之旅。旅程中，我們品嚐了龍貓形狀的甜點；我們跟隨著《心之谷》（麥可的最愛）中年輕戀人行走的腳步；我們訪問了工作室的資深工作者；我們踏遍了東京的每一寸土地，只為了尋找高畑勳的《兒時的點點滴滴》絕版海報。（最後我們在御宅次文化聖地中野百老匯一間琳瑯滿目的海報店中翻了出來。）當然，我們也造訪了吉卜力美術館 —— 世界頂尖的動畫工作室所創造的想像世界與動畫藝術的紀念碑。

然而，如同 Google 地圖指出的，這時我們拜訪的地方並非吉卜力美術館。這是一間位於都市中不起眼的安靜角落的複合式辦公室，而在 2019 年 11 月，貼在辦公室外著名的工作室標誌圖案，甚至還被茂密的樹籬遮蓋住。但我們很明白，大門後方就是所有魔法的發源地。當我們看著員工們進進出出時，其中有些人還好心地用不太確定的英文問我們是否找錯地方。（非常感謝，但我們很確定就是這裡！）我們知道宮崎駿另一部即將問世的大師之作《你想活出怎樣的人生》，正在這裡以工匠精神的速度 —— 一個月完成一分鐘動畫 —— 一點一滴地被手繪著。某些人攀登吉力馬札羅山（Kilimanjaro），有些人拜訪長城，有些人到梵諦岡，而我們則是到吉卜力工作室朝聖。

這本書就是三年來我們進入吉卜力魔法世界的探險報告書！此報告反映了我們對每一部片、工作室主創人物宮崎駿與高畑勳背後的創作故事，雙管齊下且清晰易懂的解讀。當然，也沒有漏掉工作室重要的製片人鈴木敏夫世界級的專業表現。

從 1984 年的《風之谷》，到 2020 年的《安雅與魔女》，本書是對吉卜力工作室作品包羅萬象的回顧。如同之前製作的 Podcast 節目，由麥可提供每一部作品堅實的背景資料的分析作為章節開場，然後由傑克接棒，提供影迷式的深度回應。我們私心期盼，藉由這些章節對經典動畫的深度剖析，激起那些已經看過這些經典作品的讀者再次回顧的慾望；讓那些還未成為吉卜力迷的朋友一頭栽入這片神奇的世界。

本書作為一個整體，每一個獨立章節共同交織成一幅拼圖：敘事和主題作為每一小塊拼圖，組合起來的圖案就是吉卜力工作室那「神話般」（bigger than life）的個性。工作室發展至今 35 年來，寫下了一間偉大的動畫公司、兩位神秘的動畫大師興起的過程。當然也包括他們之間及與其他年輕動畫工作者間的摩擦。

宮崎駿認為吉卜力美術館應該是這樣的地方：一個既好玩、有趣，又能讓靈魂休息之處；一個處處充滿驚奇之地；一個由清晰、一貫的思想建造之地；一個讓想遊樂的人得以遊樂、讓想沉思的人可以沉思、讓探索的人得以探索之地；一個讓人滿載而歸的地方。

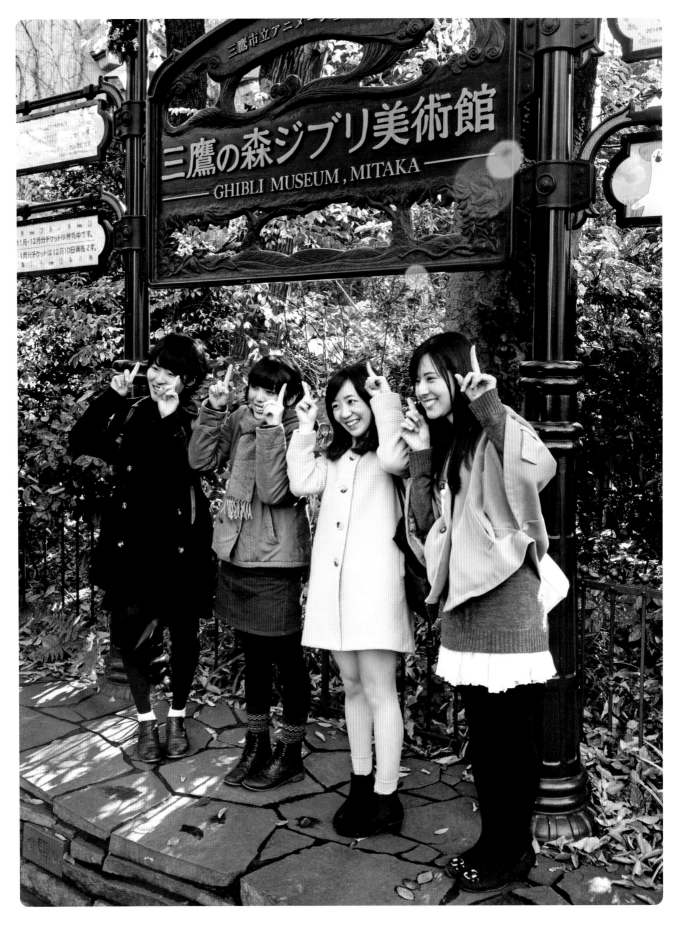

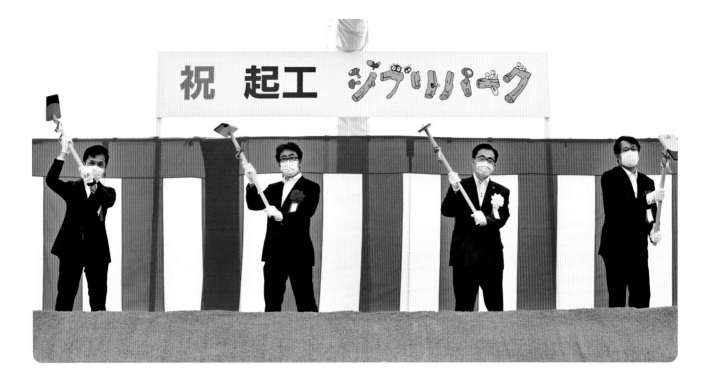

當麥可迷上吉卜力作品時，工作室的作品很少在英國流通，也很難找到討論這些作品具權威性、嚴肅的文字。要了解這樣的脈絡，我們必須好好地向幫助我們完成此書的吉卜力專業影評人、電影史家與相關人士致意，包括海倫‧麥卡錫（Helen McCarthy）、強納森‧克雷蒙斯（Jonathan Clements）、蘇珊‧娜皮耶（Susan Napier）、安德魯‧歐斯蒙（Andrew Osmond）、羅傑‧艾伯特（Roger Ebert）、強納森‧羅斯（Jonathan Ross）、羅比‧克林（Robbie Collin）、尼克‧布萊蕭（Nick Bradshaw）、大衛‧詹金斯（David Jenkins）、亞歷克斯‧杜達‧德‧威（Alex Dudok de Wit）和萊娜‧德妮森（Rayna Denison）。

多虧了動畫發行商映歐嘉納（StudioCanal）和 GKIDS 的努力，以及 Netflix 與 HBO Max 買下吉卜力作品全集的著名採購案，如今在全世界的範圍內，只要按下按鍵幾乎就可享受每一部工作室的作品。但即使如此，「吉卜力學」仍然是學海無涯。在英美，如果你幸運的話，走進對的書店便可發現將近半個書櫃關於吉卜力的專書；在日本，則會有從地板到天花板一整櫃的吉卜力專書。在寫作的這個時刻，作為第一本英語世界「吉卜力學」百科全書式的專書，我們只能說僅僅做到了「淺入」。

關於這個主題，還有許多我們尚未探索的部分：公司共同參與的短片、廣告、影音衍生產品、胎死腹中的計畫、合作作品甚至電玩作品《二之國》系列。還有已經誕生的吉卜力美術館、即將誕生的吉卜力主題樂園、工作室的重要工作者、關於他們的傳說及眾多即將問世的商品。吉卜力工作者的職業生涯呢？從早期高畑勲和宮崎駿的奠基時期，到近期米林宏昌與「午夜工作室」（Studio Ponoc）的成立，這些都有待在下一本著作才能繼續討論。

鑒於時間、空間有限和個人健康問題，我們只能暫時聚焦於吉卜力的主要作品，而這些作品也是當時引發我們製作 Podcast 節目的靈感源頭。如果這些範圍還不能滿足你，你可以向我們反映，我們一定會用下一本著作回報！

現在，不管你是麥可還是傑克，不管你是否在《紅豬》當中認識「波妞」，不管這些電影中你看過全部、一部還是從未看過，都讓這本書開始帶領你吧！

> 宮崎駿的同事、朋友兼前輩高畑勲，曾經這樣描述他：「我們可以輕易地從他的作品中感受到他的深度。」

上： 宮崎駿之子宮崎吾朗（左一）攝於愛知縣長久手市的吉卜力主題樂園破土典禮。宮崎吾朗原本是一名景觀設計者，現已成為資深動畫師。他最初加入工作室是擔任美術館館長。

左頁： 永不言退的宮崎駿。

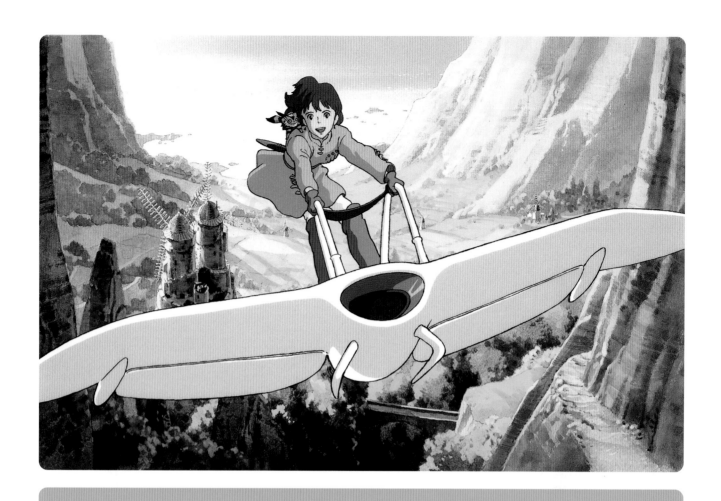

《風之谷》（風の谷のナウシカ, 1984）

第一陣風吹起

導演：宮崎駿
劇本：宮崎駿
片長：1 小時 57 分
發行日期：1984 年 3 月 11 日

要精確地指出吉卜力工作室的起點並不容易。然而，從劇情長片的角度來看，倒是有一個不容錯過的起始點。雖然 1984 年的《風之谷》不是由吉卜力掛名製作，但它的概念、製作水準和日漸而來的成功，都直接促成了工作室在隔年成立。從後來的發展來看，這部片在日本和國際的名譽上也成為吉卜力的經典群作之一。

前頁：在吉卜力第一部動畫長片的銀幕上，娜烏西卡正在翱翔穿越風之谷。

上：環境主題將會成為日後宮崎駿作品的主軸，吉卜力的奠基作品《風之谷》描繪了末日後的世界景象。

讓我們從 1979 年開始談起。此時，宮崎駿已經是日本動畫界的資深創作者，作品包括 1960 年代早期的電視卡通《未來少年柯南》、《萬里尋母》以及《小天使》。另外，他還參與人氣熱銷經典漫畫、加藤一彥《魯邦三世》的動畫改編，完成了個人的第一部劇情長片作品《魯邦三世·卡里奧斯特羅城》。這部漫畫《魯邦三世》的衍生作品獲得評論界讚揚，也影響了許多新一代的動畫工作者，但票房成績平平。

然而，創刊於 1978 年 5 月的 Animage 雜誌慧眼識英雄。Animage 創刊後一直是動漫界首屈一指的刊物，編輯鈴木敏夫是宮崎駿的強力支持者。

1980 年代前期，Animage 所屬的出版集團德間書店總裁德間康快，正在發想一個結合電影、音樂和出版的計畫。鈴木先生認為機會來了，於是將宮崎駿引進公司，推薦他的第二部片作為公司的新計畫。現在回想起來，鈴木承認他當時有點「貪心和大膽」。但

德間總裁並不看好這個計畫，他回憶道：

「公司認為，如果沒有原著漫畫的話，電影票房就不可能成功。」當他這麼告訴宮崎駿後，宮崎駿有了一個絕妙的想法：「那我們來創造原著漫畫吧！」

靈光一現的時刻在於，宮崎駿和鈴木敏夫決定在雜誌上連載一部新的作品。如果連載成功的話，或許日後作品可以改編成電影。1982 年 2 月，《風之谷》開始在雜誌上連載，它很快就成為雜誌裡最受歡迎的單元。終於，公司高層注意到這個商業上的成功，並且對《風之谷》的電影計畫亮起綠燈。

　　《風之谷》計畫由鈴木敏夫擔任影片製作委員會
的一員，但說到製片人選，宮崎駿心中只有一個人，
就是他的動畫導師高畑勳。他們兩人的關係早在 1960
年代在東映動畫的工會委員會共事時就開始。高畑勳
以非常出格的方式製作他的第一部作品《太陽王子霍
爾斯的大冒險》。他以集體創作的方式，接納了當時
許多年輕後輩的想法，更讓年輕的宮崎駿參與場景和
動畫設計。這些經驗對宮崎駿來說是無可取代的，他
說：

　　「藉由這次實作，我才學習到許多動畫技巧。這
次的經驗並非由我將所學投注於工作，而是經由工作，
我才學習到很多新事物。」

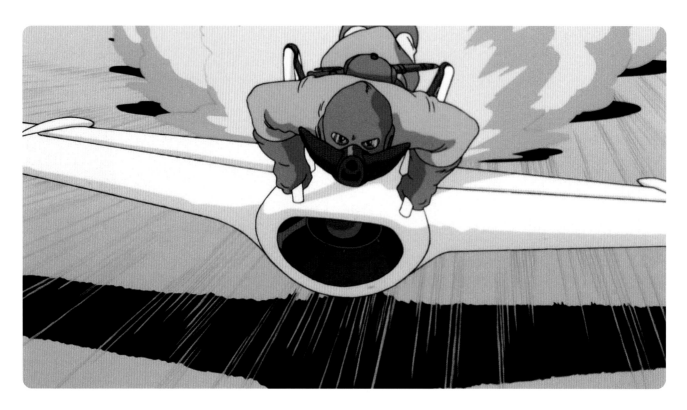

木々を愛で
虫と語り
風をまねく鳥の人 ……

原作・脚本・監督／宮崎駿
風の谷のナウシカ
製作／株徳間書店・株博報堂配給／東映株　NAUSICAÄ

巨大的王蟲集凶惡與美麗於一身，是未來吉卜力一系列面惡心善的幻想怪物家族中第一隻怪物；而娜烏西卡也是吉卜力的第一位女性主要角色。王蟲和娜烏西卡的故事繼續在《風之谷》漫畫連載，直到 1994 年。

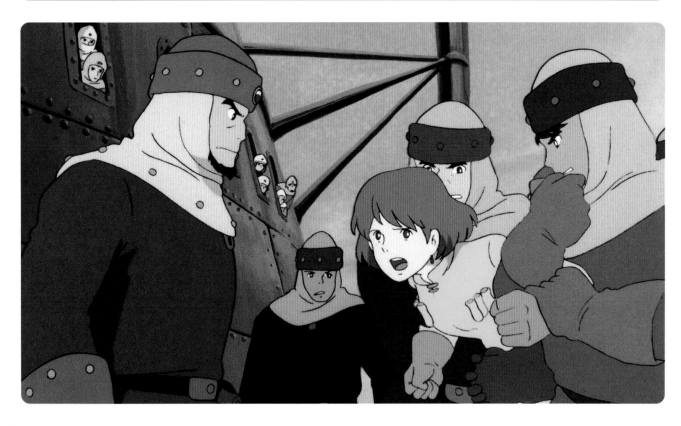

他們的合作關係就這樣開始了，包括一系列從《魯邦三世》到《未來少年柯南》等啟發了下一代的作品。宮崎駿非常想將他的合作夥伴拉進這次計畫，但問題是，高畑勳對此並不感興趣。

鈴木敏夫回憶，當宮崎駿聽到這個消息後，拉著他喝了一攤：「這是宮崎駿從未顯現的一面，當然他喝醉了。就在我還來不及反應之際發現他哭了，他淚流滿面地說：『我的年輕歲月都獻給高畑勳，但他卻從來沒有幫過我做我的作品。』」

最後鈴木敏夫還是成功地將高畑勳帶進計畫中，吉卜力三巨頭因此成形。高畑勳對工作室主要的貢獻之一，是引進實驗作曲家久石讓擔任《風之谷》的配樂。從此以後，宮崎駿每一部作品的配樂都由久石讓負責。

1983 年，宮崎駿為《風之谷》寫下導演的話，這段話體現的主題將出現在後來吉卜力所有的作品中：「過去幾年，我所有的作品都想表達同一種精神：為今天這個死氣沉沉、被過度保護和缺乏冒險的社會中長大的年輕孩子提供一個自由的希望。這些孩子被這樣的社會操弄得無法擁有獨立的精神且變得神經質。在這個暮氣壟罩的時代，『希望』這種東西還可能存在嗎？」

然而，即使吉卜力的主創人物都已到齊，但這個計畫還是命運多舛。高畑勳在日後被盛傳的「慢郎中效應」在此時已開始發揮效力，作品完工之日顯得遙遙無期。

有一天，Animage 雜誌刊登了一則徵人啟事：吉卜力徵求動畫師加入製作團隊以加速作業。年輕的庵野秀明出現了，傳說是這樣的：這位青年才俊直接出現在宮崎駿的辦公室，交給他一疊故事分鏡表；宮崎駿深深被他分鏡表上才華洋溢的表現所震懾，於是決定將片中可能是最重要的（也是視覺上最強烈的）時刻交給他負責——也就是巨神兵融化、分解的段落。此後，庵野秀明還會與吉卜力合作，在他完成傳奇作品《新世紀福音戰士》系列之前，他一直被視為宮崎駿的子弟兵。

《風之谷》在 1984 年 3 月發行，票房數字立刻告捷，電影進場人數逼近百萬，為日本的動畫劇情長片立下了里程碑，也證明鈴木敏夫的眼光精準：宮崎駿幻想世界的未來一片光明。

風戰士？

《風之谷》也是宮崎駿第一部在美國發行的電影。羅傑・柯曼（Roger Corman）的新世界影業公司（New World Pictures）買下版權，重新剪接成以《星際大戰》（Star Wars）為模型且適合家庭觀賞的冒險故事，在 1985 年以片名《風戰士》（Warriors of the Wind）發行上映。這樣的負面經驗，影響了吉卜力在接下來數年裡面對海外發行商時小心翼翼的策略。

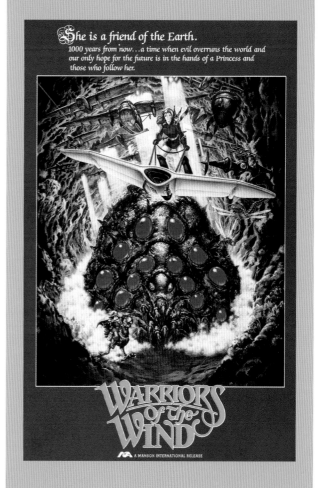

影評：《風之谷》

　　或許，我們無法在影片開頭看到吉卜力工作室的註冊商標，但其精神貫穿了整部作品：個性頑強的女孩、翠綠青蔥的原野、探索軍國主義的命題和重視環境議題，讓《風之谷》成為一部在「吉卜力工作室」尚未面世之前，如假包換的吉卜力作品。它是一部奠基性的作品。本片的結構精妙，其視野和欲傳達的訊息也很豐富，在敘事和創意上都能看出其企圖心；但它不像其他後來更成熟的作品那樣能在風格和故事之間平衡。它是工作室令人驚豔的第一部作品。

　　在視覺上，《風之谷》似乎籠罩在一陣霧當中；在那「末日後」的世界中，海洋、天空和土地籠罩在藍色中，大自然已被摧毀到扭曲得難以分辨。其中人物的線條與其他作品相比只經過稍稍勾勒，人物比較像是融入在環境之中，而非清楚地突顯出來。其隱喻效果是，連人類也被這片腐爛的世界吞沒了。《風之谷》建構的世界早已在宮崎駿連載漫畫多年之後明確地建立起來，這片虛構的世界龐大而不雜亂，有點像一張古代針織地毯正慢慢地在眼前展開。當我們清楚看到逐漸展現在眼前的風景時，地毯的起點與結尾依然清晰可見，讓我們可以清楚地想像，這些針織圖像是如何從起始處編織到當下，而眼前風景的針織又將帶領我們走向何處。

　　這片由屍骨點綴著大地、毒物多如雪花、充斥著突變昆蟲和毒海的世界，乍看令人感到陌生，但這陌生感卻是我們所熟悉的。遭毒物攻陷的腐海，海底隱藏著一片森林，宛如神經系統般彼此連結。這是一個擬人化的世界，名叫「風之谷」的村莊是古老歐洲元素的拼貼（很像《魔女宅急便》與《霍爾的移動城堡》裡的村莊），充滿了荷蘭風車和日耳曼風格房舍，小鎮則有如散落在法國阿爾卑斯山脈上。與此對照的是穿著中世紀盔甲的入侵者；他們的飛行器簡直是從二次大戰中航空工程師的素描本裡直接飛出來的！（宮崎駿對於靈巧的紅色飛機的欽慕是從這裡開始，而非《紅豬》。）這種在幻想和日常生活間努力創造的平衡感，意味著當觀眾認出熟悉事物與發現驚異的幻想世界時，將會對女主角娜烏西卡產生認同。

　　娜烏西卡的個性摻雜了好管閒事、有耐心和愛心、能與大自然深深連結的特質，讓她得以自動加入從《魔女宅急便》到《神隱少女》一系列「堅強少女家族」的系譜之中。在片中許多安靜的時刻，她都以厚重而透明的王蟲眼角膜，觀察並保護自己不受毒物苞子攻擊。即使自然中處處是毒，她還是能欣賞自然的美；同樣地，當一隻長得像電子寶可夢的松鼠咬她時，她明白它是出於恐懼而咬她，於是立刻給予它安全感，從而使它安

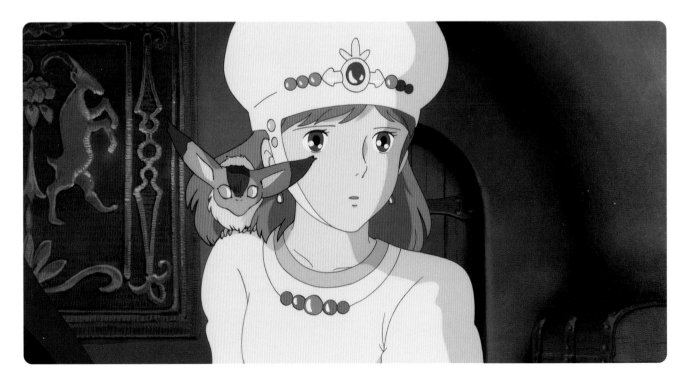

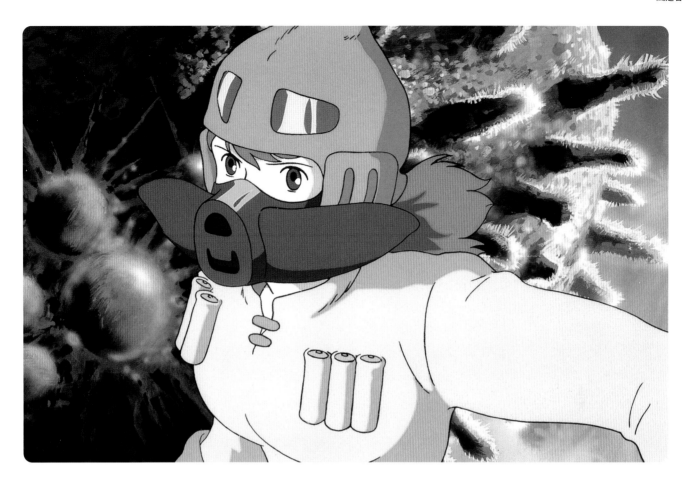

靜下來。在這個世界中，許多人認為大自然的反撲是對人類的攻擊；而娜烏西卡知道，大自然只是在自衛，以避免徹底被人類摧毀。

　　除了愛心之外，她還擁有無所畏懼的奮戰精神，一人單挑一群殺人不眨眼的皇室衛隊。另外，她又在一陣槍林彈雨、爆破四射的空戰中營救士兵。這場空戰是吉卜力作品中動作場面的代表作〔其中一架著火的飛機從另外一架飛機的內部飛出，看起來更像《玩命關頭》（Fast and Furious）而不像吉卜力動畫。在陸地上，庵野秀明所設計的巨神兵是一種狡猾、令人不安且怪誕的生物，它看起來像是環狀的哥吉拉（Godzilla）。這種生物力學武器具有毀滅世界的能力，它的存在也加深了人類的分歧。

這部吉卜力傳奇配樂大師久石讓的初試啼聲之作，既能搭配片中沉靜的時刻，也能襯托火光四射的場面。他在實驗音樂、脈衝爵士和交響樂之間遊走，不時來一點韓德爾式（George Händel）的音樂。其結果是令人驚艷、帶有史詩氣魄的融合音樂，聽起來既像《魔戒》（The Lord of the Rings）的配樂，又像氣勢磅礴的迪斯可版〈麥克阿塞公園〉（MacArthur Park）。久石讓的作品極具企圖心，與其他優秀的作品相比毫不遜色，可惜音樂中一些大膽的合成器片段太過搶戲；雖然值得欽佩，但有時有點失焦。

　　整部電影也有類似的問題。反派角色庫夏娜因為性格過於平面而變成刻板的「壞人」；而在其他後期作品中，壞人不再那麼容易落入刻板。雖然庫夏娜的義肢外觀明顯但無太大作用。此外，結尾一場試圖帶出所有道德教訓的彌賽亞式救贖也顯得不合宜。到了《魔法公主》，一個試圖在戰爭、環境主義、人性和幻想之間平衡、大膽的開放式結尾終於成形，只是早在《風之谷》就已經開始這樣的嘗試。無論如何，《風之谷》是一個令人驚艷的開端！

上：面具是飛越腐海時不可或缺的裝備。

左：烏娜西卡的狐狸與松鼠混種夥伴泰托，點出了宮崎駿對於毛茸茸動物家族的獨特眼光，也為後來吉卜力的周邊商品奠立商機。

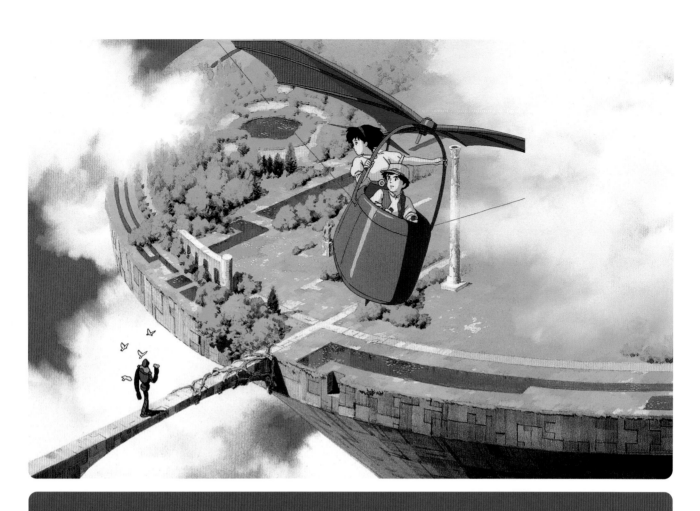

LAPUTA: CASTLE IN THE SKY
(TENKŪ NO SHIRO RAPYUTA, 1986)
STUDIO GHIBLI TAKES FLIGHT

《天空之城》（天空の城ラピュタ, 1986）

工作室起飛

導演：宮崎駿
劇本：宮崎駿
片長：2 小時 5 分
發行日期：1986 年 8 月 2 日

吉卜力工作室成立於 1985 年 6 月 15 日。然而，公司並非全然出於遠大的理想而成立，更多是關乎現實的考量。在《風之谷》巨大的成功之後，宮崎駿和高畑勳都想創作高品質的劇情動畫長片，但籌備資金和尋找合作公司並不順利，於是他們決定把命運交到自己的手裡。

工作室的名字發想自宮崎駿——他終其一生是個飛行器具迷。於是，二次大戰時期義大利飛行巡邏隊的名字「吉卜力」（Ghibli）來到了他腦中。這個字的原意來自撒哈拉吹向地中海的溫暖氣流，我們可以說，工作室也像是一股創意暖流，即將席捲整個日本動畫產業。

Animage 雜誌的出版公司，也是《風之谷》的合作公司德間書店，提供了工作室草創時期的資金和支持；甚至連雜誌主編鈴木敏夫也來兼差，還印了他在工作室的名片。

工作室的第一部作品沒有選擇做《風之谷》續集，而是回到宮崎駿更早期的「少年冒險」類型，源自他發表於 1978 年精彩的電視卡通《未來少年柯南》系列。《天空之城》故事的靈感來自《格列佛遊記》（Gulliver's Travels）與朱爾・凡爾納〔Jules Verne，法國歷險小說始祖，作品包括《海底兩萬里》（Vingt Mille Lieues Sous Les Mers）、《地心歷險記》（Voyage au centre de la Terre）等〕，而逐步成形。它的起源要追溯到 1984 年 12 月，我們可以從它當時的暫定片名如「少年巴魯與神祕的漂浮水晶」、「漂浮金銀島」或「會飛的帝國」，看出它受到冒險類型的影響。以宮崎駿自己的話來說，《天空之城》是「一部刺激的古典動作電影」，「它將動畫帶回到它的源頭」。

既然這是一部關於十九世紀科幻未來主題，並帶有蒸汽龐克（steampunk）美學風格的影片，製片人高畑勳建議宮崎駿，應該到工業革命的發源地英國實地考察。於是宮崎駿前往威爾斯（Wales）地區，參觀綿延起伏的村莊和礦業小鎮。但令他印象最深的是當地人強烈的社群意識。他來到英國時，正逢當地的礦工工會與柴契爾（Thatcher）保守派政府對抗。最後，長期的罷工行動被政府打敗，以致處處可見失業和貧窮的現象。

左：《天空之城》中，少年主角希達和巴魯翱翔在天空之城之上。

下：希達和巴魯躺在草地上，草地是許多吉卜力作品中共同的放鬆之地。

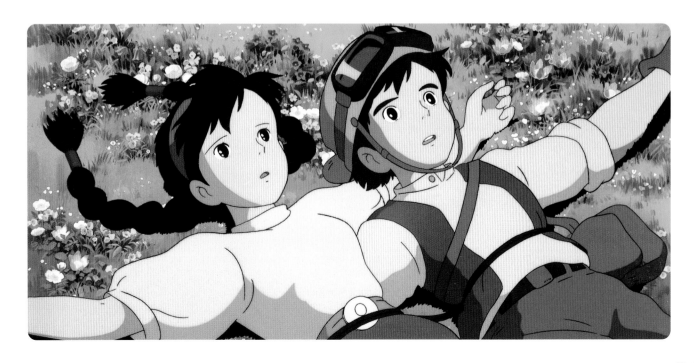

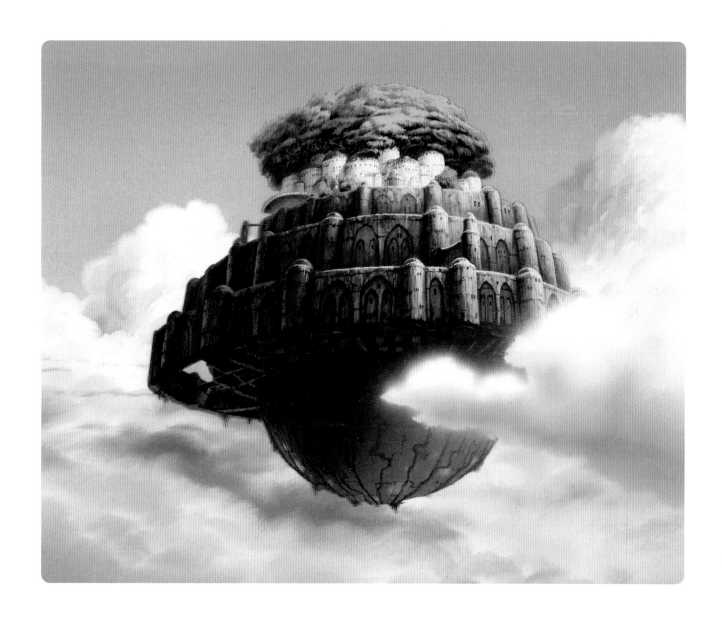

1999 年宮崎駿在接受 *Manga Max* 雜誌的記者海倫・麥卡錫的訪問時表示：

「我對工人為了生存和尊嚴，抗爭到最後一刻的勇氣欽佩不已，我想要在影片中放入他們強烈的社群意識。我看到大量的採礦機械和廢棄礦坑空蕩蕩地棄於一旁，也包括紡織工業，整個工業區杳無人煙。空無一人的工業區，這樣的景象令我十分訝異。」

《天空之城》在 1986 年 8 月首映，它的票房成績不如《風之谷》來得好，在第一次發行時只有它的三分之二。然而，這部作品的口碑與日俱增，在電玩和動畫界都能感受到它的影響力，特別是當它的身影出現在業界的人氣角色扮演遊戲《最終幻想》（*Final Fantasy*）系列中。另外，由久石讓操刀的電影配樂也登上排行榜第一名，影片也隨著家用 DVD 發行與數次電視播映的機會，登上了經典地位。

電視重播著《天空之城》，意外地成為吉卜力現象中最經典和令人好奇之處。隨著它每次在電視上重播（至 2019 年已重播 17 次），觀眾會在片尾男、女主角說出毀滅咒語「巴魯斯」（バルス）時，上推特推文「巴魯斯」。2013 年 8 月電視放映《天空之城》時，影迷決定一同打破推特單秒最多共同推文的紀錄。當片尾出現這句決定性的台詞時共有 14 萬則推文，相當於平均每秒 5,700 則推文。

或許吉卜力的第一部片未能即時獲得成功，但已吹起這陣即將改變動畫工業的風，也展現出日益強大的力量。

上：幻想的天空之城拉普達。

右：《天空之城》日版電影海報。

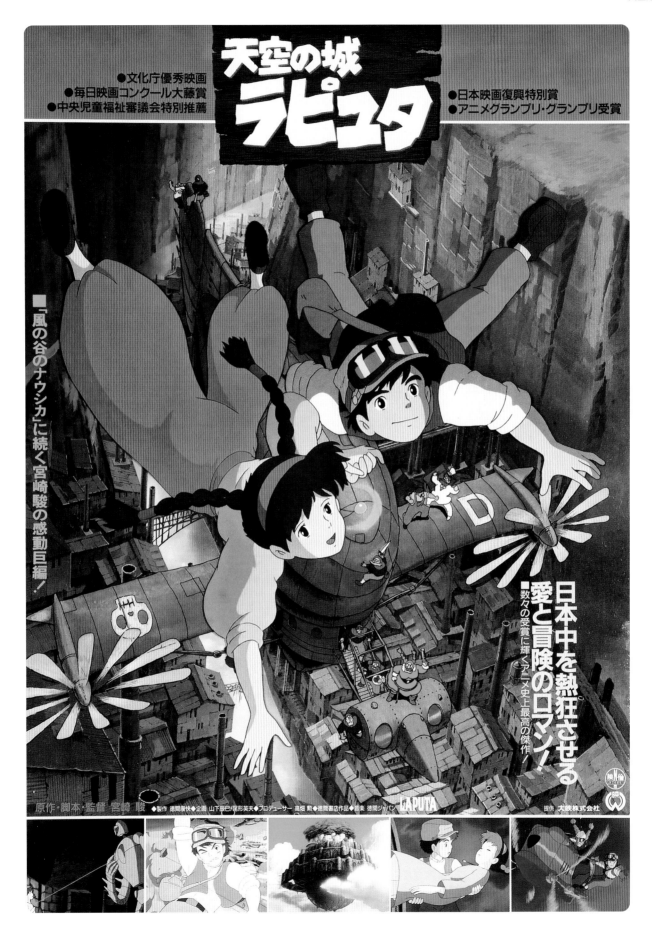

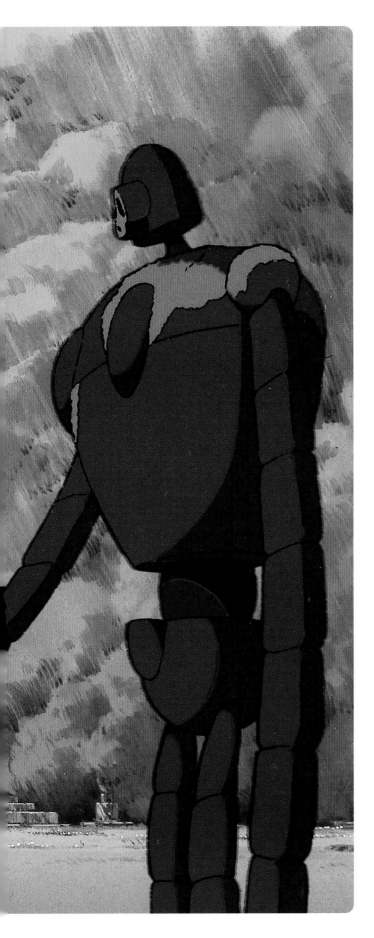

Ghibli 還是 Jibli？

　　一個永遠無解之題，一個吵不完的問題。一個能讓吉卜力迷立刻冷掉的話題。「Ghibli」的發音到底是什麼？一個被日文借用的義大利文，然後再翻譯成英文（再到中文）。到底是「ㄐㄧˊ」還是「ㄍㄧˊ」？在鈴木敏夫的回憶錄《樂在工作》一書中給了定論：「義大利字『Ghibli』的日文發音是錯的，正確應該唸成『ㄍㄧˊ卜力』而非『吉卜力』。不過，現在修改為時已晚。」

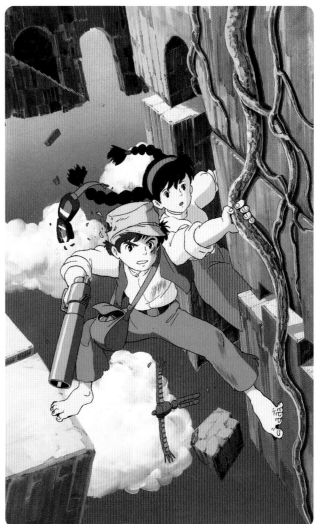

左：由宮崎駿設計、龐大的拉普達機器人，它早已出現在卡通《魯邦三世》中。據說它的造型靈感是來自 1941 年美國佛萊雪動畫公司（Fleischer Studios）的動畫作品《機械怪物》（*Mechanical Monsters*）。

上：巴魯和希達拼命抓住漂浮的島。

如果你到了吉卜力美術館地下一樓「土星戲院」，幸運的話，你會看到宮崎駿自編、自導和旁白的短片《空想的飛行機械們》（*Imaginary Flying Machines*, 2002）。這是配合《天空之城》放映一起推出的短片。它是對無數各種形式的飛行器一次旋風式的回顧，由動畫界首席飛行狂熱份子宮崎駿領航（他穿紅豬式的打扮），搭乘的是由他和其他藝術家所創造心目中的飛行器。這部短片給人的感覺就像是《天空之城》片頭之前的幻燈片，而《天空之城》這部在稍早幾年推出的影片以一種迂迴但清晰的方式，展示了宮崎駿對飛行器永無止盡的熱愛。藉著這個機會，回顧幾年前《天空之城》的片頭風格，宮崎駿提醒我們不只是他對飛行的熱愛，同時也是對《天空之城》的熱愛。這是工作室以吉卜力之名完成的第一部電影，也預示了之後作品的風格。

《天空之城》在《風之谷》浪潮後推出，它的調性沒有前作那麼沉重。小人物類型的男、女主角巴魯和希達，年輕而活力充沛，有著少年冒險故事中主人翁常有的純潔心靈。巴魯是年輕礦工，對於礦坑工作和日常生活同樣感到興奮；雖然希達的真實身分是公主，但她來自農場。在故事一開始，希達從天空搖搖欲墜，漂浮石保護著她讓她不至於墜落，而後她被巴魯救起。兩人在這場可愛的「從天而降」中相識，一路上他們被兩路人馬追逐：非常壞的穆斯卡上校和不怎麼壞的天空海賊朵拉。最後，他們來到神秘的天空之城拉普達。

宮崎駿以搞笑的卡通線條刻劃情感、幽默情節和升級版的動作場景，這是他從當時製作受歡迎的《魯邦三世》的訓練中，在創造出幽默而彈性的人物時已經得心應手的技巧。天空之城拉普達的設計也讓人聯想到這部卡通。特別是在宮崎駿的電影首作，卡通《魯邦三世》的劇場版《魯邦三世‧卡里奧斯特羅城》壯觀結局中呈現的羅馬式柱子和水道。你會發現它們被複製運送到天空城堡的的地面上，縱然片中出現《風之谷》裡的黑松鼠，或許暗示了吉卜力複製過去的成功，但《天空之城》依然創造了新的風格、人物和主題，這些都會是未來吉卜力作品的印記。

魔女琪琪還要三年才問世，但我們已從希達紅色髮帶加上黑色寬鬆外衣的外觀看到琪琪的身影；帶著圓形黑框眼鏡、留著鬍子的鍋爐手莫多羅，總是在蒸汽鍋爐邊揮舞著四肢，也令人聯想到《神隱少女》裡面的鍋爐爺爺。至於兩年後出現在《龍貓》魔法森林裡茂盛的樟樹花，你只要看看《天空之城》裡拉普達的森林，便明白這些樹的根源來自哪裡。此外，一個煎得漂漂亮亮的太陽蛋被放置在一片厚麵包的中央，等待與好友安樂地分享，這便是早期吉卜力最美好的一道菜。

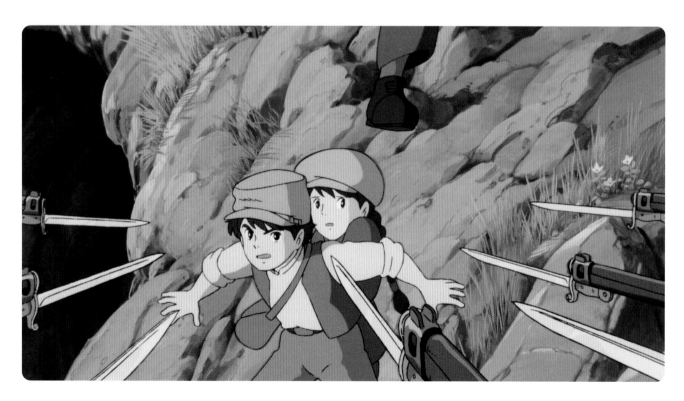

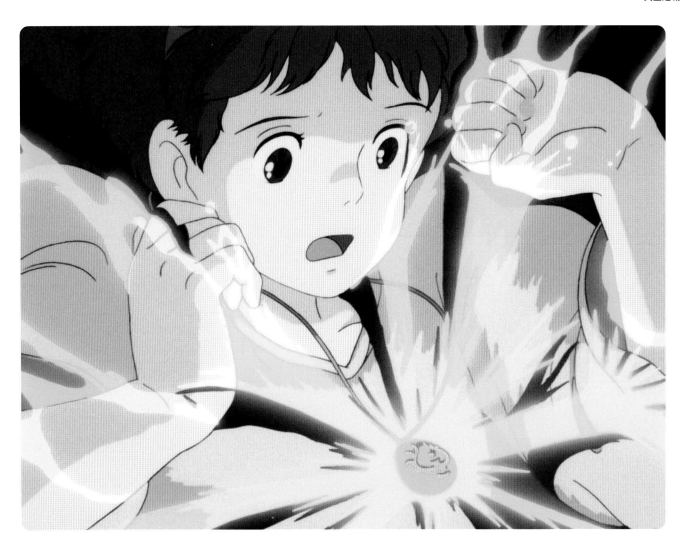

如同很多吉卜力作品中的吃飯場景，人們小心翼翼地準備這道菜，它不是盛宴，但它是一種分享情感的方式；食物的味道、人際間的信任和此時此刻的寧靜，都被默默地傳達出來。

雖然本片的情節較具娛樂性，但依然保有宮崎駿將會終身探討的兩大主題：環境意識與戰爭。在一個難以言喻的時刻，礦場小鎮地下的洞穴發出和天空一樣壯觀和崇高的光芒；宮崎駿對腳下大地的崇敬有如對待星空一樣虔誠。至於天空之城拉普達，當它的土地變成戰場、工業區域正在瓦解之時，那被惡棍穆斯卡上校認為對人類有害的自然之根，正是解救我們的英雄。

穆斯卡上校是一個心狠手辣的軍國主義者，但他也是吉卜力少數塑造失敗、過於單薄的反派角色。然而，毀滅力量所創生、令人心碎的金屬機器人〔和《鐵巨人》（The Iron Giant）裡的主要角色很像〕卻是讓人回味的角色。它們可以被控制成致命武器，但如果無人控制時它們卻是和平的自然保育者。雖然它們施行恐怖的暴力，但它們依然不失為和平的象徵。這種二元對立是

宮崎駿接下來的作品中重要的主題，特別清楚地表述在《風起》這部戰爭電影。另一個與戰爭有關的訊息，表現在巴魯和希達所操控的那台小飛行器：這台靈活的滑翔機飛得比軍隊和海盜都要高，而且是第一台成功降落在拉普達的飛機。這表現出沒有武裝的飛行器可以比其他戰機都更有優勢。雖然這台滑翔機有被吞沒的危險，但在久石讓巧妙平衡了合成器與管弦樂的音樂幫助下，「夢想、浪漫、冒險」依然是清晰可聞的主軸。

宮崎駿說，他想要用電影創造出童年夢想。這些東西在飛翔的時刻中，不再只是童年的幻想飛行器，而是宮崎駿化為真實的夢。

上：吉卜力的魔法，就像希達的神秘護身符。

前頁：本片的少年英雄希達與巴魯展開冒險，此處他們被槍指著。

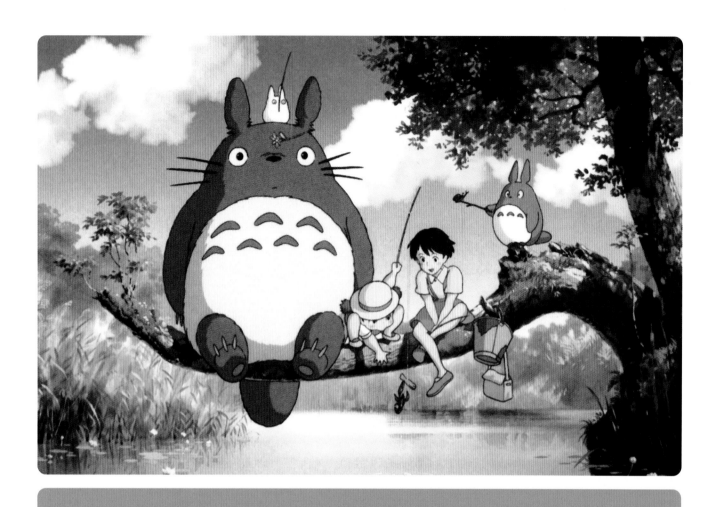

MY NEIGHBOUR TOTORO
(TONARI NO TOTORO, 1988)
THE BIRTH OF AN ICON

《龍貓》(となりのトトロ, 1988)

標誌性圖像的誕生

導演：宮崎駿
編劇：宮崎駿
片長：1 小時 28 分
發行日期：1988 年 4 月 16 日

如果我們來做一個（過度）簡要的比擬：宮崎駿之於日本，就像迪士尼和史蒂芬・史匹柏（Steven Spielberg）之於美國；而毛茸茸的森林山怪龍貓，就等於米老鼠或者外星人 E. T.。龍貓是好幾代日本兒童熱愛的圖像，同時也是賺大錢的法寶。圓胖而有親和力的外表，令這個角色可以被製作成令人愛不釋手的玩偶、柔和的夜燈與舒服的超大拖鞋。

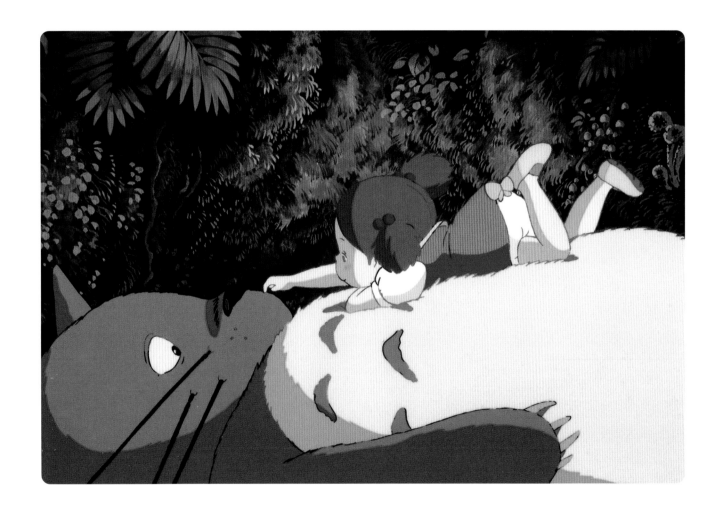

龍貓成了吉卜力工作室的標誌與征服世界的親善大使。它閃現在無數西方的影視產品當中，如《玩具總動員3》（Toy Story 3）、《辛普森家族》（The Simpsons）以及漫畫《X戰警》（X Man）和《睡魔》（The Sandman）。但龍貓在1980年代晚期還只是一顆小小的橡樹果實，而這棵吉卜力大樹還要好幾年後才能成蔭。

在兩部奠基於幻想世界、充滿冒險行動的作品後，宮崎駿想要創作一部稍微平靜一點的充滿童心之作。「希望《龍貓》能是一部快樂和充滿溫暖的作品，」

宮崎駿在導演的話裡這樣說：「一部讓觀眾離開戲院時心情愉快、充滿正能量的電影。」

上：梅與新鄰居相遇。
前頁：皋月和梅與龍貓家族一起度過時光。

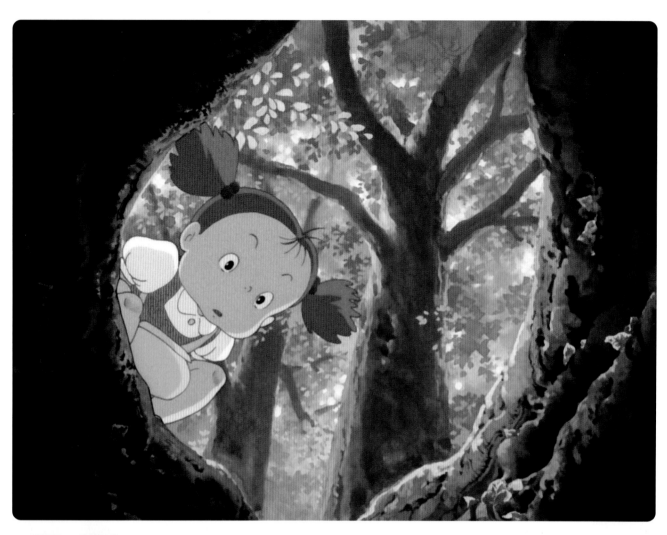

更重要的是，前兩部電影都以深受西方影響的想像世界為創作基礎。現在，他想轉向創造一個完全屬於日本的故事與世界。他感嘆道：「雖然我們住在名叫日本的地方，無疑是日本人，但我們的動畫工業持續規避去描寫日本。」因此，藉由描寫戰後一對姊妹和她們周遭森林精靈鄰居的友誼，宮崎駿希望捕捉到：「那些我們遺忘、從未注意到、以及那些我們以為已經失去的東西。」

吉卜力的幕後金主德間書店，起初對一段與森林精怪一起冒險、多愁善感的故事並不感興趣。他們要的是一個有著異國情調片名的冒險故事，如「天空之城拉普達」或「風之谷的烏娜西卡」。

原本《龍貓》很有可能變成一部直接以家用錄影帶方式發行的短版卡通。但是當鈴木敏夫成功為高畑勳的《螢火蟲之墓》在新潮社（日本具有代表性的出版社之一）爭取資金後，事情有了轉機。這位天才製片人轉化了日本商業社會特有的以男性為中心且階級分明的特色，使工作室從中得利。鈴木的計畫如下：

「計畫就是讓德間書店和新潮社合作，各自製作一部作為『雙發行』計畫的電影。新潮社在出版方面擁有比德間書店更悠久的歷史，既然這是作為出版社龍頭最在乎的事，因此，當新潮社對德間書店有所要求時，德間書店是不能拒絕的。」

合作計畫底定，羽翼未豐的吉卜力一下子有兩部新作同時進行：高畑勳的《螢火蟲之墓》和宮崎駿的《龍貓》。兩部片將於 1988 年 4 月進行「雙發行」（Double-bill release，一票看兩部片）。有了這兩家公司掛保證，鈴木先生說：「剩下的就容易多了。」

嗯，一切在發行之前的確得心應手，直到發行期間……

「雙發行」制度的確讓兩部片更容易取得資金，但大家發現發行後票房叫好不叫座。兩部片一起奪下「藍絲帶大賞」（日本評論界電影獎），《龍貓》單片更奪下《日本電影旬報》的「年度最佳電影」獎項。

前頁上：宮崎駿的魔法往往施展在日常生活場景裡。

前頁下：光是滴落到傘上的雨滴，就將龍貓逗得非常快樂。

下：久石讓的《龍貓》主題音樂已經成為獨立的作品，在全世界的演出幾乎都一票難求。圖中是 2011 年在巴黎的音樂會。

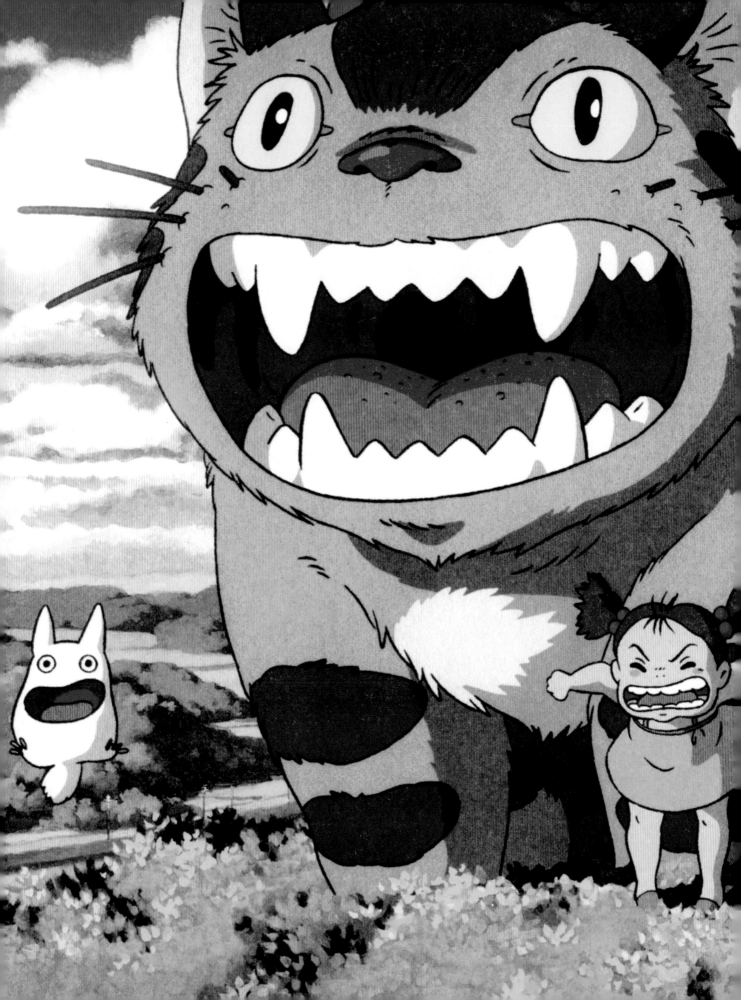

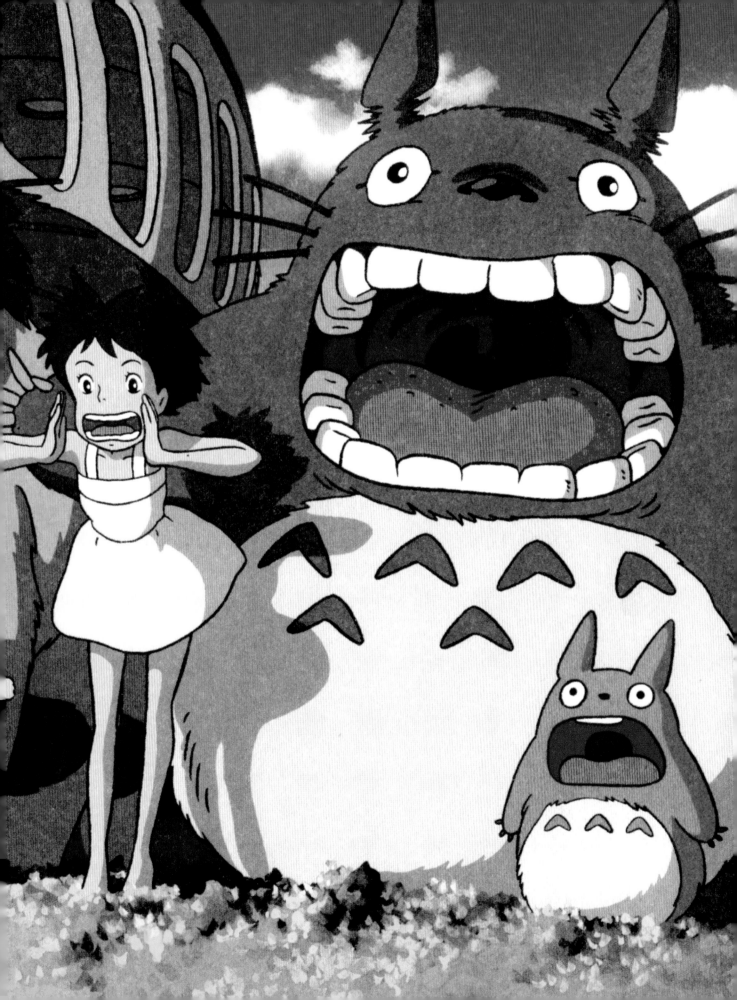

然而，與《龍貓》在錄影帶市場的發行成績及更為驚人的周邊商品利潤相比，影片的戲院票房收入實在是小巫見大巫。直到1990年，工作室才了解到註冊周邊商品的價值，然而，數以千萬的利潤還是從龍貓玩偶和其他周邊商品中滾了出來，龍貓的名聲也從可愛的玩偶搖身一變為國家級偶像。

《龍貓》也需要一定的時間才能在國際上成名。1991年，《龍貓》在倫敦巴比肯藝術中心（Barbican Center，歐洲最大的表演藝術中心）放映；然後直到1993年才在美國部分戲院上映，由一家名為「50街」（50th Street Films）的獨立片商發行。這家片商是專門製作低成本恐怖片的特洛馬製作公司（Troma Entertainment）的子公司。福斯公司錄影帶部門隔年發行了《龍貓》，封面經過精心地「美國化」改造，同時配上了英語發音。

據說福斯公司的銷售量超過50萬，但就像其他的吉卜力早期作品，直到2006年迪士尼公司在美國發行《神隱少女》後（同年由發行商映歐嘉納在英國發行），《龍貓》才真正在英語世界聲名大噪。

另一位長久的龍貓迷是大名鼎鼎的美國影評人羅傑‧艾伯特，他的文章在平面媒體《芝加哥太陽報》（Chicago Sun-Times）和電子媒體《西斯克爾和艾伯特電影評論》（Siskel & Ebert at the Movies）上都很受歡迎。《龍貓》只是其中一部登上他「偉大電影」名單的吉卜力作品，但卻可引起他最單純的反應：「每次看《龍貓》，我都一直微笑、微笑、微笑著。」

然而，或許最不可思議的龍貓迷是日本國寶級導演黑澤明。他無與倫比的偉大作品，從《羅生門》到《七武士》、《大鏢客》到《亂》，就是日本的傑出電影登上國際舞台的縮影。據說《龍貓》是他心目中的百大電影。在1993年的談話節目《圍爐夜話》裡，80多歲的黑澤明的話讓宮崎駿久久不能自已：

「你知道嗎？我真的很喜歡影片中的龍貓巴士，這是電影工業裡我們這類人做不到的，這是我非常羨慕的地方。」

據說黑澤明也曾斷言，宮崎駿「也可以」變成一位真正的（非動畫）電影導演，還好宮崎駿沒聽他的話。事實上，宮崎駿並不認為這是對他的恭維，因為他不覺得製作動畫比電影遜色，也不認為身為動畫導演只是成為電影導演道路上的墊腳石。不久之後，宮崎駿的國際名聲已經和黑澤明並駕齊驅了。

上：最愛紀念品。龍貓已衍生出無數商品，從拖鞋到泡芙（如圖，背景是兩位吉卜力美術館製片人史提夫與哈洛）。

前頁：許多粉絲站在樹梢，大聲喊出他們對《龍貓》的愛。

這個站在龍貓旁邊的小女孩到底是誰？其實她是當初宮崎駿構想這部片時唯一設計過的小女孩角色。他在製作期間將小女孩一分為二，成為兩姊妹：皐月和梅。但只有這位曾經的「唯一女主角」被保留在具代表性的《龍貓》海報中，她看起來就像兩位可愛姊妹的幻影融合。

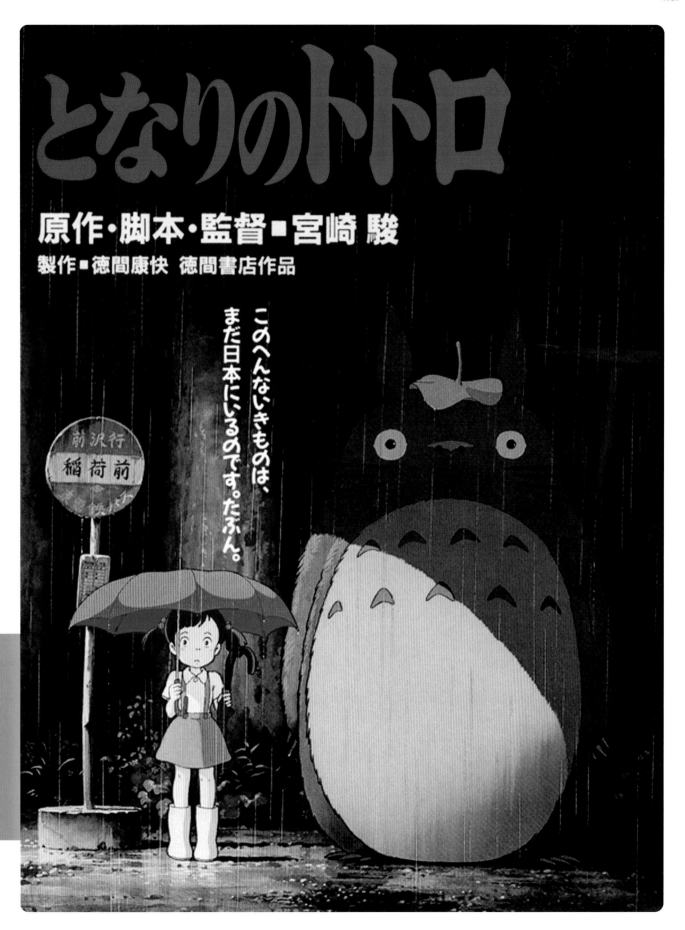

《龍貓》就是吉卜力工作室。不只是因為從 1991 年起，龍貓就成為工作室的標誌；也不只是因為龍貓擔任工作室在國際上開疆闢土的吉祥物，並出現在《玩具總動員 3》裡。而是因為《龍貓》精神即是吉卜力精髓。

「吉卜力」這個字讓人聯想到好幾個東西：無與倫比的職人精神、翱翔天際的音樂性時刻和許多貓，還有舒適的氣氛。換句話說，儘管它有時讓人聯想到現代世界的混亂和紛爭，畢竟它還是讓眼睛與耳朵都能感到舒暢的東西。如果有哪個電影工作室最像冬夜裡一碗熱呼呼的拉麵，那一定非吉卜力莫屬。《龍貓》就是這樣的感覺，蒸餾出完美的 88 分鐘。它是純然美好的經驗，每次觀看都會發現令人驚艷的小細節，永不令人厭倦。或許你會在片中看到鬼屋、死亡、工業化和精神性之類的主題，但在影片中的呈現絕不像它們在字面上顯得那般沉重。事實上，它們就飄盪在一個簡單小故事裡的微風中，意義舉重若輕。

二次大戰後，草壁舉家遷往鄉下。達朗帶著女兒皐月和梅搬進一間快要散開的老屋，媽媽靖子因為生病在醫院靜養。屋旁有一個以一株巨大樟樹為中心的森林；森林裡的精靈正要開始與小姊妹互動。她們與精靈互動的冒險，從一起等巴士的日常時刻，到片刻間讓森林長成的莊嚴情境，包羅萬象，無一不充滿魔力。

在《龍貓》世界裡感受不到任何恐懼，或者說，每當恐懼露出蛛絲馬跡時，裡頭的角色就會很快地把它「笑掉」。當姊妹倆第一次來到新家並被告知這是間鬼屋時，她們給人的感覺是 ——「這是個什麼樣的遊戲啊？真好玩！」並且磨刀霍霍地準備和鬼怪交朋友。她們在屋內到處奔跑，每一個角落和院子都不放過。當她們第一次發現「煤煤蟲」—— 一種介於蜘蛛和棉花球之間的小精靈 —— 時，她們開心地想用大笑把它們嚇跑。現在可以好好打掃房子了，或許她們的確與森林精靈為鄰，但第一個該被探索的對象還是家的「魔法」。

沒有人能像吉卜力作品中的角色那樣打掃房子。事實上，看吉卜力作品會讓人也開始想打掃。宮崎駿讓我們觀察草壁一家開始新生活的細節：沉重的古老吸水幫浦、掛在門廊被風吹動的布、以及洗衣時腳踩衣服發出的啣啣聲。當一家人一起泡澡，姊妹因房子被風吹得發出怪聲而驚嚇時，爸爸教她們用大笑回應，笑聲融入了屋子的怪聲而成為一首交響曲。我們清楚感覺到家的氛圍，然後我們才注意到似乎少了什麼：這個家的女主人。

在醫院裡，姊妹熱烈地與媽媽互動。然而，媽媽不穩定的病情及不知何時才能回家的不確定感，讓影片籠罩著一絲死亡的氣息。姊妹們在面對精靈、鬼屋及媽媽的長久疾病時所展現的樂觀與勇氣，任何年齡的觀眾看了都會動容。

左：從龍貓的扁桃腺看出的觀點鏡頭，梅與龍貓的第一次相遇。

下頁：可愛或可怕？龍貓公車是宮崎駿最迷人又最令人迷惑的創造物。

然後，龍貓國王駕臨了。就像所有搶眼的配角一樣，雖然它們很晚才出現，但它們一出場就光芒四射，奪去了所有的目光。當梅漫無目的地在屋子周圍閒逛，她發現了一隻有著大眼睛和大耳朵的白色小精靈，然後它加入了另一隻稍大、背著一個可愛小包袱的藍色精靈。天不怕地不怕的梅跟著它們進入森林，來到巨大的橡樹腳下，接著一個跟蹌跌進樹洞裡。但她一點都不痛，因為她跌落在電影史上最有趣的生物軟綿綿的身體上。

它就是龍貓王。它是貓、兔子、狗、熊和貓頭鷹的綜合體。這麼說來，它簡直像隻怪獸，但事實完全相反，它是吉卜力精神完美的具體呈現：第一眼就讓人有全然放鬆的感覺。梅爬上它毛茸茸的筒狀胸膛，與它大眼瞪小眼，兩個傢伙立刻就連上了線。她抓抓它、搔搔它的鼻子；然後它打了個大呵欠，最後他們雙雙墜入夢鄉。接下來，我們看到一隻蝸牛爬上樹枝，一顆水珠滴入池塘。這樣的景象和諧地交融了大自然、幻想和人類，也在宮崎駿的作品裡不斷上演。

另一個吉卜力作品集裡的經典時刻，是兩姊妹在雨天的巴士站等待爸爸的場景。在姊姊皋月被雨傘限制目光之下，她看到了一雙毛茸茸的巨腳。眼睛睜得大大（頭上還有一片葉子遮雨）的傢伙就是龍貓。她將多出的那把傘給它，兩「人」就這樣一起等公車。這個兩人並肩站在一起、誰也不敢看誰的時刻成為經典，但接下來發生的事更經典：龍貓等待的那輛公車，車燈由遠而近，定睛一看，那不是公車，那是……一隻貓！但也是公車，用貓做成的公車。受到超現實主義的啟發，龍貓公車的車燈是用老鼠做的，車門開啟時搭配了1950年代的科幻音效，這是一輛令人摸不著頭的公車。或許「它」耀眼的牙齒和如同腔腸般的車體令人毛骨悚然，但當它在銀幕上奔馳而去，誰都會承認這是一場難忘的旅程。

當姊妹和龍貓混熟後，她們在耕種經驗中找到了冒險遊戲的高潮。在庭院種下橡樹果實後，姊妹和龍貓家族精靈一起圍著種子跳舞祈求種子長大。久石讓迷離的配樂完美地搭配著銀幕上綠蔭成群的景象。這是宮崎駿心中環境和諧的影像，美好得令人屏息。

電影的最後一幕，龍貓睜著大眼睛，站在橡樹頂端持續地守望。這影像令人安心，也提醒我們，不論遇到什麼困難，縱使我們只能安靜地獨自面對，仍會有一個毛茸茸的大傢伙在最危急時刻伸出援手，不管是幫助一個迷路的孩子，還是單純地提供孩子一個安靜的恬睡之處。龍貓手上還拿著皋月送它的禮物——雨傘，而我們則擁有了宮崎駿所提供的禮物——《龍貓》。

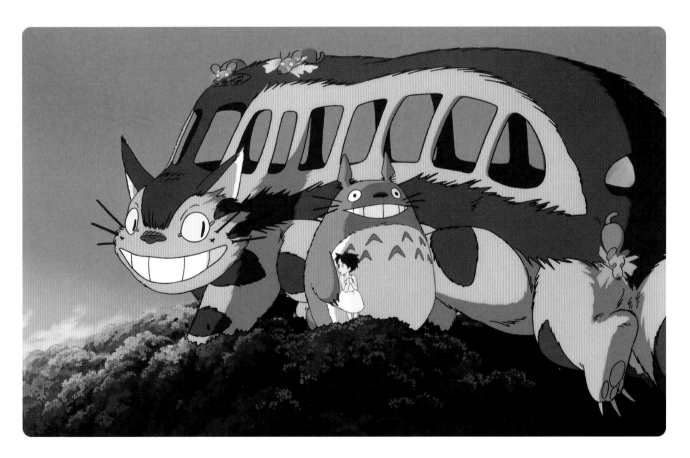

GRAVE OF THE FIREFLIES
(HOTARU NO HAKA, 1988)
TAKAHATA'S TRAGIC TEAR-JERKER

《螢火蟲之墓》(火垂るの墓, 1988)

高畑勳的悲劇手帕電影

導演：高畑勳
編劇：高畑勳
片長：1 小時 29 分
發行日期：1988 年 4 月 16 日

說起吉卜力的國際知名度，完全取決於作品是否在全球發行。從《龍貓》到《神隱少女》在全球發行後，聞名國際的宮崎駿幻想作品成為吉卜力的同義詞。但他的作品只是吉卜力的一部分。這本「吉卜力全攻略」旨在介紹工作室的全貌，特別是工作室中如神一般的共同創辦人、神秘的高畑勳——他有個熱情的外號「阿朴先生」（パクさん），「パク」這個字的意思是「咀嚼」。

上：反思的時刻。節子看著自己的水中倒影。

前頁：主角之一的小女孩節子，她讓世界上無數粉絲哭乾了眼淚。

宮崎駿解釋了「阿朴先生」外號的由來：因為高畑勳總是晚起，因此他總是一邊匆匆忙忙地嚼著早餐，一邊走進辦公室。

最終，高畑勳在吉卜力的五部作品獲得國際發行，但 1980 年代他在動畫界就已經很有影響力。他從 1960 年代開始為東映動畫部工作，1968 年完成了他的導演首部作品《太陽王子霍爾斯的大冒險》。雖然這部片在票房上失利，但卻是動畫界重要的里程碑。這也是宮崎駿與高畑勳的首次合作，當時宮崎駿還只是東映動畫部的菜鳥。

以下這些高畑勳的作品，有一部分是他與宮崎駿共同完成：《熊貓小熊貓》、《小麻煩千惠》和《大提琴手高修》等電影作品，以及《世界名作劇場》電視系列中的《小天使》、《清秀佳人》、《萬里尋母》。這些作品啟發了許多後來成為吉卜力工作室夥伴的年輕人。

在今天，這些作品絕大多數沒有在英美發行，其中有些甚至從未發行過。高畑勳這位導演在英語世界還有太多待填補的空白。2021 年由亞歷克斯・杜達・德・威著、英國電影協會（British Film Institute，簡稱 BFI）出版的《螢火蟲之墓》（Grave of the Fireflies），是一本對高畑勳作品精要且完整的研究，也是英語世界裡第一

本研究高畑勳作品的專書。它揭開了一位經常被誤解與低估的電影作者的面紗。這本書強調了一個重點，即使高畑勳通常被視為吉卜力的共同創辦人，但他拒絕在 1985 年的工作室創始會上共同列席；他甚至要求鈴木敏夫，是否可能讓他掛「在家編劇」（playwright in residence）這樣的頭銜。

即使如此，高畑勳對於剛起步的工作室仍有著非常特別的影響。《風之谷》在票房上大獲全勝之後，宮崎駿將賺來的錢都投資到高畑勳一部有（票房）疑慮、關於柳川市的電影中。高畑勳拍了《柳川崛割物語》，一部長達三小時、幾乎完全實景拍攝、關於該地區運河體系的紀錄片，探討運河如何形成當地的文化與現今對運河的保育工作。後來鈴木敏夫說，宮崎駿在吉卜力製作的第一部片《天空之城》，其實是為了填補高畑勳的藝術衝動所挖出的坑。

該如何區分天才與怪癖的差別？「每當我遇到困難時」（披頭四 "Let It Be" 的歌詞），我就去問「披頭四」。這類問題的最佳解答，藏在「披頭四」

膚淺卻極其有效的大眾文化個人角色扮演之中。如果宮崎駿在吉卜力扮演的角色如同保羅．麥卡尼（Paul McCartney）之於「披頭四」——一位被數百萬人愛戴、有如親切大哥哥般的夢想編織者，如果不是受限於體力和精神，他可以自己獨力完成所有的工作，如此全方位的天才——那麼高畑勳就有點像約翰．藍儂（John Lennon）加上一點喬治．哈里森（George Harrison）——一位將媒材界線推到極致的反傳統者、一位樂於群體創作的掌舵者、一位喜歡將複雜主題納入故事中，以致大眾難以接受的說書人。當宮崎駿在吉卜力作品的外觀和風格變得越來越相似，高畑勳的作品卻越來越創新且難以捉摸。票房從來都不是他的優先考量。

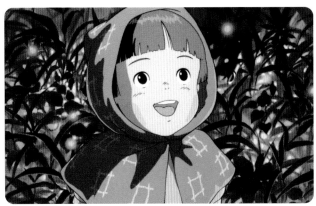

如果我們將這個已遠遠離題的類比繼續往前推，那麼製片人鈴木敏夫就是每一個「第五位披頭四成員」的合體（披頭四只有四名成員）：一個關鍵的創意夥伴、錄音室天才和將其他天才成員牢牢綁在一起的人物。高畑勳在吉卜力第一部作品的想法是由鈴木敏夫提出的，他建議改編野坂昭如的半自傳短篇小說《螢火蟲之墓》。因為出版《螢火蟲之墓》的新潮社亟於進軍電影事業，於是主動提供資金並擔任出品人。就像我們在《龍貓》章節說過的一樣，多虧了鈴木敏夫巧妙的穿針引線，才有吉卜力這兩部作品。

高畑勳不像宮崎駿一樣是動畫師出身，因此在他的作品裡，主創人員於形塑作品最終樣貌時刻扮演著至關重要的角色。在《螢火蟲之墓》的製作中，高畑勳請來吉卜力首席動畫師近籐喜文擔任動畫指導和角色設計（之後高畑勳和宮崎駿開始同時搶人，指定近籐喜文擔任作品動畫師，鈴木敏夫則必須介入調停），由百瀨義行負責動畫助理和概念美術（concept artist），動畫界的資深設計師保田道世則擔任色彩設計（colour designer）──她是高畑勳從《太陽王子霍爾斯的大冒險》就開始合作的夥伴。

清太給節子吃的鐵罐糖果在現實中真有其物，這個牌子是「佐久間製菓」。這一定是史上最殘忍的電影相關商品：佐久間重新製作了一模一樣、以復古設計包裝的水果糖鐵盒來販賣，以配合電影中出現的糖果鐵盒。

上：節子開心地看著螢火蟲，她臉上大大的微笑與悽慘無比的遭遇，形成了強烈對比。

製作團隊的確很強，但這並不保證製作能順利進行。宮崎駿曾經以「巨大樹懶的後裔」來稱呼高畑勳，其中一部分原因與「是否能如期交片」有關。嚴格且包山包海的田野調查，包括蒐集大量的相關資料、詳細勘查故事的發生地點、甚至到托兒所觀察四歲幼兒走路的樣子和個性，這些調查導致影片製作進度嚴重落後。高畑勳要求延期交片，但投資方堅持在 1998 年 4 月如期上映，結果導致名譽掃地，影片製作尚未完成就要趕著上院線。

兩部氛圍差異如此之大、作為雙發行的影片，即使在製片中的融資是個天才之舉，但卻讓排片者和觀眾不知所措。「如果要一次看《龍貓》和《螢火蟲之墓》這兩部片的話——由毛茸茸的森林神帶領一場令人振奮的冒險，及一段戰後兒童絕望奮鬥的心碎旅程——你想先看哪一部？」這個問題保證讓吉卜力迷至今仍討論不休。

雙發行的票房呈現了這個新生工作室票房持續下跌的走勢，從《風之谷》的 915,000 觀影人次，下滑到《天空之城》的 775,000，然後到目前的 450,000。但長遠來看，《螢火蟲之墓》已成為工作室在不同類型影片中最受讚賞的，不論是作為一部動畫、一部戰爭電影，或是一部讓你哭到毀掉整天心情的手帕電影。

在吉卜力的作品中，這部片的獨特地位也非常能說明高畑勳的特質：《螢火蟲之墓》被公認是工作室中藝術成就極高的影片之一。然而，它與其他影片相比又有點不同。吉卜力與新潮社奇怪的財務合作，讓本片在不同區域各有不同的版權代理商。而這導致 2020 年 Netflix 和 HBO Max 宣布可以在線上觀看所有的吉卜力作品時，卻獨漏了這部經典。在充分了解高畑勳的特

上：在高畑勳獨特的創作生涯中，《螢火蟲之墓》占有一席經典之地。1996 年導演訪談照片。

下頁：空襲時背著節子的清太，這是吉卜力最具毀滅性的戰爭描繪。

質以及他不願隨波逐流的固執之後，我們可以說，這樣的結果其實並不令人意外。

知名美國影評人羅傑・艾伯特是宮崎駿的粉絲，他也非常讚賞高畑勳。他說《螢火蟲之墓》「強烈的情感讓人重新思考動畫的可能性，它是一部不折不扣、強而有力的劇情片，只是恰好是用畫的。」

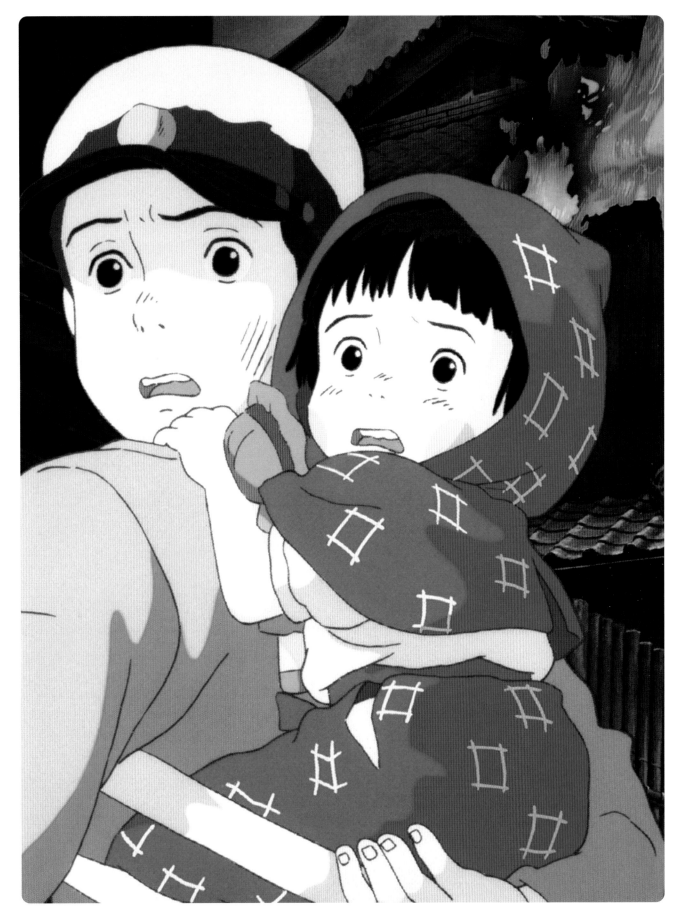

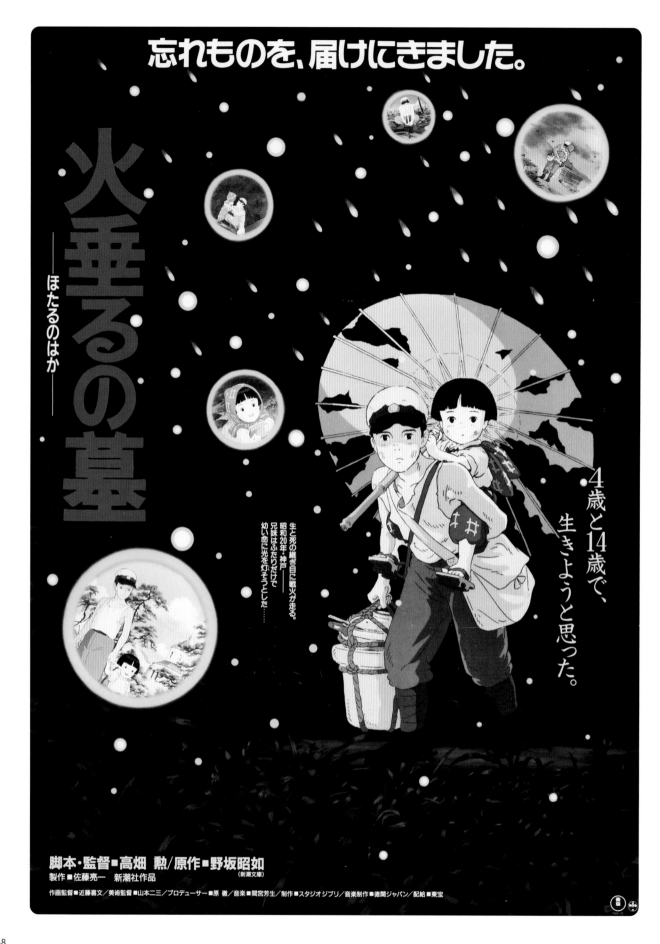

影評：《螢火蟲之墓》

大多數吉卜力迷會告訴你，本片是工作室的一流作品，甚至可能是最好的一部。但他們同時也會告訴你，他們絕對不會再看一次。不論在動畫或故事上，《螢火蟲之墓》都屬上乘藝術，同時也是有史以來極為悲傷的電影之一。

如果一部影片的起頭是，一位飢餓的少年訴說著他死亡的那個晚上，你最好為接下來即將面對的情感激盪做好準備。雖然它以創傷及人性深處的陰暗為基調，但依然與吉卜力其他的幻想作品一樣，閃爍著動畫的光芒；只是多了對自然與戰爭本質意識型態的探索，以及偶爾出現的精神神遊段落。

《螢火蟲之墓》呈現青少年清太如何帶著年幼的妹妹節子，度過戰爭的恐怖及戰後地獄般的日子。他們穿梭於神戶空襲的火光和廢墟中，最後相依為命地躲在廢棄的防空洞，直到妹妹餓死。敘事的觀點是死去的清太訴說著兄妹相依之情，他們彷彿搭上記憶的列車，一起觀看銅綠色的過往。在悲劇的遭遇下有著無聲的快樂時光。這是兄妹相依最安靜的時刻，也是他們死亡後的時刻。正是這種歡樂與哀傷的平衡，讓這部片的情緒看起來如此擾動。如果全片只有死亡和毀滅，而少了那些孩子們的童稚時刻，那麼它看起來不會如此絕望。

細節是高畑勳作品的關鍵，這不是說他的影片總是充滿細節；他的畫框並非重現了現實生活中的細節，而是透過他具表現力的視野，讓我們看到「被感受」的現實。在後期的作品如《隔壁的山田君》和《輝耀姬物語》當中，他會將想像力的技巧展現在最核心的元素上，這種作法在《螢火蟲之墓》已出現端倪。

電影開場的前 15 分鐘看起來有點像史蒂芬·史匹柏的勇敢少年戰爭電影，如《太陽帝國》（*Empire of the Sun*）和《戰馬》（*War Horse*）。然而，當少年母親屍體腐爛的臉出現的那一刻，所有與觀眾取向的好萊塢電影之間的類比便瞬間消失。這個影像恐怖且怪異，還黏著血汗與焦爛皮膚而突起的臉部繃帶，感覺依然潮濕。這影像停留了許久，令人揮之不去。緊接著是，清太和節子站在一間被摧毀的醫院外空地，地平線還看得見剛剛「被擦掉」的城市碎片；天空、土地和孩子的臉，與爆炸過後空氣中的單色粉塵全然融合為一體。這就是高畑勳的「細節」，在某一刻它是如此集中、精確地描述某事物，以致表現得像紀錄片；在另一刻，它卻將細節全部抹去，只留下足以傳遞情感的事物。

如此強烈的效果不僅來自視覺，經過揀選的聲音再製同樣具有強烈的效果。儘管在海灘場景出現了各種可能的聲音，但我們的聽覺仍被清楚地指引到 B29 轟炸機穿過雲層時所發出的巨響。之後，當節子餓到精神衰弱，以致誤將大理石當糖果吃，牙齒撞擊的「喀啦」聲就像岩石敲擊洞穴的邊緣。有些電影用全方位的刺激來重現戰爭經驗〔《搶救雷恩大兵》（*Saving Private Ryan*）就是這樣的嘗試〕，《螢火蟲之墓》只專注於聲音與畫面的小細節。這部片強調某些特殊事物，從而創造出非常獨特的創傷記憶，而不是一種無所不包的再現。

雖然清太和節子的困境令人感到痛苦，卻非常鼓舞人心。當周遭的世界從形體、經濟和情感上徹底崩壞，他們望向未來與專注當下的精神，則是一束微弱但倔強的光。他們就是片名裡的螢火蟲，雖短暫卻燃燒得美麗而明亮。當節子說喜歡螢火蟲，兄妹倆抓了一些螢火蟲放在網中來照明防空洞，第二天早上起來卻發現它們都死了。這是吉卜力作品裡最發人深省的一個畫面，同時也是清太和節子的寫照，它探索了工作室一貫的主題 —— 自然與工業化。螢火蟲是大自然精巧且令人讚嘆的創造物，當影片描繪它們在夜空中飄流的光芒時，這一點是無庸置疑的。但當它們的光和夜間從天而降的燃燒彈融為一體時（如同電影海報上的一樣），在 B29 的陰影下，大自然的美麗瞬間被摧毀並且敗壞。節子心愛的夜光浪漫景象被戰爭偷走了。

在影片結束時，節子和清太不再受困於恐怖的戰爭和煉獄般的人生，他們在滿天螢火蟲的城市夜空下休息。或許第一次看這部片的觀眾未能注意到，特別是很多觀眾已經淚眼婆娑，這個城市是現代的神戶。赤銅色的過往與冷藍色的現代日本同框出現，在它們之間的是螢火蟲；這是對這個城市的哀傷過往溫柔而美麗的提醒。

前頁：《螢火蟲之墓》日版電影海報。

KIKI'S DELIVERY SERVICE
(MAJO NO TAKKYŪBIN, 1989)
THE LITTLE WITCH WHO SAVED STUDIO GHIBLI

《魔女宅急便》（魔女の宅急便, 1989）

解救吉卜力的小魔女

導演：宮崎駿
編劇：宮崎駿
片長：1 小時 43 分鐘
發行日期：1989 年 7 月 29 日

這時吉卜力已有三部片問世，但工作室的經營卻每況愈下。《天空之城》、
《龍貓》和《螢火蟲之墓》三部片都未能承接《風之谷》所創造的承諾：
一間專門創造劇情片長度動畫電影的工作室。

《龍貓》完成的那天，宮崎駿立即著手下一個計畫：改編角野榮子的兒童暢銷小說《魔女宅急便》。這本書追溯一位年輕小魔女修練的過程，從離開家鄉、嘗試找到自己的落腳地，到發現自己的使命。在 1988 年 4 月的訪談中導演說，他想探索這個命題：「現代生活創造的安逸舒適，將會阻礙青少年的自我發展」。

「在今天，『離開家』已經不能算是成長儀式了。因為在現代社會中，只要你能夠到轉角便利商店購物，就算是能獨立生活。真正的『獨立』應該是找到自己的所長。」

一開始，宮崎駿只打算擔任製片人，他想要從導演的任務上退下來好好休息。原本影片由《萬能小偵探》的編劇片淵須直擔任導演，編劇是一色伸幸。但宮崎駿對第一稿劇本不滿意，便自己跳下來重寫。最後將片淵須直降為助導，自己接下了導演工作。

後來片淵須直在 Steam 遊戲平台闖出了自己的名號，他擔任導演的知名作品有《阿萊蒂公主》、《新子與千年魔法》等，其中最成功的作品非《謝謝你，在世界的角落找到我》莫屬。現在他對被換角事件有著類似外交辭令的說法：當初他從蟲製作公司被借調來支援《魔女宅急便》，因為宮崎駿導演需要休息。「但不知道什麼原因，宮崎駿導演改變了主意，他覺得又可以自己來了。或許他突然又覺得精力充沛吧。」片淵須直如此回憶道。

考量到宮崎駿製作《魔女宅急便》時遭遇的困難，特別是和原著作者角野榮子協商故事改編方式的溝通上，「精力充沛」還真的是他這次所需要的：角野榮子對於風格較為淡薄的原著未呈現、卻在電影中展現的——富有傳奇色彩、情感起伏的情節和驚險動作場面大有意見。

前頁：琪琪在克里克小鎮的天空上翱翔。

下：在草地上休憩是吉卜力人物的共同嗜好。

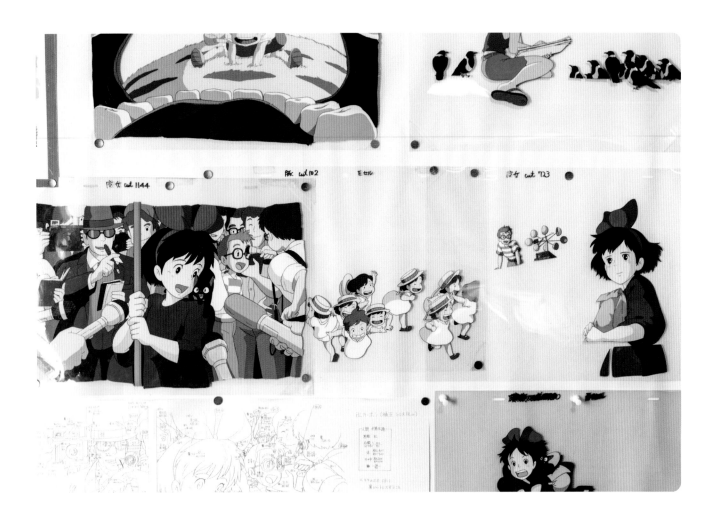

原本片長規劃為 60 分鐘，當宮崎駿修改過的劇本和分鏡表完成後，片長增加為 104 分鐘。影片預定在 1989 年 7 月上映，從宮崎駿接手到上映剛好只有一年的製作期。如「宮崎駿因此而精疲力盡，因此這會是他最後一部作品」這類的傳言甚囂塵上。時值 48 歲的宮崎駿歷經了幾十年的操勞，的確認真考慮要退休和結束工作室。這已經成為吉卜力一種高貴的傳統：每一部宮崎駿的新片都被謠傳為他的封山之作。

毫無例外，跳出來解決問題的依舊是鈴木敏夫。1989 年他正式從德間書店轉任吉卜力工作室，這讓他有充裕的時間專心發行《魔女宅急便》，同時這也是他第一部掛名聯合製片人的吉卜力作品。老實說，看到他為本片所做的行銷與廣告策略，我們必須說他的才華被低估了。我們注意到本片片名和日本著名快遞公司大和運輸（台灣黑貓宅急便的授權公司）之間的相似之處，而大和運輸的標誌正是一隻黑貓。鈴木敏夫成功拉到贊助，並且簽定黑貓玩偶相關商品的協定。此舉讓東映公司決定發行本片。

事實上，鈴木敏夫回憶道，正是因為東映公司的發行部總監不看好本片，預測本片可能會終結吉卜力和宮崎駿的生涯，才讓他發誓要讓這部片大賣。為了達到這個目標，他必須準確地將影片送到設定觀眾群的面前 —— 剛出社會的年輕職業女性。這個族群發現自己離開家庭尋求獨立，面對孤獨、生活和工作種種挑戰的生活經驗與電影有了共鳴。影片的宣傳詞一語中的地打中這種複雜的情緒 ——「我曾經憂鬱，但我已不再喪氣。」在精巧設計的海報中，我們看到琪琪趴坐在索娜太太的麵包店櫃台，而世界的重量壓在她肩上。

鈴木敏夫的魔法再次告捷，《魔女宅急便》的票房一飛衝天，成為同年日本國片的票房冠軍。事實上，若連好萊塢電影一起算上，《魔女宅急便》的票房排名第三，只有《聖戰奇兵》（Last Crusade）和《雨人》（Rain Man）的票房超越它。當然，後來工作室還有很多票房更高的電影，此時這部片終於讓吉卜力重新上軌道，而宮崎駿終於又有了一部票房佳作。

上：存放在吉卜力美術館的《魔女宅急便》草圖。

下頁：日版電影海報。氣氛有點凝重，卻精準地描繪出我們年輕獨立的小魔女所必須面對的生命挑戰。

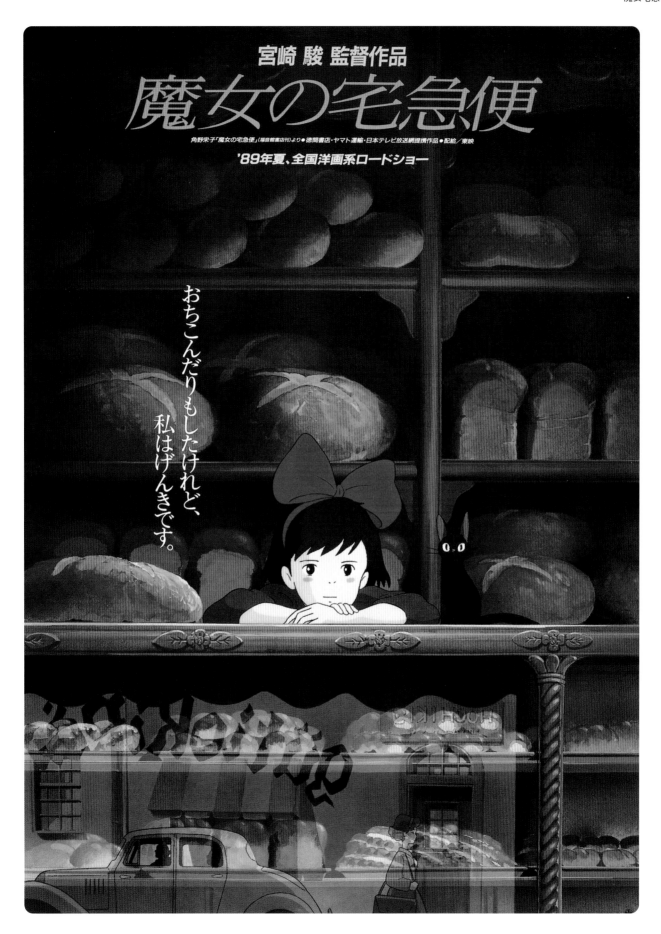

　　由這部片來拯救命運多舛的工作室再適合不過。吉卜力就像小魔女一樣處於青春期，她們面對著困難與挑戰，但成功度過難關後她們的生命將會活得更為獨立。這部片有如一片吉卜力派（或是鯡魚派），派裡包含了所有會讓你一片接一片吃個不停的美味元素。

　　首先映入眼簾的是一片清脆、完美的吉卜力藍，然後是風吹下的一片翠綠草原，沒有比這更漂亮的顏色了。其實這只是大地和天空的組合，但無論在這部片、《霍爾的移動城堡》或《風起》之中，一片吉卜力山丘看起來就像伊甸園。在這片草原上休息的是琪琪，一位即將啟程修練的小魔女。她的掃帚在手、黑貓在伺，她即將學習如何在世界上找到屬於自己的位置，並認識到努力不懈的重要。她的對手不是來自世界的黑與白，而是來自自己的個性。她是所有吉卜力人物的原型。

　　導演在片中不斷提出的觀點，如「真正的獨立」或「年輕女孩的挑戰」等，當然適合正要展開遞送事業的琪琪，但也適用於其他由吉卜力創造的少女角色身上：《魔法公主》裡驍勇善戰的小桑、《神隱少女》裡火車鐵軌旁最善於打掃浴室的小幫手千尋、《借物少女艾莉緹》裡心境開闊的冒險家艾莉緹和《回憶中的瑪妮》裡沉靜勇敢的杏奈。魔女琪琪的 DNA 流在每一位吉卜力少女身上。

　　雖然琪琪的魔法世界不像《風之谷》或《霍爾的移動城堡》中的世界那樣蔓延開闊，但卻是吉卜力極完整的世界之一。根據小說《地海》（Tales from Earthsea）系列改編的《地海戰記》，或許有著廣袤的世界，但工作室沒有找到能與其空間相應的故事。《魔女宅急便》卻正好相反，一個小小的故事逐漸找到能夠對應其世界的魔法。琪琪的旅程穿越廣闊的天空與海洋，即使她能夠翱翔其上並俯視地面，但地上的新家，包括忙碌的街道、麵包店、鐘塔等，卻也被清晰、細密地描繪出來。對她而言，每天在社區裡的新工作，就和天空的世界一樣具有冒險性。而製片人鈴木敏夫很可能也清楚地感受到克里克小城日常街道上繁忙的聲音。除了要了解吉卜力的財務情況，他也明白呈現地理樣貌的重要性：「描繪地圖是製片人重要的工作，」他說：「不管這張地圖是基於現實或想像。」他在塑造克里克小鎮時將兩者都派上用場，從想像取材之後將其變成真實。

　　致力於將幻想與現實交融，是眾多吉卜力作品的核心，在其中自然與超自然元素聯手展現出一種魔力。或許影片中沒有天馬行空的幻想情節，但其中一個小安排最能巧妙地體現這種魔力：當我們的超自然主角琪琪在天空飛行時，巧遇一群飛成 V 字形的大雁，然後她們結伴而飛。這是從小素描飛行器長大的宮崎駿最擅長的——之後也會出現在《紅豬》和《風起》——在半空中的魔力時刻。飛行的魔力創造出人物與環境的和諧，無論這有多麼短暫。

　　琪琪透過不同連結逐漸發展起豐富的人生，無論是與鳥或人的連結。她並非獨自一人地追求獨立。索娜太太是第一個幫助琪琪的人，不僅提供她一個棲身之地，同時也給她一句溫暖的鼓勵。她幫助琪琪開啟遞送服務，在開麵包店的百忙之餘，還幫助琪琪帶來客人，更不用說此時她還挺著大肚子。後來當琪琪的魔法逐漸消失時，女畫家烏蘇拉伸出了援手。我們見識到一場春天大掃除（如同在《神隱少女》、《霍爾的移動城堡》和《來自紅花坂》中一樣）對提振士氣有多大的幫助！這對所有陷入創作危機的人而言都是好消息。琪琪還得持續修練並變得強大，直到能夠克服下一個困難。

　　「穩固地發展情感和連結」是比「透過連結獲得獨立」更為核心的影片價值。當琪琪發現自己的法力並不穩定時，她也發現她自身的情感同樣不穩定。她並非一名沒有七情六慾的魔女，即使其冒險達成目標，她依然會失落，而她也接受了這樣的自己。或許《魔女宅急便》能激勵你去征服克里克小鎮，但就算你征服不了也沒關係。有時候窩在家裡與貓聊天和吃吃煎餅，也是非常愜意的魔法時刻！

鈴木敏夫說：「繪出自己的地圖是人生中基本的課題之一。」右圖中，琪琪正在自己的城鎮上空飛行並試圖定位。

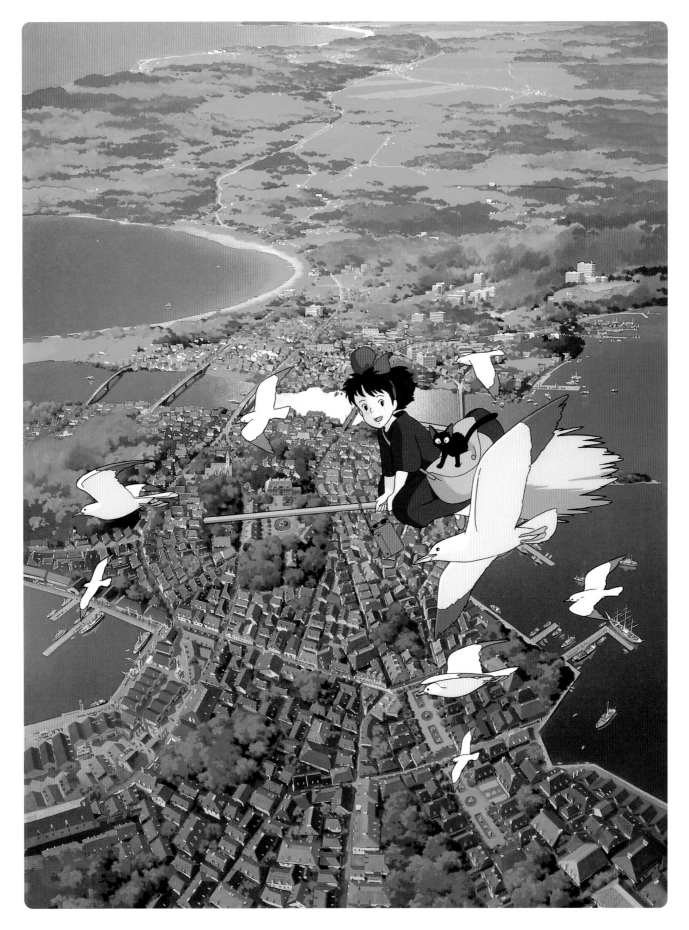

《兒時的點點滴滴》（おもひでぽろぽろ, 1991）

不辭勞苦地研究與一絲不苟的寫實主義

導演：高畑勳
編劇：高畑勳
片長：1 小時 59 分
發行日期：1991 年 7 月 20 日

宮崎駿曾經想改編 1982 年岡本螢與刀根夕子的漫畫作品《兒時的點點滴滴》，成長於 1960 年代、如今 27 歲的妙子，一段甜蜜鄉愁式的日常回憶。然而，他找不到將漫畫轉譯成電影的方法。

對他而言，只有一個人辦得到，那就是高畑勳。高畑勳的解決方法是，將故事聚焦於已成年的妙子離開嘈雜的東京，前往山形生活追尋改變的經歷。在過程中，兒時回憶不斷地湧現。

高畑勳在本片幕後花絮的訪談中說：「宮崎駿是我們今天能做這件事的唯一原因。『一名 27 歲的平常女性』？所有的人都說這不可能是一部賣座動畫。不過，當宮崎駿說有可能，這一切就變得有可能了。」

加入團隊的還有鈴木敏夫，首度以全職製片人的身分在吉卜力登場——在未來 20 多年裡他還會製作 12 部影片。他在回憶錄《樂在工作》裡寫道，雖然高畑勳以製片人的角色登場時十分稱職，一旦他換上導演身分，一切就變成麻煩，他龜毛地追求最高境界的完美。

「『阿朴先生』（高畑勳）是最令我抓狂的人。」宮崎駿也在幕後花絮裡說：「即使如此，他也是最令我信任的人。」

然而，他們之間的這份信任遭受考驗。《兒時的點點滴滴》預定在 1990 年發行，但影片製作趕不上進度。這時，與幕後出資者協商，讓發行期延後到 1991 年 7 月的重責大任，就落到了宮崎駿頭上。如果宮崎駿的協商過程不成功，影片很可能因為倉促上片而變得粗糙；或者必須為了遷就上映，轉而找次級的協力發行廠商。無論如何，影片的品質都會被犧牲。

鈴木敏夫以「不辭勞苦地研究」和「一絲不苟的寫實」為本片定位。高畑勳採用了吉卜力、甚至整個動畫界都未曾使用的方式來製作動畫：他為動畫團隊拍攝聲優演員說話時的臉部表情，讓首席動畫師近藤喜文在製作妙子的動畫及捕捉她的臉部表情時有所依據，並強調臉部肌肉如臉頰和額頭皺紋等細節，在動畫界是一大創舉。

同樣地，我們也很難想像有任何動畫或電影製作團隊像高畑勳那樣，在田野調查上投入如此大的精力：關於紅花的種植過程、收成和製作染料的細節等。在前期製作，鈴木敏夫、高畑勳與其他劇組人員拜訪山形縣，如影隨形地拍下種植紅花的農人工作和生活的畫面，這是他一絲不苟追求真實的明證。

前頁：過去與現在的時光，在高畑勳的鄉愁作品《兒時的點點滴滴》裡相互碰撞。

下：電影中的田園風光。這是高畑勳「不辭勞苦地研究」的結果。

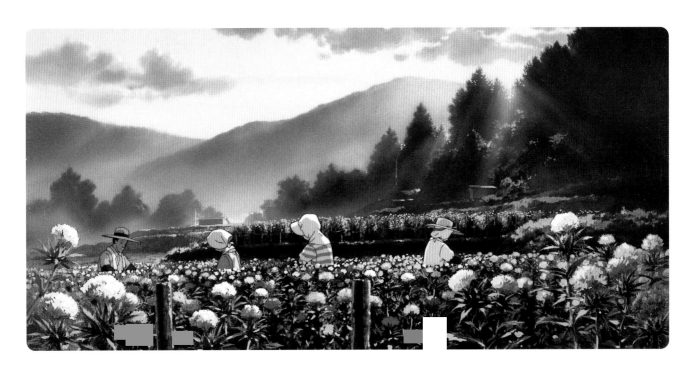

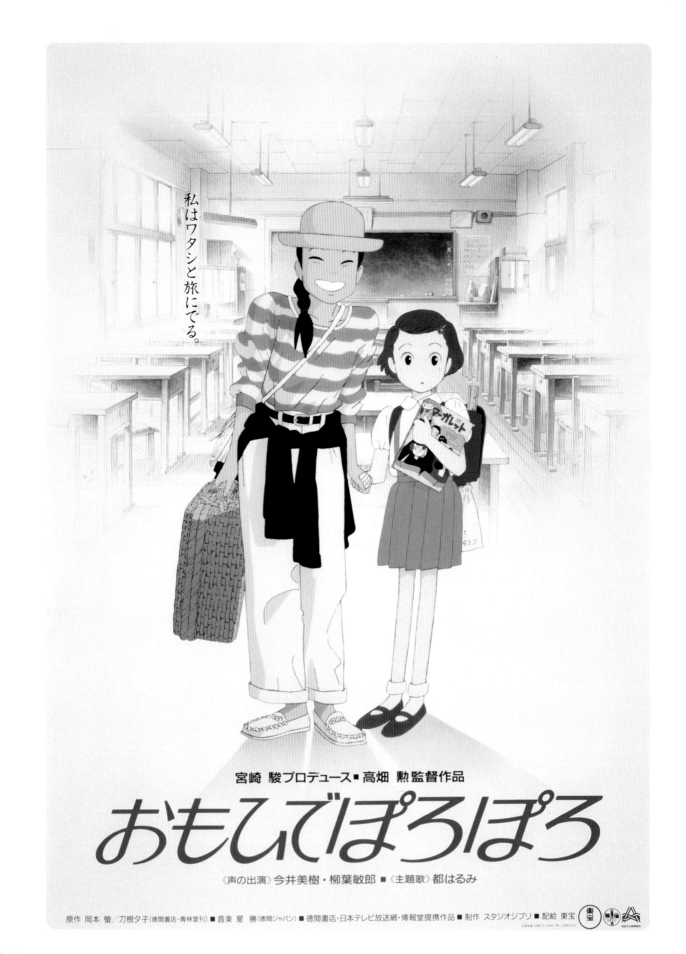

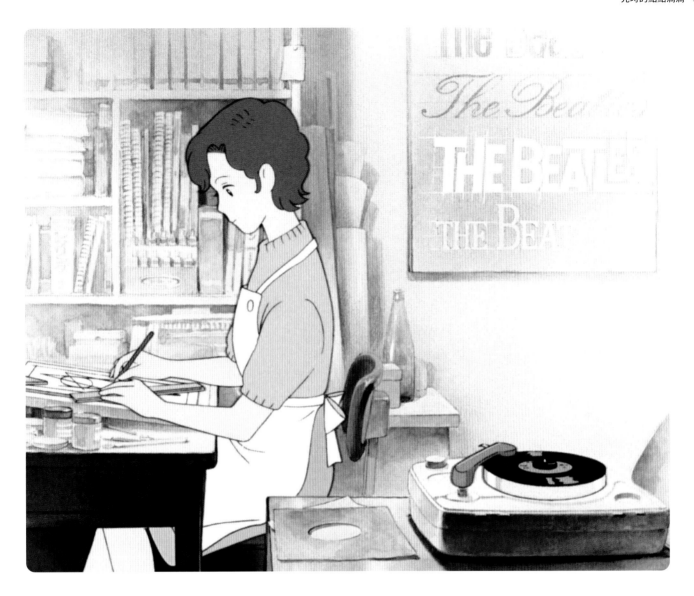

《兒時的點點滴滴》發行之後票房高漲，跌破眾人的眼鏡，成為賣座電影。如同《魔女宅急便》一樣，它成為當年日本電影票房冠軍。如果連好萊塢電影一起算上，它的票房也只遜於《魔鬼總動員》（Total Recall）和《魔鬼終結者2》（Terminator 2: Judgment Day）。高畑勳在這部片中得到了救贖。

然而，本片的國際聲譽卻要等到十多年後才能鵲起。在德間書店和迪士尼簽下代理宮崎駿與高畑勳作品全球發行的里程碑合約裡，《兒時的點點滴滴》並未包含在內。理由是片中關於月經的討論，使本片被迪士尼歸為「兒童不宜」。

根據吉卜力高級經理史帝夫·艾伯特（Steve Alpert）的說法，幸運的是，後來迪士尼決定放棄項目中的數位版權。當 DVD 時代來臨，吉卜力得以將數位版權重新授權，讓歐洲和澳洲的觀眾能夠在 2006 年之後看到本片，而它也快速地登上少數人心中的最愛。直到 2016

年，美國才在戲院和家用錄影帶市場同步發行本片。英語版配音由黛西·蕾德莉（Daisy Ridley）和戴夫·帕托（Dev Patel）擔綱。

昨日：在回憶中，1960 年代的事物悄悄地進入銀幕，從特定的日本電視節目，到圖中披頭四的海報。

前頁：《兒時的點點滴滴》日版海報。

在吉卜力電影中，若你想改變人生，有時你會需要與澡堂中的精靈、女巫和怪物進行一場生死之戰，然後搭上「靈魂列車」前往生命中另一方永恆改變之地；但有時你只需要到鄉間一遊，而你搭上的仍然是「靈魂列車」。高畑勳的《兒時的點點滴滴》是屬於吉卜力經典的小品之作，它和《神隱少女》一樣讓人有精神上重生之感，而精準的寫實細節和回憶是孕育其重生之感的神聖殿堂。本片故事圍繞著 27 歲的妙子，她暫別城市工作、前往鄉下度假體驗農家生活，在這段期間童年的某些時刻不斷地前來拜訪她。這是一個充滿細節的小品，妙子的回憶和當下的周遭交錯，成為個人與社會交會的反思之處，一些看似無關的往事，變成了形塑成年妙子的關鍵之處。

高畑勳前作《螢火蟲之墓》中強而有力的風格技法再次於本片出現。《螢火蟲之墓》片中不同的色彩感，對應著生者或死者觀看世界的觀點；在本片裡，更為極端的二元性美學，強調了現實與記憶的對比與連結。電影開場的第一個畫面是水晶般透明的辦公大樓，它們看起來如此方正、現代和近乎超現實；蔓延的城市填滿了畫面。至於回憶的場景，竟是如此不同。幼時妙子的世界幾乎是以省略技法打造的，只有重要的事物才被細膩描繪。她那以曲線組成的柔和世界從未填滿景框，景框周邊彷彿被記憶的光漂白了。高畑勳勇於以形式主義描繪現在的場景，讓他得以將人類學和紀錄片的技巧，細緻地應用到妙子的鄉村旅行中，呈現技巧上的變化；而描繪過去場景的省略式筆法，則再為令人興奮的表現主義打開了大門。它們各自都是了不起的世界，在某些風格中有著如煉金術般顯靈的時刻，這樣的交互運用將影片的情感與創意推向高潮。

妙子抵達車站後，前來迎接她的是敏雄。敏雄是一名從事有機農業的開朗青年，他在車上訴說著有機農業的種種，包括農人的掙扎和現代市場的改革。〔這聽起來像《星際大戰首部曲：威脅潛伏》（Star Wars: The Phantom Menace）的橋段，但保證比它有趣多了。〕在主角抵達目的地之前，高畑勳將農人置於畫面中央，一個接一個地對著鏡頭微笑，彷彿你在旅遊雜誌中看到的那樣。接著，影片詳細展現紅花從作物轉變成胭脂染料的過程。這些精緻的細節成功地將農人們的技巧、合作採收的過程、以及榨汁和研磨的功夫，交織成一首節奏起伏的紀錄輓歌。敏雄說，農人的存在是大地與人類的交會，這種關係在高畑勳的鏡頭描述之下一

覽無遺。

妙子在時光流轉間不斷回到過去，關於食物、初戀和青春期的種種再次降臨她的生命。她在初經的回憶中逃避不了屁孩們尖酸刻薄的話語，這為面對月經來臨的人提供了一份令人耳目一新的青少年指南。當一家人與鳳梨的第一次相遇時興奮心情，後來卻演變成一場外科手術。妙子感到難為情加上失望時的咀嚼，對她而言，這是關於「期待」的重要一課。在過去最令人難忘的片段中，高畑勳為了結合故事與情感，以他的技巧將世界的形式推到極致：一個尷尬、純粹兒時的初戀對象，讓妙子快樂地爬上無形的樓梯，飛向天空。這個場景包含了表現主義式的明晰，整個背景消失於夢幻般的粉紅色調中，妙子與整部影片共同翱翔於其中。

《兒時的點點滴滴》和吉卜力另一部常被遺忘的寫實經典作品——近籐喜文創作的《心之谷》，有著許多異曲同工之處。如同幾年後問世的《心之谷》中的主角月島雯，妙子的生命中產生了一個缺口，必須以一種創造性的熱情予以填補。兩個角色的生命都缺少快速的解決方案。她們只能透過工作與付出來打磨自己的能力與熱情。對月島來說，寫作是打磨自己的方法，

對妙子來說則是農事。就像月島跟著一隻貓跳上改變生命的列車一樣，妙子也在片末搭著列車，開啟生命的新章。或許這麼說有點武斷，但《兒時的點點滴滴》結尾的列車場景，應該是吉卜力所有列車場景的極致表現。在回到城市的列車上，妙子與記憶中離散多年的自己再度重逢。童年妙子和當年的同學鼓舞著妙子，讓她決定下車，再次回到農村與敏雄共度採花人生。有著稜角而尖銳的現實與線條柔和的過往，首度合而為一，妙子終於能夠擁抱當下的自己與那些有好有壞的過往：

她終於能夠與過往肩並肩共存，而不再是有距離地觀看。或許在最後妙子會與敏雄共結連理，但經過平靜田園生活的治療之旅後，《兒時的點點滴滴》告訴我們，人生最需要接納的其實是自己。

前頁：從未如此快樂的傑克，他在中野百老匯找到《兒時的點點滴滴》的絕版海報。

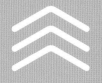

高畑勳以「褪色」的方式處理片中回憶的場景，畫框邊緣一律「褪色留白」，以對應記憶中的模糊不清。日後高畑勳也在《隔壁的山田君》和《輝耀姬物語》中將這種風格發揮到極致。

PORCO ROSSO
(KURENAI NO BUTA, 1992)
YOU'LL BELIEVE A PIG CAN FLY

《紅豬》（紅の豚, 1992）

你會相信豬能飛上天

導演：宮崎駿
編劇：宮崎駿
片長：1 小時 34 分
發行日期：1992 年 7 月 18 日

先說重要的事：宮崎駿深深地喜愛著飛行。一切關於飛行的科學和飛行器，無論是真實的或出於幻想，都不斷出現在他的作品中：從《天空之城》中的滑翔飛行器，到《魔女宅急便》片末出現的齊柏林飛船（Zeppelin）。日後，他將在《風起》裡深入探索飛行和引擎的歷史，但在那之前，發行於1992年的飛行冒險電影《紅豬》，是至今最能表現他對飛行的著迷程度的作品。

《紅豬》緣起於宮崎駿在1980至1990年代，趁著漫畫版《風之谷》連載期間的空暇，於 Model Graphix 雜誌（簡稱 MG，動漫公仔族的最愛）上連載的《飛行艇時代》漫畫專欄。

宮崎駿在1989年 Comic Box 雜誌的訪談裡說到：「不瞞你說，當我在 Model Graphix 上畫一些不用大腦的飛機和坦克時，那是我最快樂的時光。」。他就是在這些關於飛行器的小作品中（後來收錄於《宮崎駿的雜想筆記》），第一次嘗試創造出豬的角色。

在1980年代，當宮崎駿還在為《天空之城》傷腦筋時，這個以漫畫人物——一隻擔任坦克指揮官、有著小混混性格的豬——為主角的計畫被束之高閣。幾年後，這隻豬又回來了，這次在名為《飛行艇時代》的故事中登場，只不過現在「他」變成了亞得里亞海地區的飛行員，其時代背景為一次和二次大戰的戰間期。

宮崎駿樂於將自己對飛行夢想的興趣與實際工作分開，但一個來自日本航空、很不可能被實現的委託案——創造一個專供機上觀賞的45分鐘動畫案，將提供他一個結合了夢想與工作的機會。宮崎駿一開始將此案定位為一部45分鐘、純娛樂性的作品。他在1991年的備忘錄中寫道：

「《紅豬》應該是一部提供給那些在航程中筋疲力盡的商業人士，讓他們在缺氧的狀態下也能好好被娛樂的作品。當然，它也會吸引小孩及中年女性觀賞，但我們不要忘了，它就是設計給那些腦漿已經化為豆腐的中年男子觀看的電影。」

前頁：豎起大拇指的豬，這是吉卜力最廣為流傳的影像。
下：發揮你的才華。波魯克和菲兒一同工作。

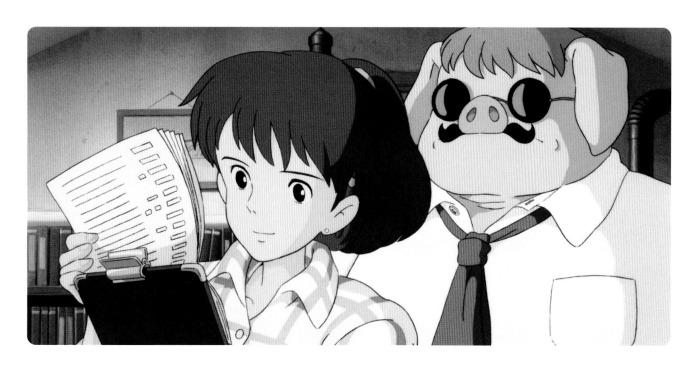

《紅豬》的製作飛快地進行，並啟動了所謂的「宮崎駿式電影製作方法」：在分鏡劇本完成之前開始製作關鍵的動畫，換句話說，就是在製作期間連電影結局都還未寫好。鈴木敏夫回憶道，之所以採用這種「車在馬前」的方法，最初是因為製作進度遠遠落後，後來就變成慣例；對此，宮崎駿熱情滿滿地說：「如果一切都比預定計畫還早完成，那還有什麼挑戰性呢，不是嗎？」

這種方法的一個缺點，就像後來吉卜力的每部電影那樣，就是當動畫師在拚命地畫分鏡劇本時，電影情節仍可能會改變，直到宮崎駿放下他的鉛筆那刻。這樣做可能會使結局看起來完成得很倉促；或者，在《紅豬》的例子中是，本來是 45 分鐘的短片，最終發展成一部長達 90 分鐘的劇情片。原本的機艙放映電影變成在電影院上映。

上：陳列在吉卜力美術館裡的《紅豬》相關用品。

右：完美的照片。菲兒與飛行員們亂成一團的姿勢。

當宮崎駿將他的短篇漫畫專欄改編為分鏡腳本時，他也將當時自己對波斯灣戰爭和南斯拉夫衝突中戰火密布的焦慮加入故事中——一個與起初「無憂無慮的娛樂」主題無法再更遙遠的元素。在本片發行後，宮崎駿這樣訴說他的世界觀的轉變：

「時間進入了二十一世紀，但實質上什麼也沒有改變。人們只好硬著頭皮繼續活下去，持續重複著同樣愚蠢的錯誤。這是我對新世界的認識。」

從此，《魔法公主》以降每一部宮崎駿作品，都將展現其世界觀的改變。他說：「不管世界變得多糟，我們除了繼續活下去，別無選擇……。或許你對世界有很多意見，但請試著接受它，請試著讓我們大家和平共處。」

「現在我了解到這是唯一的方法……不要落入簡單的虛無主義或變成及時行樂派，是很重要的……願意為環境永續而承擔適度的風險……記得偶爾反抗流俗。」

《紅豬》在 1992 年夏季上映後非常賣座，並登上該年日本票房的冠軍，甚至打敗迪士尼的《美女與野獸》（Beauty and the Beast）和《虎克船長》（Hook）。事實上，直到下一部宮崎駿的票房冠軍作品問世之前，《紅豬》都穩坐日本動畫電影票房紀錄的第一名。

上：請繫上安全帶，波魯克駕馭著吉卜力動力最強的飛行器。

下頁：《紅豬》日版海報。

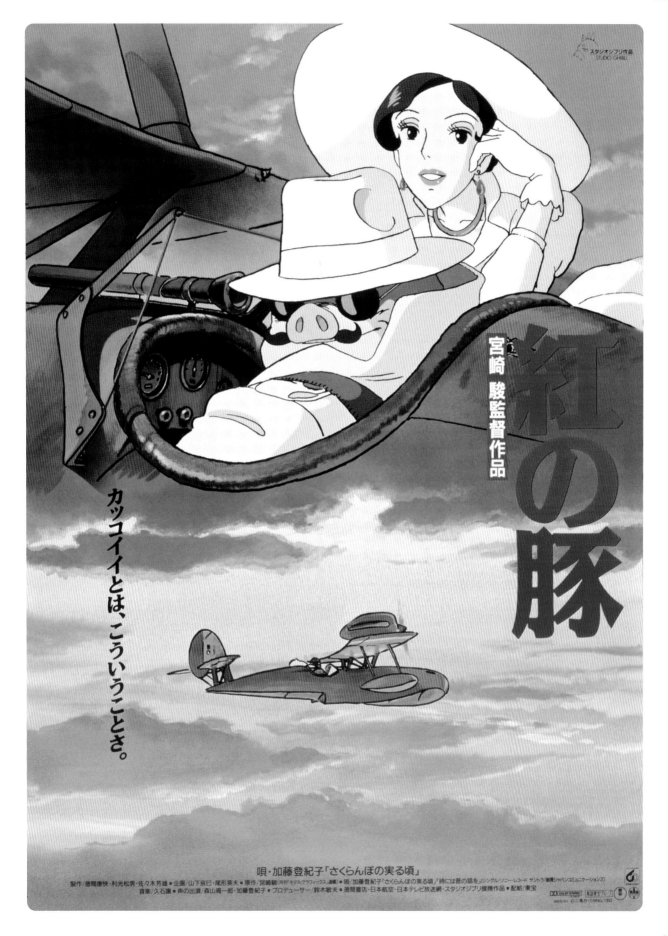

在《紅豬》中，當走投無路的波魯克正在為他的紅色飛行器尋找一架新的引擎時，他選擇了一架金屬表面上刻有「吉卜力」字樣的引擎。這可不是吉卜力工作室的置入性行銷，「卡普羅尼 Ca. 309 吉卜力」（Caproni Ca. 309 Ghibli）是一架真正存在於歷史中的飛機，它服役的時代同樣是本片故事的背景時代，兩次大戰的戰間期——這架飛機的暱稱就是「吉卜力」。這個引擎也不光只有波魯克可用，就連宮崎駿也同樣可用！在他的心裡與素描本裡，永遠充滿了對飛行的愛，《紅豬》就是這種愛的總和。現在，「吉卜力引擎」即將裝備於宮崎駿身上，其產生的推進力足以使他的愛凌空飛翔。

《紅豬》聚焦於飛行、以歐洲城鎮為舞台，加以鬱鬱蔥蔥的綠色和藍色場景，讓它看起來就像標準的吉卜力作品，但其黑色幽默和曲折的情節，卻讓它在吉卜力作品系列中顯得獨樹一格。故事中，在國際舞台上冒險的元素，讓人聯想到《丁丁歷險記》（Tintin），而令人目不暇給的動作場面，又可媲美《印第安那·瓊斯》（Indiana Jones）系列電影。或許它不是吉卜力票房最高的，但就動畫和故事面向來看，它堪稱吉卜力系列作品中一大成就。

《紅豬》以「打在銀幕上的電報」作為開場畫面，或許無法和《風之谷》中有如掛毯的風沙場面，或《崖上的波妞》中色塊式的海景圖像相比，但它極有效地瞬間將觀眾扔進電影的世界中。電報的內容讓我們立即知道故事的地點和時間，以及主角是那位「開著紅色飛機的豬」。電報被翻譯成十種不同的文字依序打在銀幕上，緊急召喚我們去冒險。吉卜力希望，來自全世界的觀眾都能盡快登機，這將是一趟獨一無二的飛行旅程。

波魯克並非循規蹈矩的英雄，他有點像《星際大戰》裡的韓·索羅（Han Solo）。雖然他有時也會身不由己，但他心裡自有一把測量道德的尺。《紅豬》是吉卜力最活潑的劇本，而波魯克是其中最有喜感的角色，他的唇槍舌劍和他的飛行技術一樣鋒利。他在片中拒絕加入義大利空軍後說出的台詞——「我寧可當豬也不願當法西斯」——是最常被引用的一句話。

波魯克的第一項任務是去解救一群被空中海盜綁架的小女孩。這是一件他必須強迫自己做的事，而不是鎮日躺在亞得里亞海上的小島窩裡，悠閒地看著電影雜誌。這個解救場景充分展現了宮崎駿長年來下意識地勤畫飛機所累積的功力。在一部劇情片中，波魯克的 Savoia S.21 水上飛機，以令人震驚的速度飛過攝像機：在動畫中，它可以保持在畫面中央，以所有最好的角度閃爍著。從它完美的圓形紅色鼻子，到它的三色尾巴，有如片中所有其他的飛行場景，宮崎駿不僅絢麗地畫出飛機的形體，而且也設計出完美的飛行編隊。波魯克與海盜們在海上和天空中舞蹈，以大膽的動作和神秘的聲音，在一場優雅而激情的空戰中揭開電影的序幕。除了飛行場景外，我們也逐漸了解到，這些被綁

上：有著兩撇八字鬍鬚的唐納德·柯提斯，日文版由大塚明夫配音；英語版由聲音有點卑鄙的凱瑞·艾文斯（Cary Elwes）擔任。

前頁：空戰中的波魯克。

架的女孩並非柔弱女子——她們是《龍貓》的鬼屋裡，開心地大聲喧鬧的小女孩的同類。被綁架的女孩很活潑且充滿歡樂，完全沒有受害者的膽怯。她們是第一個但絕不是最後一個，愉快地從紅豬那裡偷走電影風采的女性角色。

在波魯克的飛機幾乎被電影中的壞人柯提斯〔全名是唐納德·柯提斯（Donald Curtis），一個持槍的白癡名人，夢想成為美國總統〕摧毀後，波魯克將它帶到米蘭，到它的專屬的機械師保可洛老爹那裡。在這裡，老爹的孫女菲兒（她像是直接從《風之谷》中走出來的）和她的女性團隊登場了。她們取代了那些在大蕭條期間找尋工作的男人。這在一定程度上反映了當時工作室發生的事情；鈴木敏夫引進了女性動畫師來代替忙著製作《兒時的點點滴滴》的男性動畫師，因此她們與《紅豬》中的女機械師合而為一。在米蘭的工作室裡，電影以一種和諧而明快的節奏進行著。

從宮崎駿的電影裡可以發現，他總是細細地描繪角色工作的過程，不論是準備一頓飯或打掃浴室，並從中獲得莫大的滿足。波魯克重建飛機的過程也是如此。

從最初的草圖到木框架結構，然後到最後仔細地組裝引擎，這是一個精確而優雅的過程——如同我們對這位熱愛飛行的導演的期待。這是一種耐心的練習，波魯克不會花錢讓工作盡快完成，但他會花錢將工作做好。在這些時刻，宮崎駿對飛行和動畫的熱愛完美地交織在一起。引擎廠的工作人員及他們的任務是吉卜力工作人員的鏡子。就像吉卜力的動畫，保可洛老爹團隊可能不是工作速度最快的，但他們是最好的團隊。

吉卜力的動畫師在整部電影中創造了奇蹟，無論是製作火熱的動作場面或安靜的孤獨時刻。在片中一個時刻裡，是任何吉卜力作品都比不上的。在波魯克的中隊被擊落後，他回憶起一場成群的空中混戰。他飛到雲層之巔，沿著奶油狀的頂部掠過。他被擊落的同伴們一一出現在他身邊，平靜地飛向更高處，那是一片環繞著湛藍天空、閃閃發光的白色田野。它看起來像銀河，但當飛行員默默地爬得更高時，我們才看出這條絲帶其實是由飛機組成的。當它們在地球上被擊落之後，便騎上了雲端加入這崇高的葬禮。對宮崎駿來說，飛機本身就和飛行員一樣具有靈魂，他們都被帶進了這神聖的天使光環中，在天堂裡，飛機的靈光和宇宙合為一體。如同這部電影，這個時刻是吉卜力最靈光乍現的神聖體驗。

OCEAN WAVES
(UMI GA KIKOERU, 1993)
STUDIO GHIBLI: THE NEXT GENERATION

《海潮之聲》（海がきこえる, 1993）

吉卜力工作室：下一個世代

導演：望月智充
編劇：丹羽圭子
片長：1 小時 12 分
發行日期：1993 年 5 月 5 日（電視）

吉卜力工作室的創作力在 1993 年達到高峰。《魔女宅急便》、《兒時的點點滴滴》和《紅豬》分別是發行當年全日本票房冠軍。然而宮崎駿和高畑勳都邁入五十大關,萬一他們其中一人(或一起)退休,工作室將何去何從?

上: 吉卜力作品裡占重要地位的「車站」。
前頁: 片中重要的愛情三角關係其中兩人:杜崎和松野。

　　改編自冰室冴子原著的電影《海潮之聲》,就是其中一個用來解決這個揮之不去的難題的方法:將機會交給曾在宮崎駿與高畑勳麾下工作過的年輕創作者,當時他們才 20、30 歲出頭。

　　以上的想法讓《海潮之聲》象徵性地成為吉卜力第一部非宮崎駿或高畑勳導演的作品。這部作品的導演是望月智充,34 歲時就已經在 1980 年代的電視卡通界闖出名號,他的作品包括改編自高橋留美子暢銷漫畫的《亂馬 1/2》。

　　望月智充是工作室的新人,但他有一群已成名的工作室老手輔助他,包括得獎動畫師近藤喜文和近藤勝也。近藤勝也是工作室在 Animage 雜誌上短篇連載漫畫的造型設計師;此外,由另一位經驗輝煌的工作室新手、造型設計師安藤雅司(包括工作室作品《魔法公主》、《神隱少女》與個人作品《盜夢偵探》)擔任主要動畫師。值得注意的是,這也是劇作家丹羽圭子與吉卜力第一次合作,未來她還會獻力於《地海戰記》、《借物少女艾莉緹》、《來自紅花坂》、《回憶中的瑪妮》與《安雅與魔女》等工作室出品的作品。

　　最初的計畫是讓《海潮之聲》成為一部快速製作的精緻小品。但就如同每一部打上吉卜力印記作品的宿命,本片也無法如期完成製作,而且費用超出預算。據說導演望月因此得了胃潰瘍,這讓他之後再也無法與吉卜力合作。1993 年 5 月《海潮之聲》終於在 Nippon TV 頻道上播出。由於是「電視電影」作品,加上每一部吉卜力前作顯赫名聲的影響,讓本片很難獲得世人的認可。在寫作的此刻,這部片是吉卜力目錄中唯一一部沒有英文配音的;而且,雖然本片也在 1990 年迪士尼全球發行作品的目錄裡,但直到 2016 年才在英國小規模發行,隔年才出了藍光版。〔至於家用 DVD,要感謝運河工作室(Optimum Releasing)早在 2010 年發行。〕

　　如果吉卜力作品中有「被隱藏的寶石」,本片當之無愧。由於迪士尼的歷史性交易,將全部吉卜力作品交由 Netflix 和 HBO Max 提供影音串流觀賞,才讓《海潮之聲》經由網路而在全世界有了新粉絲,因而獲得新生,它的重要性和意義也才被彰顯出來。

很遺憾地，電視電影的地位讓《海潮之聲》成為吉卜力作品裡最黯淡的一部，因為還有其他作品比它更適合這樣的命運。《海潮之聲》的確不是經典之作，但它還是應該享有一席之地，因為它幾乎達到經典。

《海潮之聲》的發行時間夾在《兒時的點點滴滴》與《心之谷》兩部抒情作之間，難免受到它們風格上的影響：前者是時空跳躍與高畑勳「宿醉」般的空無畫面；後者是近藤喜文的強烈情感與青少年浪漫情懷表現，以上都可以在《海潮之聲》中看到。影片長度只有 76 分鐘，這樣的長度很難刻劃出強烈到足以令人產生共鳴的角色。當影片出現片尾字幕時你忍不住揣想，如果它再長一點該有多好。

影片的開場是我們熟悉的吉卜力世界：車站、飛機和吉卜力藍天。接著上場的是工作室至今最大膽的創意剪接：都市年輕人的杜崎拓回憶起高中時代，同時高知城以鏡框的方式出現在畫面中央，周邊是令人陶醉的留白。然後，出現一個尺寸稍大的畫面，高中生杜崎拓在餐館洗盤子，也就是故事的開端。接著，高知城再度出現，但這次是以「滿框」的方式呈現。混合的表現技巧貫穿整部影片，以感官效果和電影手法來反映記憶。對感覺的記憶 —— 廚房的聲音、柏油路上自行車的車輪、一記耳光 —— 與外景的建立鏡頭交錯，就像夢的碎片重新被組合。

杜崎的回憶圍繞在一段他自己、好友松野豐和女孩里伽子之間的三角關係中，也是這段關係讓本片陷入迷惘。里伽子是一個騙子和小偷，雖然男孩的感覺可以歸因於誤入歧途的青少年浪漫情懷，但觀眾很難同情他們，尤其是當電影「正常」地描述高中男生體育課偷窺女性，以及購買盜版偷拍照片的舉動。這不是一段健康的關係，尤其是他們愛戀的就是當事人，這使得觀眾更難認同。

電影中感情最深厚的段落圍繞在兩個男孩之間。杜崎訴說著大家不了解松野真正的價值、以及他是個多麼好的人，甚至在與里伽子的言談間也不斷提到他。當松野問杜崎是否想去散步時，突然間螢幕出現了燃燒後的餘燼；當片名上的波浪（或「海潮」）拍上岸時，他們被柔和的日落照亮，水面閃閃發光，海浪拍打著兩個男孩所站立的碼頭，他們分享著比以往任何時候都更親密的談話。這無疑是電影中最浪漫的時刻。在影片最後，就在電影快要「越界」成為工作室令人印象深刻的作品時，杜崎宣稱他理所當然地愛上了里伽子。啊，如果他愛的不是「她」？

輕鬆一下吧：《海潮之聲》是第一部非宮崎駿或高畑勳作品，導演是望月智充。直到 2020 年，這部片才在大銀幕上播放。同年，宮崎吾朗的《安雅與魔女》在電視首播。

下頁：《海潮之聲》的英文版電影海報。

FROM THE LEGENDARY STUDIO GHIBLI

スタジオジブリ作品
STUDIO GHIBLI

OCEAN

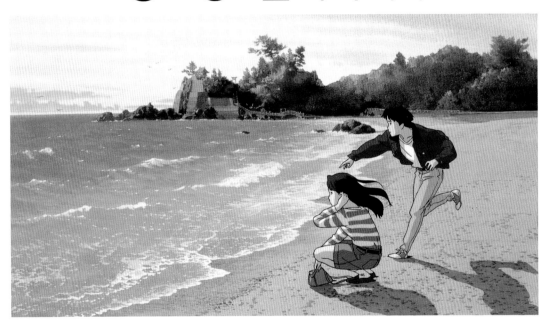

WAVES

A TOMOMI MOCHIZUKI FILM

TOSHIO SUZUKI SEIJI OKUDA SAEKO HIMURO KAORI NAKAMURA SHIGERU NAGATA YOKO SAKAMOTO
TOKUMA SHOTEN NIPPON TELEVISION NETWORK STUDIO GHIBLI FUTURE PRODUCERS OF STUDIO GHIBLI OCEAN WAVES NOZOMU TAKAHASHI TOMOMI MOCHIZUKI
1993 SAEKO HIMURO · STUDIO GHIBLI · N

PG-13

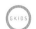
GKIDS

COMING SOON

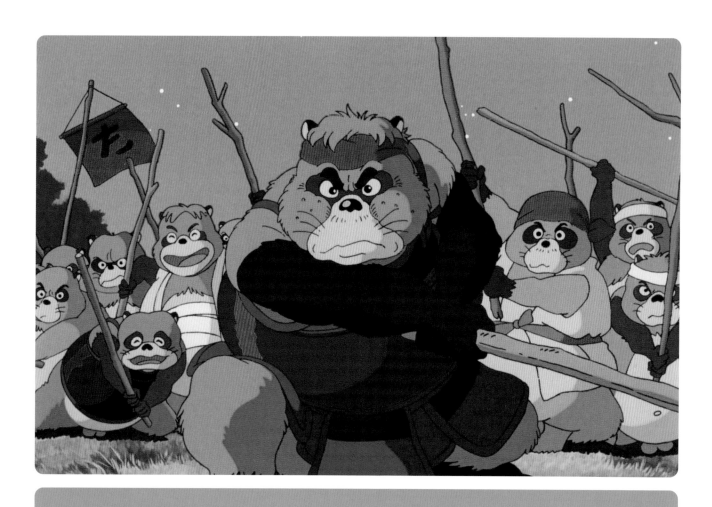

POM POKO
(HEISEI TANUKI GASSEN PONPOKO, 1994)
A BALLS-OUT ENVIRONMENTALIST PARABLE

《平成狸合戰》（平成狸合戦ぽんぽこ, 1994）

環保人士一則混亂的寓言

導演：高畑勳
編劇：高畑勳
片長：1 小時 59 分
發行日期：1994 年 7 月 16 日

吉卜力工作室在《紅豬》大獲成功之後，擁有無限的可能。吉卜力的下一個計畫由高畑勳主掌，工作人員多為同樣參與過《海潮之聲》的年輕人。但這個計畫中主角的構想 —— 日本狸 —— 據說來自宮崎駿。畢竟在一隻穿著風衣的豬主角大紅之後再來些會變魔法的狸貓，再合適不過。

一部由高畑勳編劇和創作、既複雜又能引起共鳴的作品。《平成狸合戰》見證了城市化對郊野的侵蝕 —— 破壞了東京狸貓的森林入口。在民間故事中，狸貓經常被描繪成狡猾、神話般的魔法生物。它們為了保護棲息地而團結在一起，重新學習古老的法術，學會任意變換形體，並精心設計幻想來嚇跑人類侵略者。

由宮崎駿擔任執行製作，這兩位老兄對於片名爭執不下。「平成狸合戰」這個片名讓宮崎駿很困擾，它的簡短版「碰碰狸」（Pom Poko）成為影片的國際片名。鈴木敏夫回憶道，這個略帶戲謔的片名與宮崎駿嚴肅的本性不合，片名中的「平成」帶有史詩戰爭風格；而「碰碰」是狸貓敲著自己的肚子作為戰鼓的狀聲字。

此時，鈴木敏夫穩坐於吉卜力製片人與調停者的位置，他選擇支持高畑勳，並在內部的備忘錄中提到：「讓觀眾感到意外的是片名而不是故事。如果有任何

前頁：準備開戰。本片的日文片名直譯為「平成狸貓的戰爭」。
上：本片奇異的氛圍在衝突與喜劇間取得平衡。

東西可以讓觀眾感到怪怪的而不折損一部片的價值，那就是片名。」但即使有鈴木的背書，本片怪異的片名和主題還是讓影片的宣傳很吃力。鈴木回憶道：「當時我們最擔心的是，吉卜力帶給觀眾落入老套和『又來了』的感覺。」

《平成狸合戰》延續了工作室的賣座傳統，它是1994年日本國產電影的賣座冠軍。即使算上好萊塢，票房也只輸給《魔鬼大帝：真實謊言》（True Lies）和《巔峰戰士》（Cliffhanger）。一部主題關於我們擁抱現代化同時也扼殺了傳統的悲喜之作，在票房上足以和席維斯·史特龍（Sylvester Stallone）、阿諾·史瓦辛格（Arnold

Schwarzenegger）領軍的好萊塢強片抗衡，這件事說明了吉卜力的力量於 1990 年代在日本竄起的程度。

在國際市場上吉卜力的作品集裡，本片占了一個很特別的位置。它在國內的聲望讓它得以代表日本角逐奧斯卡最佳外語片。接著在 1995 年，它獲得動畫界最高榮譽的安錫國際動畫影展（Annecy International Animation Film Festival）首獎。但十多年後，這部片才首次在許多西方國家上映。

這部片獨特的文化因子，是使其難以在西方大行其道的原因。另一方面，在西方動畫界的確已有符合這部片主題的子類型——以動物棲息地瀕危的問題為主題。例如《瓦特希普高原》（Watership down）和《動物遠征隊》（The Animals of Farthing Wood）（本片在《平成狸合戰》上映前一年在歐洲上映）。《平成狸合戰》充滿了日本神話和流行文化，尤其是對日本狸的描繪，從動畫、漫畫和民間傳說的角度，再現了日本狸貓的歷史。

美國和其他地方的觀眾與這些神奇生物毫無關係。因此，就像進步的「當地化」團隊一直在做的，片商試圖消除翻譯中的文化差異。最惡名昭彰的例子莫過於，在英語配音中以「浣熊袋」來替代睪丸。當然，這是為了使本片適合闔家觀賞而不得已的權宜之計。但本片不斷提到狸貓睪丸，讓它成為一部幾乎無法翻譯的謎樣作品，也讓影片的特質看似粗野和怪異，而非具有深度與哀傷的作品。真正的吉卜力粉絲會了解，這些狸貓所代表的事物，遠遠超過它們褲子裡的東西。

在《平成狸合戰》中，狸貓可以幻化成動物、人類、精靈，甚至是吉卜力創造出來的角色。圖中，狸貓幻化成招財貓，在民間信仰中，招財貓會帶來好運。這也是片中狸貓所亟需的。

前頁：《平成狸合戰》日版電影海報。

吉卜力工作室作品中的某些時刻可以令人永難忘懷。例如：龍貓第一次咧嘴笑、神戶因戰火而烈焰沖天、還有無臉男吃著永遠吃不完的自助餐……。在《平成狸合戰》裡也有許多同樣的時刻。狸貓將它們的睪丸幻化成降落傘和加農砲彈，對人類發起攻擊，這在片中只不過是小菜一碟。高畑勳拍這部片的用意就是要讓觀眾驚奇連連，要讓吉卜力的作品難以預料。了解這點，你就會明白，為什麼這是一部看過一次就永難忘懷的作品。

片中有大量關於睪丸的討論。但只要你接受了這個假設：「狸貓可以用它們的生殖器進行各式各樣的幻術。」你會明白，它只是影片中眾多雄心壯志情節中的一小部分。無論從情節或動畫製作的角度來看，「幻化」都是最重要的元素。《平成狸合戰》與吉卜力過去的幻想題材作品相比，在風格上有很大不同。影片以「散文」的方式開場，追索故事的舞台多摩市的都市化進程，是一份美麗的社會記錄檔案。推土機和起重機鏟進那看似一碗綠色霜淇淋的山坡；建築車輛像螞蟻一樣，在樹葉周圍顛簸、啃咬著；還有狸貓，它們試圖在人類對棲息地的破壞中生存，外觀不斷地幻化。狸貓接近人類時會以真實的面目出現，當只有它們時會樂得幻變不已，在某些特殊時刻還會變成卡通式的人物。

除了狸貓們的「幻變時刻」，有些場景會以八位元（8 bit）的電子遊戲畫面，而且是實況轉播的方式呈現。

看著高畑勳的創作野心成長茁壯，實在是一大享受。更了不起的是，《平成狸合戰》的故事竟可與突破的風格交相輝映。相較於《螢火蟲之墓》和《兒時的點點滴滴》，本片更接近以「單元式」（episodic）的手法敘事，一步步地呈現狸貓們面對現代化的摧毀時無效的抵抗。影片的主題接近以紀錄片的方式呈現，並組合了精美的鏡頭，以表現崩壞的森林中植物周圍的橡子、水果和花朵；而那自信的畫外音彷彿是從歷史記錄中回憶起來，講述了狸貓們的困境。

在一個特別段落裡，它們以變形技能幻變成沒有臉的人類，嚇跑了建築工人和觀眾。這是吉卜力最刻意要嚇人的時刻，儘管《神隱少女》中的無臉男形象更廣為人知，但本片可以宣稱為第一次出現標誌性「無臉時刻」的始祖。在另一個令人印象深刻的場景中，狸貓們創造了一個幽靈，在當地街道上繞境，想要嚇嚇居民；它有時令人恐懼，但對狸貓來說，結果可能令人失望，因為整個過程太和平了。狸貓們在夜晚漂流，它們的幻化呈現出受到百年日本漫畫和木刻版畫的啟發；甚至作為「再現的再現」，幻化成吉卜力粉絲最喜愛的紅豬和小魔女（顯然這些狸貓很有品味）。

這些形式可能是為了嚇唬人們，但觀眾也會欣賞源於自然的藝術並認同它們。這是一個非凡的詭異之夢，也是憂鬱和恐懼的共鳴；工業主義的機器並未被破壞，這場戰爭感覺就像一次告別。

儘管狸貓盡了最大的努力，但它們還是必須離開森林 —— 其中一些狸貓學會了作為人類生活，另一些則選擇繼續它們原來的生活形式，在殘羹剩飯中討生活 —— 而現在，多摩山上蓋了更多高爾夫俱樂部。如同《螢火蟲之墓》的結尾，高畑勳再次以現代城市的天際線作為電影的結尾，並要求我們反思，為了城市夜晚的璀璨所付出的毀滅性代價是什麼。這是一個感人的故事，但影片中的主張優先於角色 —— 或許也因為它們不斷在幻化——觀眾較難認同狸貓的角色。或許可

以說，這是高畑勳刻意的安排，完美地反映了人類對於非人類生活冷淡的態度：雖然我們可以為它們的環境感到難過，並同意它們的家園所遭受的破壞令人不安，但這只是一份歷史文件，我們將繼續前進。雖然本片可能缺乏對角色全面性的描述，情節也偶爾重複，但它帶來了富實驗性的樂趣。這是一部有趣且充滿驚奇的關於動物學研究的作品，也是一部富表現力、詩意、始終帶來驚喜的動畫大師之作。

前頁： 高畑勳的狸貓戰士列隊對抗都市化。

下： 影片中非常不「吉卜力」風格的時刻：狸貓們看著電視中美食節目的歡樂時刻。

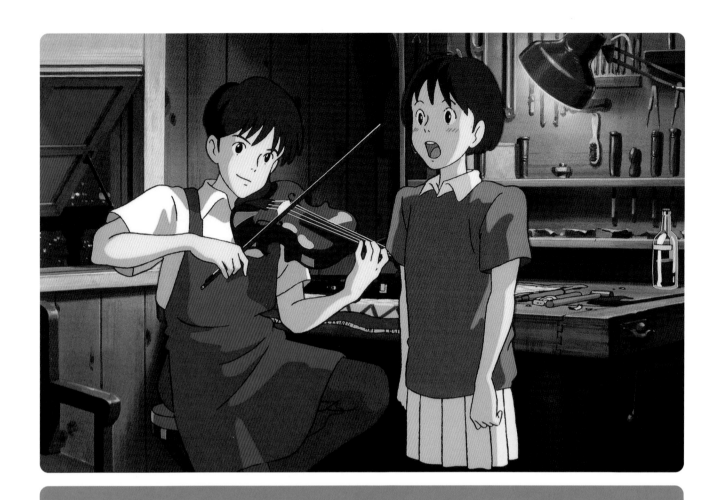

WHISPER OF THE HEART
(MIMI O SUMASEBA, 1995)
WHOLESOMENESS SO POWERFUL
IT COULD BLOW AWAY REALITY

《心之谷》(耳をすませば, 1995)

足以橫掃現實世界的正向力量

導演：近藤喜文
編劇：宮崎駿
片長：1 小時 51 分
發行日期：1995 年 7 月 15 日

只要人們談起吉卜力，就會提到動畫大師接班的人選問題。宮崎駿與高畑勳對日本動畫的影響實在太大了，以至於觀眾和影評人一看到新人出頭，總喜歡冠上「下一個宮崎駿」之類的稱號。「如何將工作室交棒到下一代手上」——如同我們之前在書裡看到的——是個令人擔憂的問題。但如果真的有人能扛起宮崎駿和高畑勳交棒的重擔，那就是近藤喜文。

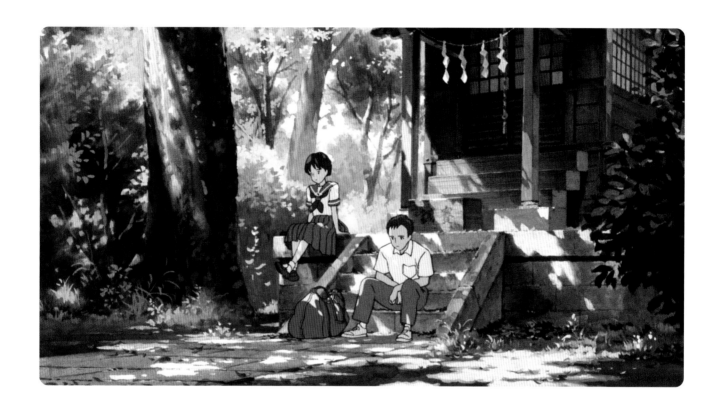

上：這個神社是真實地點，請參考第 91 頁麥可和傑克的照片，他們就在月島雯和聖司現在坐著的地方。

前頁：〈鄉村小路帶我回家〉（Take me Home, Country Roads）。想要讓約翰・丹佛（John Denver）的名曲在你腦中縈繞一整週？觀看這部片會是一個好方法。

近藤喜文生於 1950 年，分別比宮崎駿和高畑勳年輕九歲和十五歲，但從 1970 年代開始，他就以主要動畫師（key animator）、造型設計（character designer）和動畫監督（animation director）的角色，參與《魯邦三世》、《名偵探福爾摩斯》到《清秀佳人》、《未來少年柯南》等作品。他加入吉卜力後迅速成為明星動畫師，宮崎駿和高畑勳的作品輪流搶著要他協助製作。於是，他參與了《螢火蟲之墓》、《魔女宅急便》、《兒時的點點滴滴》、《紅豬》和《平成狸合戰》等影片。

後來宮崎駿承認，他覺得與近藤從未真正合拍。近藤最好的作品是與高畑勳合作的，雖然這部作品是由宮崎駿發想、編劇和完成分鏡圖，但上述的默契可能說明了，製作《心之谷》的靈感一部分是來自高畑勳。《心之谷》也是近藤踏上導演之路的最佳起手式。

《心之谷》改編自同柊葵的同名漫畫作品，這是一部充滿溫暖與浪漫情懷的少女漫畫。1993 年 10 月，宮崎駿在導演宣言中清楚地表示，吉卜力想要少女漫畫的讀者連結，宣言標題為：「為什麼是少女漫畫？」

他說：「這部電影將代表一群中年男子所提出的挑戰，他們對自己的青春和現在的年輕人感到遺憾。它試圖激發一種精神上的渴望，並向觀眾傳達渴望及其重要性……人們往往太容易放棄『成為自己人生主角』的想法。」

宮崎駿的宣言為新人導演的作品下了一個簡短且豪情壯志的結語：「一個足以橫掃現實世界的正向力量？《心之谷》是否已達到這種境界呢？」

《心之谷》在製作技術上是一種全新的混合，它完全不像以前吉卜力所製作的任何東西。它帶著高畑勳式的地理特殊性和對細節的關注，表現了東京市郊煩悶、無趣的日常；然而，在女主角零馳騁於想像力的時刻，這種日常又被井上直久炫麗的插畫風格融化了。不出所料，本片的製作成本節節高升。當然，場景中使用數位構圖讓這個問題雪上加霜。

結果是，工作室對這部作品和新導演的前景喪失信心，在電影宣傳中強調由宮崎駿發想的角色與故事

中的奇幻色彩，使得原本作品中的世俗元素淪為配角。從發片記者會的宣傳照，我們看到宮崎駿與近藤喜文並肩而立，旁邊是象徵工作室票房保證的巨大龍貓與紅豬吉祥物。與此同時，工作室還推出宮崎駿的 MV 動畫 *On Your Mark*，此番做法的言外之意非常清晰：別搞錯，你將看到的《心之谷》是宮崎駿的作品。

不管這些招數是否有用，《心之谷》還是成為了1995 年日本年度賣座冠軍。直到十年後它才在國際發行，但作品後續的發酵不容小覷。

下頁：《心之谷》日版電影海報。海報中強調的是影片的幻想風格，至於寫實的青少年成長元素則被忽略。

下：貓男爵，或許它只是一個雕像，但它也是吉卜力作品中數一數二栩栩如生的貓科創造物。

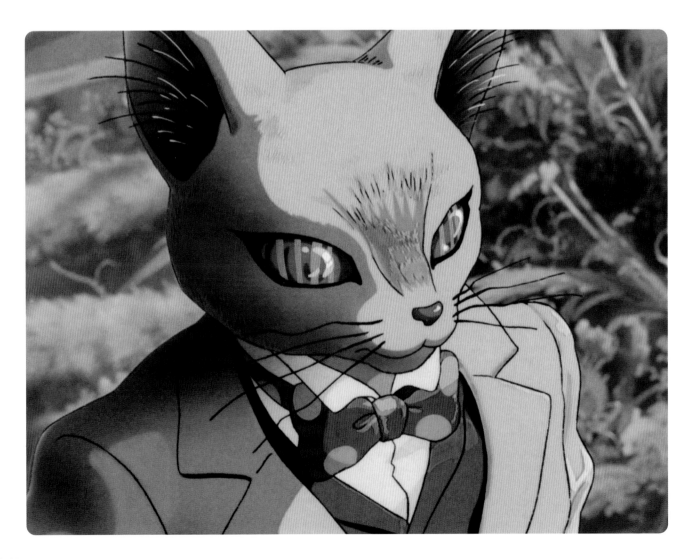

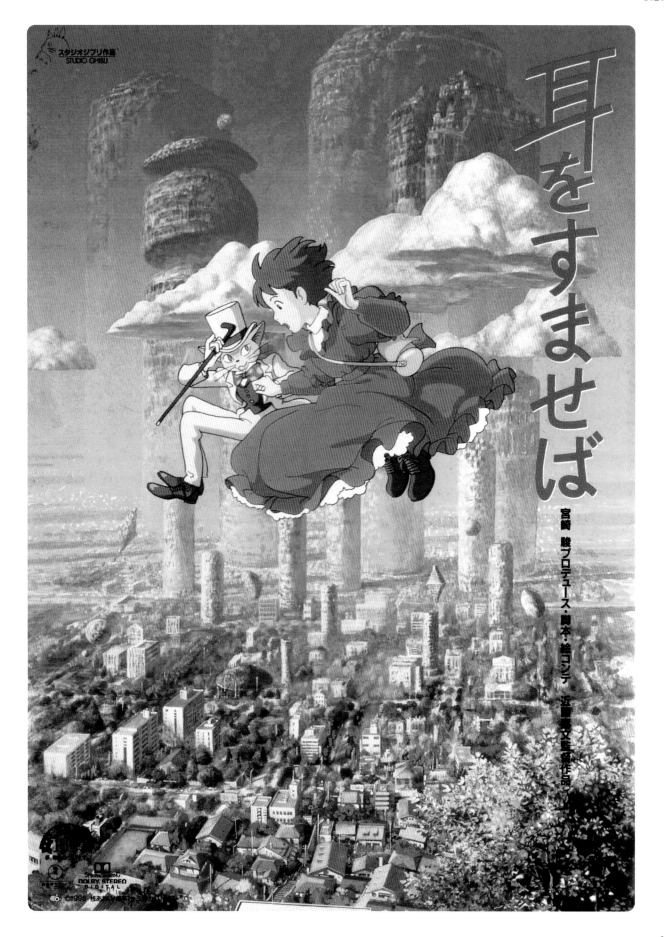

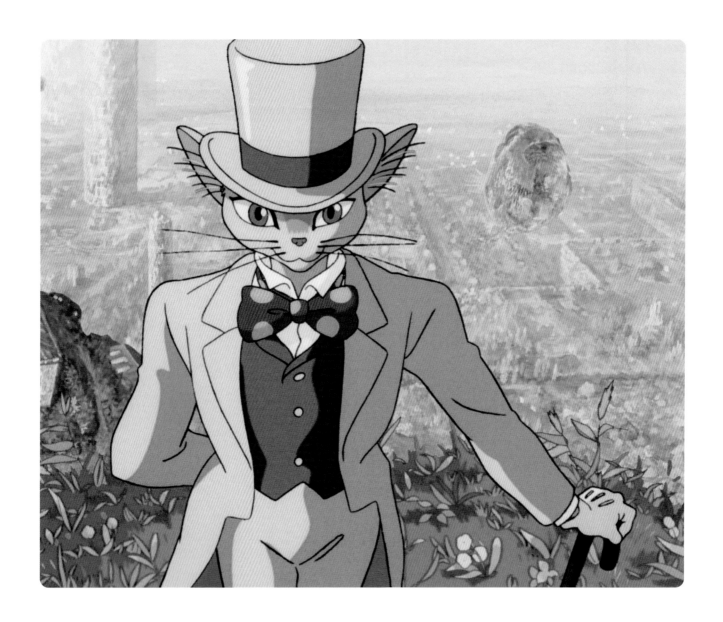

這部電影不僅在吉卜力經典中獨樹一格（還在 2002 年衍生了續集《貓的報恩》），而且，它繼續以特殊的方式激發著觀眾的熱情。

當你抵達靜謐的郊區聖蹟櫻丘車站時，那首在本片不斷出現的名曲〈鄉村小路帶我回家〉立刻迴盪在空氣中。而且，也許這是吉卜力對網路文化最奇特的貢獻。女主角月島雯坐在書桌前，沉浸在耳機音樂裡，為「適合放鬆或學習的『低傳真節拍』（lo-fi beats）音樂」Youtube 音樂頻道現象，在美學上提供了一張完美的面孔。

貓男爵在《心之谷》中是如此令人印象深刻，以至於它成了吉卜力世界唯一有續集的角色──2002 年《貓的報恩》。但這件事一點也不奇怪，吉卜力對貓科動物的熱愛是眾所周知的事實。同樣不奇怪的是，工作室還出品了貓男爵的玩偶商品。

但這段浪漫的故事卻帶著悲劇色彩。在《心之谷》之後，近藤喜文回到了宮崎駿下一部電影《魔法公主》的動畫工作。完成這部電影後，1998 年 1 月他突然過世。據報導，死因是主動脈剝離或動脈瘤。

近藤的年輕早逝，象徵日本動漫產業的長工時文化、激烈的體力勞動及來自優秀團隊領導者的壓力。後來鈴木將責任歸咎於高畑勳和他嚴格的標準。他回憶起在製作《心之谷》時與近藤的一次會面，導演含淚向製片人吐露：「高畑勳試圖殺了我。當我想到他時，即使是現在，我的身體也會開始顫抖。」

近藤的兩位師父在他的喪禮上致詞。高畑勳表示，近藤是難得一見的天才。他說：「我非常確定你的作品將會永遠流傳，被人們喜愛並影響著人們。」宮崎駿談到出於兩人性格不同而起的爭執，並認為這些爭執已消弭於《心之谷》這部作品當中：

「當他完成《心之谷》時，我覺得我終於做到了很久以前的承諾……儘管隨著時間推移，承諾的形式發生了變化，但《心之谷》絕對是我們 2、30 歲時，想像著有天會做出的作品。」

「他的固執常惹火我……他是那種耐心地等待爭執情緒逐漸消去的人，但這一次，他比我早走了。」

上：對宮崎駿來說，天分就像未經雕琢的寶石，必經淬鍊才能成器。

前跨頁：少女、貓、列車，加上一趟冒險，難道這不是吉卜力作品集的精髓嗎？

前頁：在《紅豬》中為唐納德‧柯提斯配音的凱瑞‧艾文斯，也為英文版的貓男爵配音，並再度於《貓的報恩》中擔任此角色的聲音演出。

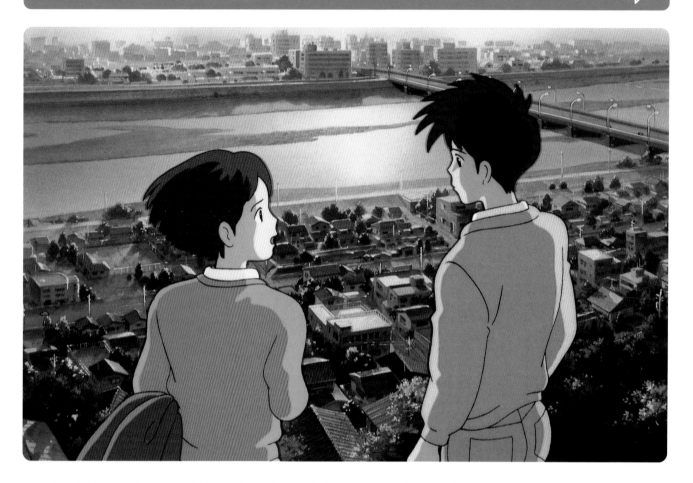

　　當你想到吉卜力的魔法世界時，很可能出現的景象是：微風吹過完美的翠綠草地和山谷、具創造性的飛行器翱翔在空中，無論你走到哪裡，都有著比摩斯艾斯利酒吧（Mos Eisley cantina，電影《星際大戰》中的酒吧）更繽紛的神奇角色。與《天空之城》的漂浮城市或《龍貓》的神奇森林相比，人們可能不會立刻聯想到《心之谷》故事中狹窄的城市郊區。但當我們沿著片中沉睡而蜿蜒的水泥路拾級而上，會發現目的地是吉卜力最有魔力的世界：現實世界。

　　在多摩市的聖蹟櫻丘（在東京西部，也是高畑勳的環保寓言《平成狸合戰》的故事背景）生活的兩位主角，疏遠的高中生月島雫和天澤聖司，在一種只屬於青少年激情、壓抑的浪漫行為中，兩人都從圖書館取出同一本書，注意到借閱卡上相同的名字，卻不知不覺中深深愛上了對方。這是一種有如《街角的商店》（The Shop Around the Corner）與《西雅圖夜未眠》（Sleepless in Seattle）呈現的，「他們會否在一起？」式的距離。就像之前許多精彩的浪漫愛情電影一樣，這個環繞著主角的問題本身就是一個經典設定。

　　影片以夜間郊區的鏡頭開場，活動的燈光勾勒出小鎮的形狀，火車的光束穿過小鎮。充滿活力的閃閃燈光，讓人聯想到深藍色城市天際線中發光的高速公路。街道上充滿活力，幾乎沒有靜態的角色或車輛，導演近藤選擇以動畫方式描述大量的背景，賦予城市和故事生命。正是這些看似簡單的選擇，創造出影片獨特的動感。無論是晾在曬衣竿上飄動的衣服，還是角色從畫面中的電鍋裡盛飯，這些共同的生活細節將我們融入了月島和聖司的世界，無形中拉近我們和他們的距離。

　　宮崎駿和高畑勳執導時，通常會詳細地描繪自然細節，如盛開的花朵或鳥兒的歌唱；而近藤則更關注人們之間簡單的接觸。在圖書館裡度過的安靜時光、手與手的接觸、呼嚕呼嚕地吃麵條，還有唱約翰·丹佛的歌時的快樂。近藤喜文以這些日常動作而非其他神秘的事物讓我們著迷；在《心之谷》中，人類存在的節奏呈現出自己的魔力。

　　《心之谷》不僅止於講述一段浪漫的故事、醉心於描述屬於日本的特殊觸感，它還使用了月島和聖司在個人創作上的激情——小提琴製作和寫作——來探

化，她的想像世界中有著由插畫藝術家井上直久設計、令人驚嘆的視覺呈現。井上受到超現實主義和印象主義的啟發，他世界中的特色是漂浮的島嶼和發光的乳白雲朵，感覺就像一幅想像中的莫內式幻想畫。雯和貓男爵在這些畫面間跳躍，「它」是一隻擬人化而優雅的貓，形象仿照了古董店裡的一尊雕像。這個短暫的視覺之旅就像過去吉卜力標誌性的冒險，重構了《心之谷》的世界，讓我們聯想到工作室投入的製作精力及其打磨的璞玉，使它散發出蘊含其中的美——電影正自我反射地講述這樣的故事並描述說故事的人。

影片的結局露出一點破綻：雯和聖司的關係從陌生人光速進展到訂婚！原本輕柔的浪漫立刻轉換為重口味的青少年通俗劇。但這個不怎麼有說服力的破綻，被特殊的畫面內容沖淡了。與《螢火蟲之墓》和《平成狸合戰》哀傷的結局呼應，畫面是俯瞰城市的天際線。不知何故，即使樣式單調的單色建築可能會讓人聯想到可怕的城市迷宮，但當朝陽的光傾洩於它們身上時，甚至是最無聊的郊區，似乎也被灑上了一層魔法。

索手作和說故事的本質。在一個較為平庸的浪漫故事版本裡，聖司將會是製作小提琴的天才，幾經淬鍊之後製造出「史特拉底瓦里」名琴（Stradivarious，有如小提琴界的勞斯萊斯）；而月島雯在短暫受挫後會立刻寫出一本暢銷書，但事實並非如此。當雯跟著一隻貓（這是吉卜力作品，當然會有貓！）從火車上沿著髮夾般的小山來到一家古董店時，她遇到聖司的祖父，他也是商店的老闆西司朗。他將年輕情侶蓬勃的創造力比喻為一顆未經切割的寶石，被困在岩石裡未經拋光，只有在投入時間和精力後，它的美才得以顯露。這故事說出了耐心和期待的重要。新手導演在第一次被期待上陣時就達到了完美，只可惜結局是個悲劇。

雯所創造的故事為電影提供一個風格上短暫的變

上： 如果你來到東京西邊的聖蹟櫻丘車站，你完全可以照著電影中角色的足跡來一段小旅行。麥可和傑克坐在第 83 頁圖中的電影神社場景。

上頁： 透過吉卜力的鏡頭，即使是死氣沉沉的市郊，看起來都像蒙上了一層魔法。

下： 貓男爵和雯出現在雯所創作的鮮活的幻想世界。

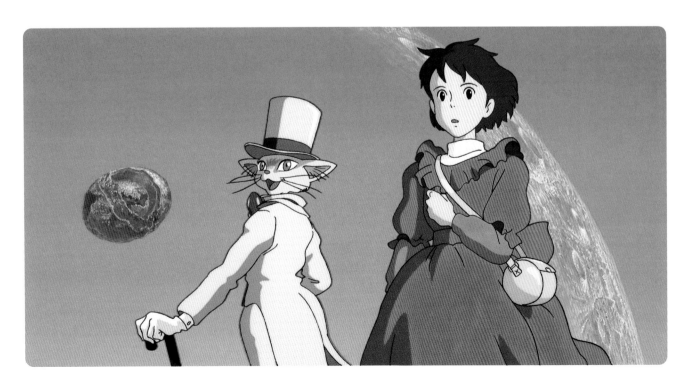

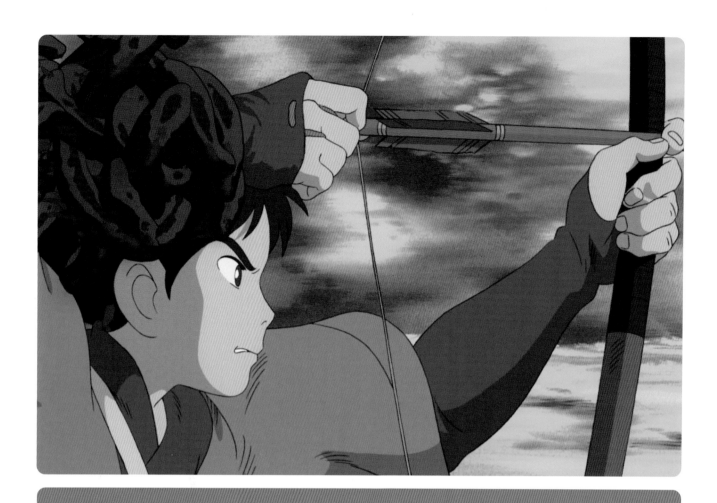

PRINCESS MONONOKE
(MONONOKE-HIME, 1997)
"NO CUT!"

《魔法公主》（もののけ姫, 1997）

「一刀未剪！」

導演：宮崎駿
編劇：宮崎駿
片長：2 小時 14 分鐘
發行日期：1997 年 7 月 12 日

吉卜力工作室成立的第一個十年後，所有的事情都改變了。幾近二十年前，《魔法公主》構想的雛形早已在宮崎駿心中誕生。完成影片對他個人與工作室而言，不論在日本或海外，都是重要的轉捩點。

1980 年，導演首次提出「美女與野獸」式的變奏故事，為未來可能的合作夥伴畫了一系列繽紛的水彩概念草圖。當沒有任何電影公司對這個公主和住在森林裡的「獨角野獸」故事表示興趣時，宮崎駿暫時將它置之高閣。但在 1990 年代初，這個想法再度回到他心中，他試著想像它是《紅豬》之後下一個題材。

此時的宮崎駿已五十多歲，他的世界觀和說故事的想法大為改變。因此在 1993 年，他和製片人鈴木出版一本以原始水彩草圖為素材的童書〔最終翻譯成英文，書名是《魔法公主：第一個故事》（*Princess Mononoke: The First Story*）〕，作為這個計畫象徵性的起點：為新的發想做好清除過往痕跡的準備。

宮崎駿在 1994 年完成長篇漫畫《風之谷》，也意味著他已為創作上嶄新的開始做好準備。《風之谷》的題材在 1980 年代初是一部劇情片的素材，後來它繼續成長，故事的主題和複雜性不斷增長，其中陰暗的情緒與宮崎駿其他充滿溫暖的家庭元素與友誼感情的幻想作品，形成極大反差。「我的工作還沒有結束……」宮崎駿在連載結束後的一次採訪中說：「我真的感到進退維谷，原因是我並沒有因為連載結束而感到自由。我希望我能感覺到肩膀減輕了負擔……但現在發生的是，就在剛剛，第二困難的工作地位提升了，取代了《風之谷》的連載，成為最困難的工作。」

他的下一部作品將是《魔法公主》。這部作品不僅繼承了《風之谷》漫畫中日益增長的複雜性和野心，還發展了《紅豬》中首次看到的，應對後冷戰衝突和

前頁：阿席達卡瞄準目標。他發現自己陷入神與人之間複雜的派系鬥爭。

下：與狼共舞的小桑，她由狼撫養長大，必須投入正在摧毀她森林家園的暴力戰爭。

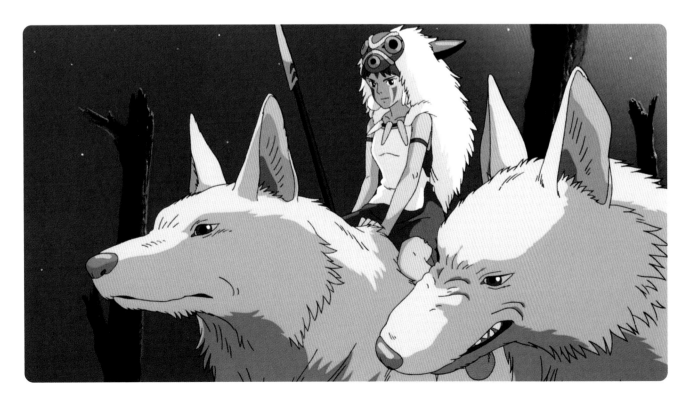

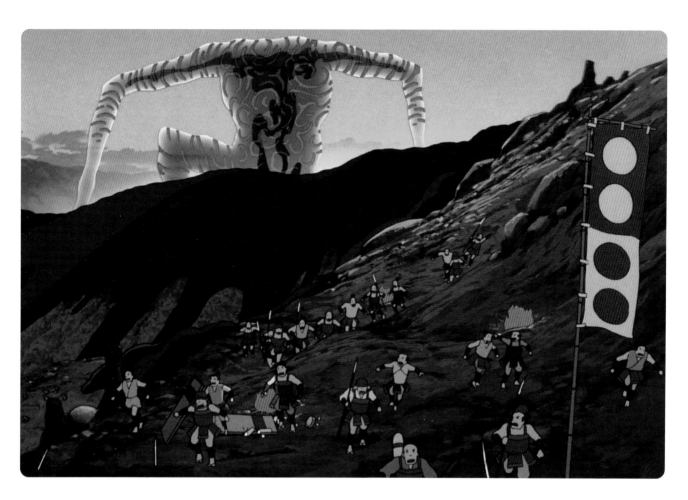

愛滋病危機的困擾的黑暗情緒。在 1995 年 4 月一份計畫備忘錄中，宮崎駿顯然正在努力解決這些問題：「《魔法公主》並不打算解決整個世界的問題。狂暴的森林眾神和人類之間的戰鬥無法止息，不可能有幸福的結局。然而，即使在仇恨和屠殺中，也有一些讓生命有價值的事物。美好的相遇總有可能發生，美好的事物也可能存在。」

《魔法公主》不再是簡單的童話故事，而今是一部宏大的史詩，以日本歷史上室町時代（十四至十六世紀之間）的神話形式展開。人類的工業擴張侵入自然世界，古老的諸神因此遭到驅逐。

宮崎駿向鈴木提議打破吉卜力每年製作一部片的慣例，這最足以說明他對這個計畫的雄心，如此一來，他就可以將所有的精力與時間投注於《魔法公主》。據報導，《魔法公主》的製作共有 14 萬張圖，宮崎駿本人就親自參與繪製或修改了其中近 8 萬張圖，並帶領許多人全程參與這堅苦卓絕的製作過程。根據鈴木的計算，由於《魔法公主》的製作期程比以往還長，而且在某些場景中使用了昂貴的電腦動畫（導演第一次嘗試），以致它的製作預算是《紅豬》的四倍、《平成狸合戰》的兩倍半，是至今吉卜力製作最昂貴的電影。

它的票房必須超越《平成狸合戰》的 320 萬張票，開出 4 百萬張才能打平。

《魔法公主》在 1997 年 7 月上映，首次亮相便對陣史匹柏的《侏羅紀公園：失落的世界》（*Jurassic Park: The Lost World*）。結果它成為一部真正的賣座大片，在那年夏天售出了超過 1 千 200 萬張票，並迅速打破日本電影史上國內製作或其他電影票房的最高紀錄，也打破了《E. T. 外星人》（*E. T. the Extra-Terrestrial*）長期保持的紀錄。但在同年年底，詹姆斯・卡麥隆（James Cameron）的《鐵達尼號》（*Titanic*）將打破這個紀錄。《魔法公主》的票房收入超過吉卜力所有的電影，工作室的影響力已明顯提升到另一個層級。

全世界都在看。在《魔法公主》製作期間，吉卜力工作室的母公司德間書店正與電影業龍頭迪士尼談判，以安排全球發行工作室從過去到未來所有的作品。

上：巨大的無頭森林神靈屹立於森林中，這場大自然的災難是人類自找的。

下頁：《魔法公主》日版電影海報。

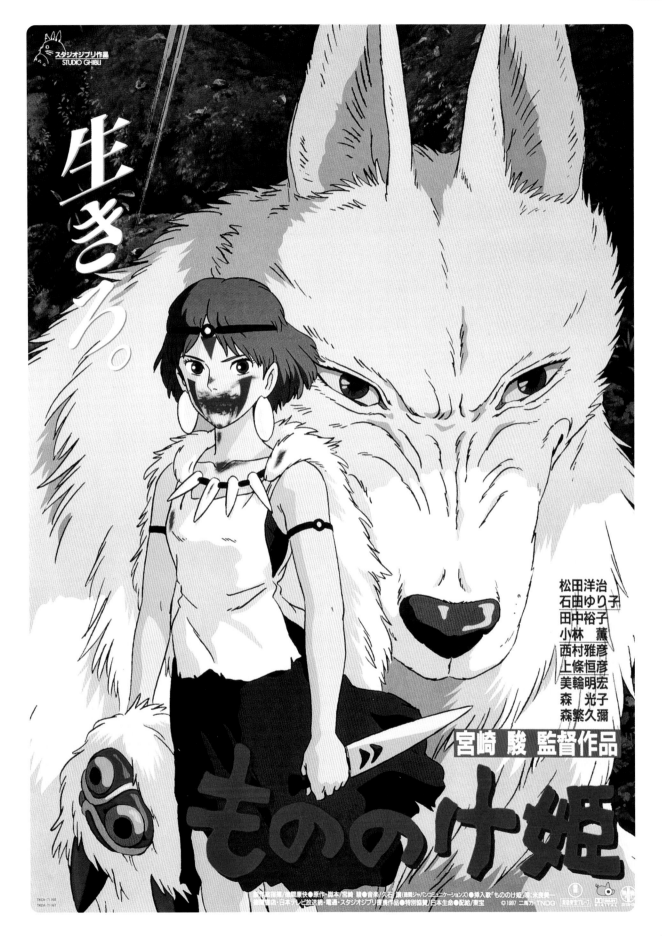

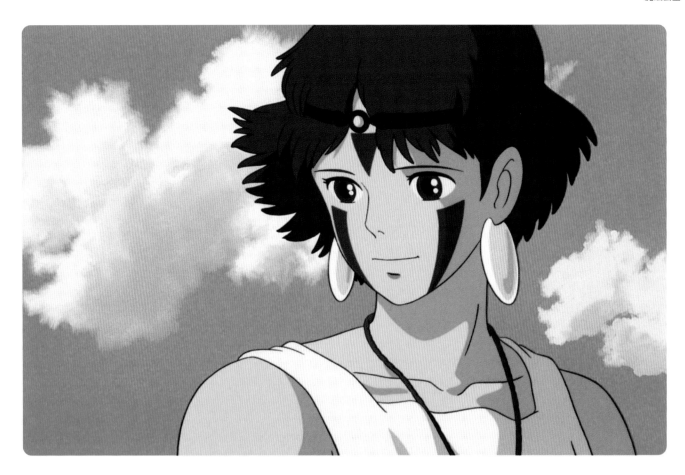

美國製片人史帝夫‧艾伯特負責吉卜力的海外發行，在他有洞見又娛樂性十足的回憶錄《工作狂人的同事：我在吉卜力的 15 年》（*Sharing a House with the Never-Ending Man: 15 Years at the Studio Ghibli*）中，寫到這個吉卜力歷史中關鍵的時刻。鈴木敏夫相信，該是讓工作室的作品獲得其應有的國際知名度的時候了，因此雇用了艾伯特。然而，發行的過程沒有預期中順利。例如在《魔法公主》製作期間，整個迪士尼沒有人知道，它會是怎樣的電影。結果電影充滿暴力、善惡難分與滿滿的日本神話，與《龍貓》和《魔女宅急便》相比簡直是天壤之別！迪士尼還以為他們買了一部溫馨的家庭兒童動畫電影。

因此，這部電影將由迪士尼的子公司，更前衛、更傾向發行藝術電影的米拉麥克斯（Miramax）在美國發行，由當時惡名昭彰、現已名譽掃地的影視大亨哈維‧溫斯坦（Harvey Weinstein）監督影片的在地化和發行工作。據報導，他想將電影從 135 分鐘刪剪成 90 分鐘。在吉卜力與迪士尼達成具里程碑意義的協定中，吉卜力可以否決任何對原始電影的修改建議；加上鈴木與溫斯坦見面時，送了他一把幾近原版的武士刀複製品，「當鈴木把刀遞給哈維時」，艾伯特寫道：「鈴木以英語大聲喊道：『《魔法公主》，不准剪！』」。

即使如此，艾伯特描寫到《魔法公主》的國際發行、以及迪士尼與吉卜力準備簽約的過程時，還是一場激烈的文化衝擊。日本觀眾對《龍貓》中父女共浴場景的淡定反應，讓迪士尼的發行團隊感到驚訝。

上：迪士尼買下《魔法公主》的版權，讓小桑成為名符其實的「迪士尼公主」。

《魔法公主》巨大的成功讓宮崎駿成為家喻戶曉的人物。

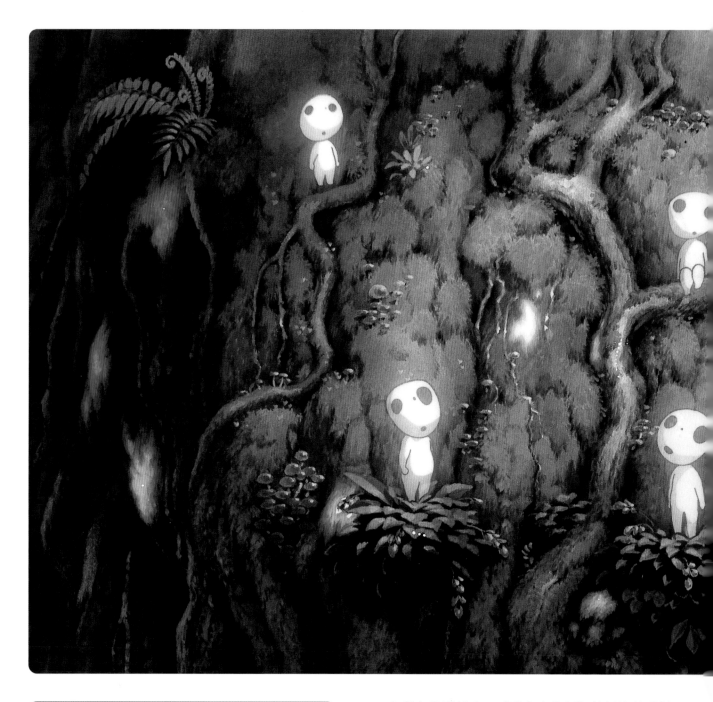

《魔法公主》擁有史詩的格局和複雜的主題。如果這樣的宮崎駿電影沒有可以做成大賣玩偶的角色，該怎麼辦？還好，木靈解決了這個問題。

在所有的影片中，《魔女宅急便》被認為是發行風險最小的作品，可以直接發行家用錄影帶。但艾伯特發現，迪士尼原本應直接翻譯原作，卻增加了額外的對白、音樂和音效，這時他必須介入協商。

製作英文版《魔法公主》時，也發生同樣的情況，或者更糟的是，一切是在隱瞞之下發生。尼爾·蓋曼（Neil Gaiman）的英文劇本草稿尊重並保留了宮崎駿複雜的敘事精神，但以艾伯特的話來說：「一場關於劇本的戰鬥正在進行。」

米拉麥克斯要求將原本宮崎駿刻意模糊的情節點（plot points）、人物動機和結盟方式，重新以說明的方

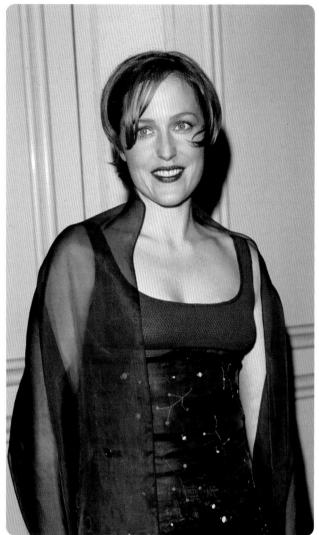

上：《魔法公主》的國際英文版本，有著星光熠熠的配音團隊，《X檔案》（X-Files）的女主角吉蓮·安德森（Gillian Anderson）為狼神莫娜配音。

式釐清。因此添加了足足有九頁清單的音效，包括腳步聲、火堆爆裂聲和雲朵飄過的聲音。《魔法公主》的配音過程充滿曲折，但最終艾伯特成功地確保電影一刀未剪，並且以改動最少的形式發行。

《魔法公主》最終在美國上映，但票房比日本差得多。這番考驗是值得的，鈴木敏夫的目標已經實現，不管影片幕後的推手功臣願意或不願意，吉卜力工作室的電影現已登上國際舞台。《魔法公主》在柏林和多倫多的電影節首映，國際影展的曝光策略，讓鈴木敏夫和宮崎駿成功躋身電影大師之列。艾伯特回憶道，在紐約電影節（New York Film Festival）放映結束後，馬丁·

史柯西斯（Martin Scorsese）渴望與宮崎駿見面，聊聊拍電影的心得，並邀請他參加電影節派對。讓同事們非常失望的是，宮崎駿恭敬地拒絕了。

對許多評論家來說，《魔法公主》代表宮崎駿某一階段的頂峰，但他的老同事兼導師高畑勳卻有不同的看法：「他宛如新生，《魔法公主》之後，宮崎駿在日本成為紀錄打破者和文化界導師的同義詞，同時也是世界電影新崛起的偶像。問題是，他和工作室要怎麼回應這些新的期待？」

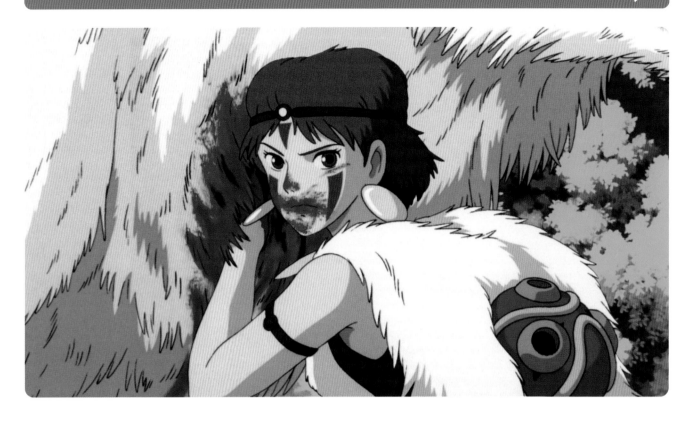

　　《魔法公主》讓吉卜力比以往任何時候都更強壯。不論在資金、文化或國際地位上，吉卜力來到前所未有的高度；他們的創造力、企圖心與想像力，也相應地跟著達到新的境界。你需要努力攀登才能越過這部電影的高度，它沒有簡單的二元道德觀，沒有明確的英雄或惡棍。它沒有將醜惡的暴力簡化成遊戲，也沒有將靈性變成一種魔術，而是將人類和環境之間的根源糾纏成一個不可逆轉的結。在某種程度上，這部關於幾個世紀前的神祇和怪物的史詩幻想，是吉卜力對現代世界做出最真實的反應。

　　準備好迎接另一個來自宮崎駿迷人、輕鬆的少年冒險故事的觀眾，看到《魔法公主》的開場一定會震驚到無法承受。開場時鏡頭在森林裡飛馳，追蹤一隻巨大的野豬神，牠有著恐怖的紅眼睛，皮膚噴出黑色灰泥般的油性水蛭。年輕戰士阿席達卡與野豬激烈對決。雖然他勝利了，但也付出代價，他的手臂被劇烈的毒液侵入。不久之後，阿席達卡以擁有新的超能力的手臂，向迎面而來的士兵發射猛烈的箭。飛馳的箭血腥地將這些士兵肢解和斬首，這就是他弓上的力量。我們不再處於《龍貓》的橡樹森林裡了。阿席達卡踏上旅途去尋找掌管生死的山獸神，期盼牠賜予療癒的力量。然而，在旅程中他發現自己捲入人神之間各路人馬的交戰，

以他為中心展開了鬥爭的漩渦。

　　阿席達卡在一座維京風格的要塞城堡「達達拉城」遇到自信但近利短視的黑帽大人。這是一個逐步走向反派的角色，但隨著宮崎駿有創意的安排，她的行為讓她難以被預料。事實上，她是一個戰爭販子，她的子彈直接造成阿席達卡被感染，這應該可以直接使她被定義為反派。但另一方面，她傾盡全力保護家鄉達達拉，讓這個角色變得友善和令人喜愛，並使得觀眾認同這個角色。比起一般幻想故事，女性在本片被賦予更多話語權和力量。達達拉城的處境被理解為戰爭創傷的結果，因此會被理解和同情。麻瘋病人在此得到照顧，然後成了纏著繃帶的戰士。這座城有著解放的烏托邦元素，但它致力於壟斷鐵礦，使人們渴求權力並發展軍國主義，因此毒害了環繞它的大自然。

上：暴力與鮮血讓《魔法公主》極不可能成為一部「迪士尼電影」。於是，迪士尼將本片交由專門發行藝術電影的米拉麥克斯來發行。

下頁：阿席達卡騎著「鹿駝」亞克路。

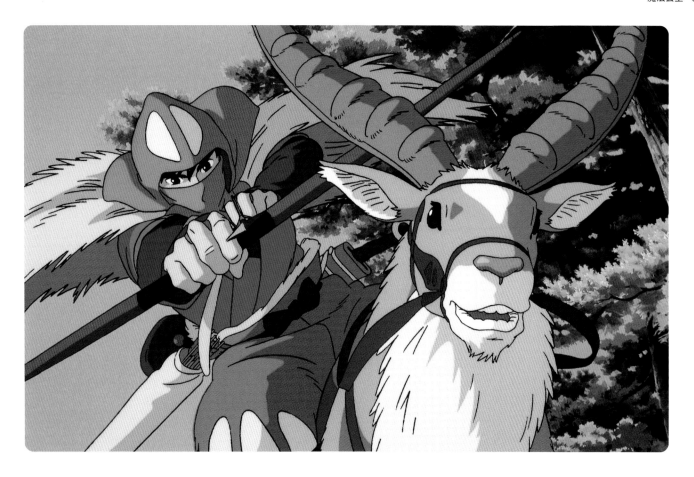

小桑是大自然中的角色，她從小被狼神莫娜養大。在她眼中，達達拉城正逐步危及他們賴以生存的大自然。因此，她必須熱切地保護森林。或許她也是《魔法公主》中正邪難辨的英雄。小桑被狼撫養長大，出於野性，她不顧一切地保護森林，當然令人欽佩。但被憤怒控制的她也奪走了無辜的生命，而危及了她的英雄地位。讓原本已經夠複雜的派系爭鬥更為難以理解的是，野豬軍隊要為它們死去的神復仇、狼神家族、猿類部落、來自當地領主的武士集團，最後還有山獸神索求的血債血償。一開始，各路人馬的合縱連橫讓人困惑，但漸漸地戰爭發展成敵友難分，讓我們了解到，人類在面對遠大於他們自己的力量時，彼此之間依然爭鬥不已有多荒謬。這部電影最令人印象深刻的片段，並不是戰爭的殘酷或毫無意義，而是大自然及其令人敬畏的力量。

被賦予形狀的山獸神，祂擁有鹿的身體、知更鳥紅色的胸部和一張神秘的人臉。然而，一旦太陽下山，祂就變成了螢光巨人，一種巨大、美麗、彩虹色的生物，似乎是由糖漿和星星組成的。在這兩種形式中，我們看到一種由人類、自然和超自然特徵構成的生物的啟蒙之美。可悲的是，人性的惡毒容不下如此美麗的生物並與之共存。山獸神成為故事結局的焦點，森林裡的戰士想要保護祂，而黑帽大人卻計劃將祂斬首 —— 她成功了。山獸神從背後被開槍射殺，子彈在祂身上開了一個黑洞，山獸神的形體像無頭的哥吉拉，在樹梢上膨脹，噴出更多非自然的油性毒藥，摧毀了森林和城鎮。阿席達卡和小桑成功地把頭還給山獸神，但一切傷害已無法挽回。山獸神送給人類的最後一件禮物是，將荒原變回盛開的綠色植物，但森林的精神和所有的自然神都死了。結局可能是帶有希望的，但在焦土上新生成的世界是一種警告：現在照顧地球的重責大任必須全由人類擔起。

《魔法公主》創造性與商業的成功，將吉卜力推向了新的境界，但它與過去的連結就像森林裡的大樹一樣盤根錯節。達達拉城的女人明快的決心和油嘴滑舌的幽默，感覺就像《紅豬》裡被綁架的女孩的成年版。以食物表達情感共鳴的作法也更向前了一步，這表現在小桑像媽媽一樣咀嚼食物，餵食受傷的阿席達卡。除了人物更為豐富的小細節，在此《天空之城》史詩式的幻想規模變得更為巨大；而《龍貓》裡的環境和諧和萬物有靈論，也被刻劃得更細膩。或許這部片比宮崎駿之前的作品都更大膽和有分量，然而這並不意味著它只是天外飛來的一筆。《魔法公主》是吉卜力一次成功的演化。

MY NEIGHBOURS THE YAMADAS
(HŌHOKEKYO TONARI NO YAMADA-KUN, 1999)
QUE SERA, SERA

《隔壁的山田君》
(ホーホケキョ となりの山田くん, 1999)

Que Sera, Sera

導演：高畑勳
編劇：高畑勳
片長：1 小時 44 分
發行日期：1999 年 7 月 17 日

雖然高畑勳被宮崎駿說成是「樹懶的後代」，但六年間完成了三部片——《螢火蟲之墓》、《兒時的點點滴滴》和《平成狸合戰》——的紀錄可一點也不懶。在《平成狸合戰》之後，我們可以逐漸看出他是如何得到這個稱號。他花了五年才產出下一部片《隔壁的山田君》，直到 2018 年離世之前，他只完成了另一部片，也就是說，1994 到 2018 年之間他只完成了兩部片。

到了 1999 年，吉卜力被《魔法公主》破天荒的票房數字徹底改變。雖然他們過去的作品創造了一些成績，但現在他們的每一部片都被期待成為票房冠軍。下一部的票房冠軍將會是宮崎駿的《神隱少女》，此時倒楣的高畑勳接下了「做出下一部票房冠軍」這個吃力不討好的工作。然而，《隔壁的山田君》似乎絲毫未受影響。相反地，這部作品改編自報紙連載的四格漫畫，不但在敘事上實驗性地以「速寫軼事」，編織出一幅描述家庭生活的詩意掛毯，而且是動畫本身的一次實驗。

高畑勳從加拿大動畫家菲德烈克‧貝克（Frédéric Back）的作品獲得靈感，揚棄《魔法公主》中越來越精緻的背景空間描繪，採行一種以極簡的水彩風格描繪背景，並以留白方式（negative space）凸顯人物的運動手法。借用他的話來說就是，「以人物運動創造出空間」。同樣地，當今這部被認為是高畑勳最後的幾部作品，蘊含著創造性的藝術動力。他揚棄一般動畫中「精緻完成的美」，而主張保留動畫家繪草圖時常會被掩蓋掉的鉛筆痕跡，我們可以在其中看到畫家作畫時的能量和活力。好玩的是，為了達成這「手作」的結果，必須加入錯綜複雜的混合動畫製作方式：手繪畫面必須被一張張掃描進電腦，再由電腦上色讓它們動起來。其結果是一部艱鉅、極費工和極昂貴的作品。《隔壁的山田君》是工作室第一部電腦動畫電影（computer-animated film）。

前頁：雖然《隔壁的山田君》看起來與工作室其他作品相當不同，但它有非常多值得一看的東西。

下：片中完全見不到手機，這是只活在當下的一家人。

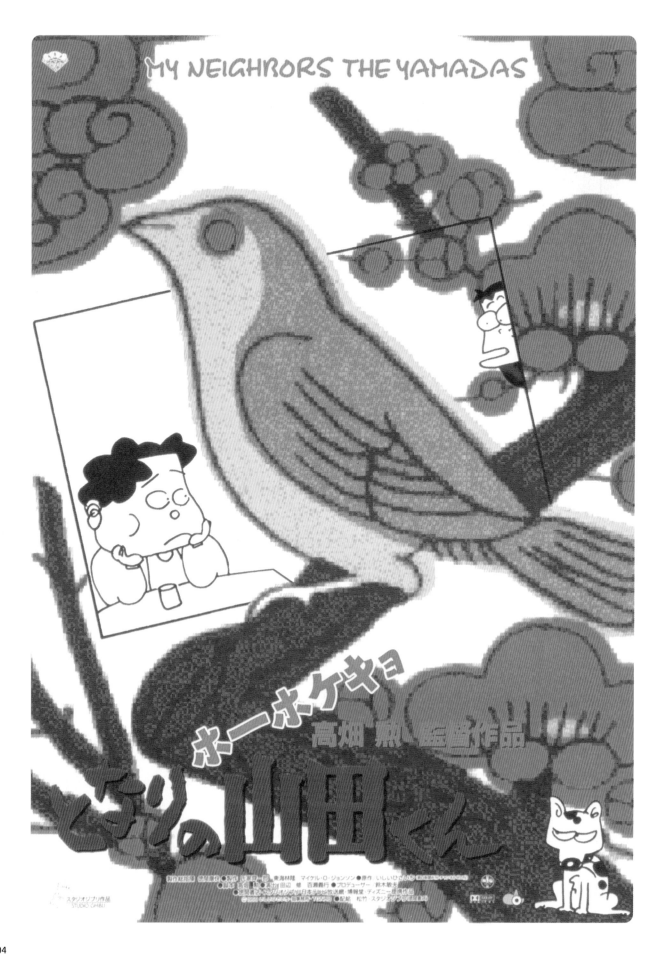

這是吉卜力第一部票房失利之作。根據可靠消息，本片的製作費大約是 20 億日圓，1999 年 7 月上片後，票房回收只有 15 億。鈴木敏夫認為錯在母公司老闆德間康快與東映公司之間劍拔弩張的關係，而將發行商換成比較不夠力的松竹。這導致全國上映的影廳數大減。

然而，根據發行前內部資料，我們可以看出他們早就知道《隔壁的山田君》不會是另一部《魔法公主》。這部片的票房不可避免地被拿來與《魔法公主》比較，影片宣傳文件「解釋性地」說明，《隔壁的山田君》可與《魔法公主》完美互補充：如果宮崎駿的史詩冒險是嚴肅而有教育意味的，那麼《隔壁的山田君》就是顆快樂丸。套用高畑勳在導演的話的說法：「本片意不在於治療，而在於提供安慰。」甚至影片的宣傳

標語也暗示了這兩部片的對比：「《魔法公主》的主題曲暗示了崇高，但山田君唱的 "Que Sera, Sera" 則強調輕鬆和健康。」

重要的是，《隔壁的山田君》為吉卜力的後《魔法公主》時代確立了「人物設定」：宮崎駿是票房電影大師，而高畑勳則是擁有無限創作自由的藝術家。他擁有其他工作人員的全力支援，以「樹懶」般的速度完成藝術精品。

上：雖然描述日常生活的插圖看似平庸，但電影的主題卻更為深沉。

前頁：《隔壁的山田君》日版電影海報。

如同海報中的森鶯科鳥，作曲家暨流行音樂歌手矢野顯子是一位影響深遠的歌姬。除了擔任《隔壁的山田君》配樂，她也在《崖上的波妞》開場中為波妞逃跑的妹妹配音。此外，她也為宮崎駿兩部短片《尋找棲所》和《水蜘蛛紋紋》製作人聲效果。

《隔壁的山田君》是吉卜力一部令人驚嘆且挫折的作品。它具有展現完整動畫特質的創造性時刻，但即使如此，還是不能中和掉影片在節奏和故事上的缺陷。然而，這些小問題瑕不掩瑜，這仍是一部有著高畑勳印記、值得被珍惜的作品。

雖然整部影片都用電腦製作，但《隔壁的山田君》的開頭卻充滿濃濃的傳統動畫感——甚至連鉛筆也出現在畫面中。這些鉛筆畫出太陽和月亮，然後從月亮的線條開始變化成山田繁，也就是片中家裡的阿嬤。然後線條持續變化、顏色出現，線條延伸出一條狗鍊和一隻小狗。更神奇的是，接著渾然天成地，街道、植物和鄰居出現了。除了故事，我們也會注意到「動畫的呈現」這件事。現在，回頭從作品完整性的角度來看，它這種「自我反射」的面向，更需要與故事的其他元素等而觀之。

這部片是高畑勳的動畫實驗遊戲室，他玩得不亦樂乎，也筋疲力竭。高畑勳並非動畫師出身，這讓他在年紀漸長時不會被畫紙所限制，能限制他的只有概念。《隔壁的山田君》充斥著所有創造的可能，但其角色卻像是尚未發展完成。影片對形式的重視似乎超過內容，我們看到一個個概念被創造出來即被放棄，畫面的創造力進入一種瘋狂階段。

影片開頭是一場畫面表現的狂歡。旁白是談論著家庭本質的婚禮致詞，配合著畫面中一連串充滿表現力且變化流暢，代表生命中各個過程的圖示。一開始山田先生和太太操作有舵雪橇，沿著多層結婚蛋糕飛馳而下，然後他們化身為水手，航行在波濤洶湧的大海上，而海浪的畫法是向葛氏北齋的浮世繪名作《神奈川沖浪裏》致敬。他們上了岸又變成農人，一個小孩從桃子中蹦出，然後竹林中又蹦出另一個（導演後來在《輝耀姬物語》重新探索這個故事）。接著，他們又在雲端衝浪一會兒、被巨大的蝸牛追逐、搭乘了潛水艇，最後一家人終於回到家。這一趟旅程的畫面運動令人目不暇給，流暢度天衣無縫。雖然這個家庭在成長時充滿混亂，但只要家庭內部是和諧的，你幾乎不會注意到什麼變化。高畑勳將一個簡單的家提升到史詩冒險的高度，家事的美幾乎提升到宗教境界。

影片其餘的部分都未能超越這個開頭。不時出現一些不錯的想法和美好的片段，但不論是風格或主題上都不及於此，這段開頭中形式與風格的融合度幾近完美。有時他會以誇飾的方式連接章節，例如引用大師松尾芭

上：山田君砍竹，演繹了備受喜愛的日本經典故事《竹取物語》，導演高畑勳在他最後一部電影《輝耀姬物語》中重溫了這個故事

下頁：「笑一個」，高畑勳輕鬆的家庭故事捕捉到世俗中的魔法。

蕉或種田山頭火的俳句，甚至是用一隻豬來連結。這些小設計本身很討喜，但影片似乎隨意地使用這些設計，讓人摸不著頭緒：有時我們甚至不知道上一個章節到底是否已經完結，而章節的長度也很不一致，節奏顯得雜亂。

有些段落是對觀眾的考驗——特別是一些含有地獄哏（編按：以他人的悲慘作為笑話材料）的地方——而有些段落是對電影自身的考驗，也考驗著觀眾是否可以跟上。例如，山田先生化身月光蒙面俠追逐飛車黨的情節，畫風突然改變，從原本軟性的石墨筆調、圓潤的線條配上水彩，轉換為硬筆、刮痕和寫實風格，彷彿山田君自己經歷了"Take on Me"（A-ha 合唱團的名曲）MV 的反向風格版本。

電影的結尾同樣是超現實式的卡通蒙太奇，一家人拿著雨傘在空中飛翔，然後「降落」回到現實世界。這就像是觀看本片的感覺，它讓你一會兒飛上天，一會兒迅速墜落地面。我們在很久之後才能看到高畑勳的下一部片《輝耀姬物語》。然而，從手繪數位感、不斷變換的表現性線條到《竹取物語》的砍竹人與呈現天空的結尾，這些後來的發展全都可以在「山田實驗室」中找到種子。

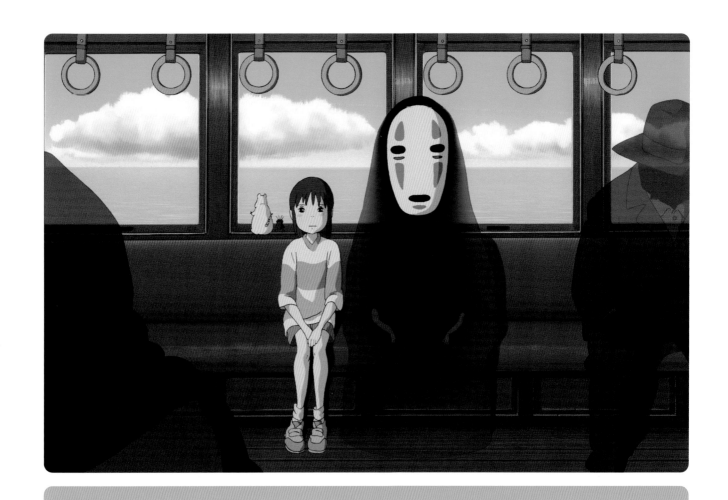

SPIRITED AWAY
(SEN TO CHIHIRO NO KAMIKAKUSHI, 2001)
A ROAD TO SOMEWHERE

《神隱少女》（千と千尋の神隠し，2001）

通往某處的道路

導演：宮崎駿
編劇：宮崎駿
片長：2 小時 4 分
發行日期：2001 年 7 月 20 日

每位吉卜力粉絲都會記得自己進入吉卜力世界的第一部電影，如果你正在
讀這本書，很可能當年把你收編的就是《神隱少女》。打破之前日本所有
的賣座紀錄——甚至包括前一部超級賣座電影《魔法公主》——《神隱少
女》也是第一部受惠於全球發行規模的工作室作品，它贏得全球的尊敬、
讚譽和榮耀。老實說，這是宮崎駿作品應該得到的。

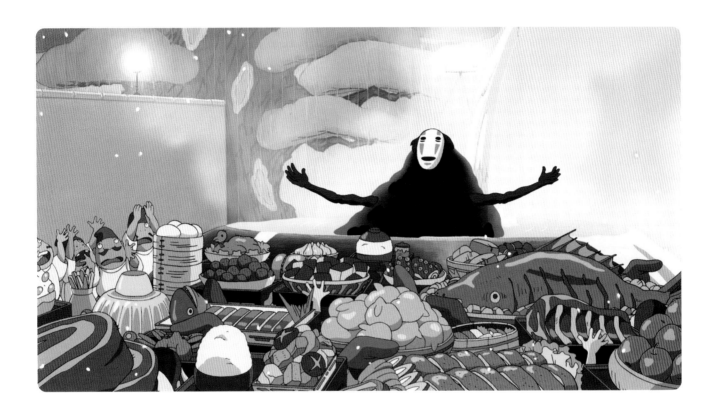

上：充滿精緻的細節和創意十足的角色，吉卜力作品永遠是一場
視覺的饗宴。

前頁：兩張全票，謝謝！一張給小女孩，一張給同行的幽靈。

在宮崎駿經歷《魔法公主》的艱辛製作後，他在
1998 年 1 月宣布從製作動畫的崗位退休，並不令人意
外。但他也沒有閒著：他著手拍攝一部講述法國作家
安托萬·迪·聖-修伯里〔Antoine de Saint-Exupéry，《小
王子》（Le Petit Prince）作者〕獨自飛越撒哈拉沙漠的
遊記影片；宮崎駿在吉卜力總部不遠處蓋了一間專屬
自己退休後使用的「工作室」；他為 18 至 26 歲之間
的年輕動畫師開設課程，課程名稱仿照三年前高畑勳
所開設的課程，取名為「東小金井站」；他甚至開始
構思一間專門展出動畫技藝的美術館。

不久後，宮崎駿又回到動畫電影。這回引發他靈
感的是一次與家族好友和他們的年輕女孩出遊的經
驗。他看到她們手裡拿著平庸乏味的漫畫，於是決定拍一
部以十歲女孩為主角的電影。距離上次他碰觸同樣的
題材，已是十多年前的《魔女宅急便》。他在 1999 年

11 月的計畫提案中寫道：

「這個故事是關於小女孩被扔進另一個世界，其
中有好人也有壞人。她被迫接受嚴格的訓練，並且學
會友誼的真諦和自我犧牲，運用自己的才能存活下來，
最後再重返自己的世界……」

然而，從 1989 年起世界開始急遽變化，宮崎駿的
社會意識與對世界上各種關於衝突的意見，都將反映
在這部片當中。他說：

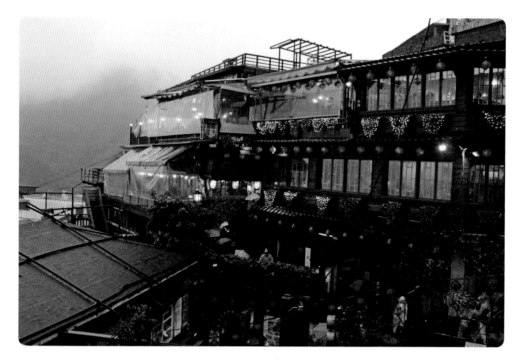

左：台灣九份的雨景，和《神隱少女》中的建築物有幾分相似。本片獲得巨大的商業成功後，九份小鎮將自己打扮得更像電影中的建築，雖然據說宮崎駿本人否認此處與電影場景有關。

下：當你以為躲到水中便安全了，波濤立刻將千尋捲走。

下頁：《神隱少女》日版電影海報。

「我們的世界將會更加混亂和不安。儘管世界的動盪會侵蝕並吞沒我們，這部片的任務是清晰地以幻想的架構描述這個世界。」

《神隱少女》中神怪世界的設計靈感，來自位於小金井公園內的江戶東京博物館戶外建築。宮崎駿說：「在此我感覺到鄉愁，特別是博物館即將打烊的時候，我獨自站在這裡看落日，淚水不由自主地流下。」

以宮崎駿的速度來看，本片的製作進行得相當緩慢，特別是從導演的腦海中源源不絕地冒出來、一個又一個的想法和角色，使得情況雪上加霜。日他後描述本片的分鏡表進度時說道：「好像一個腦中從未打開過的蓋子被揭開了，一股電流將我帶到另一個世界。」

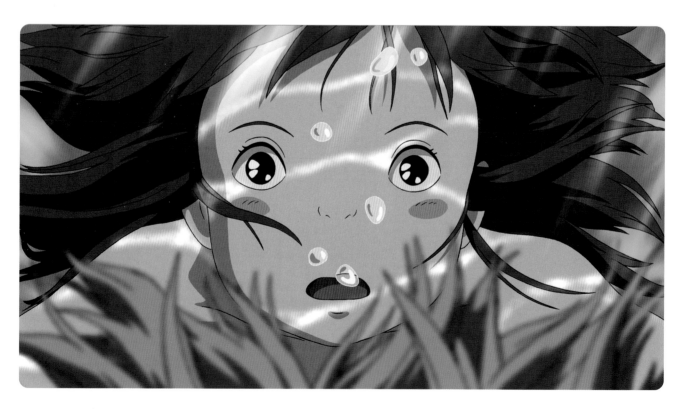

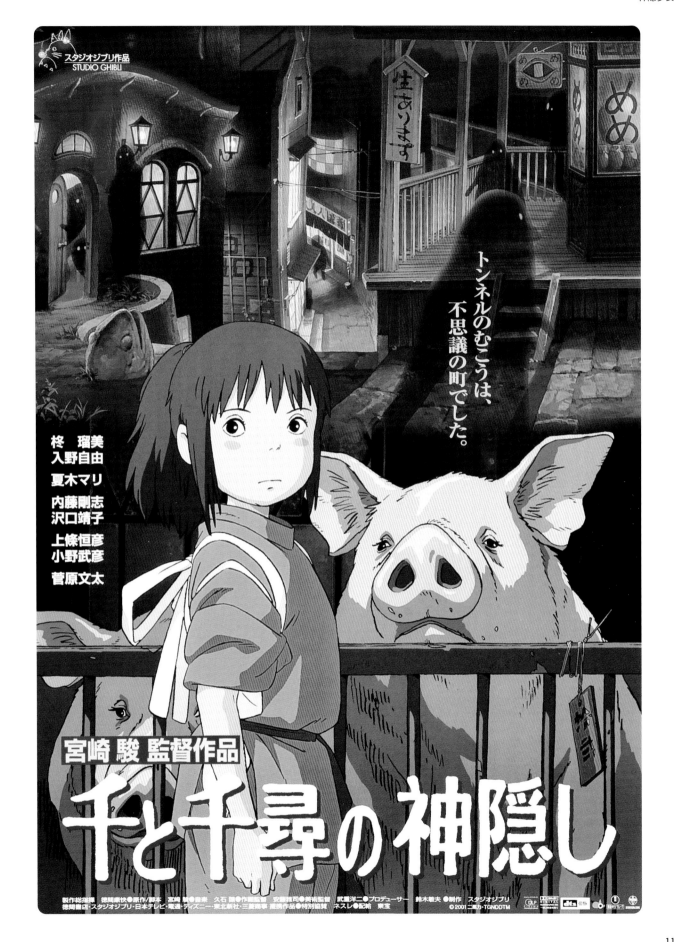

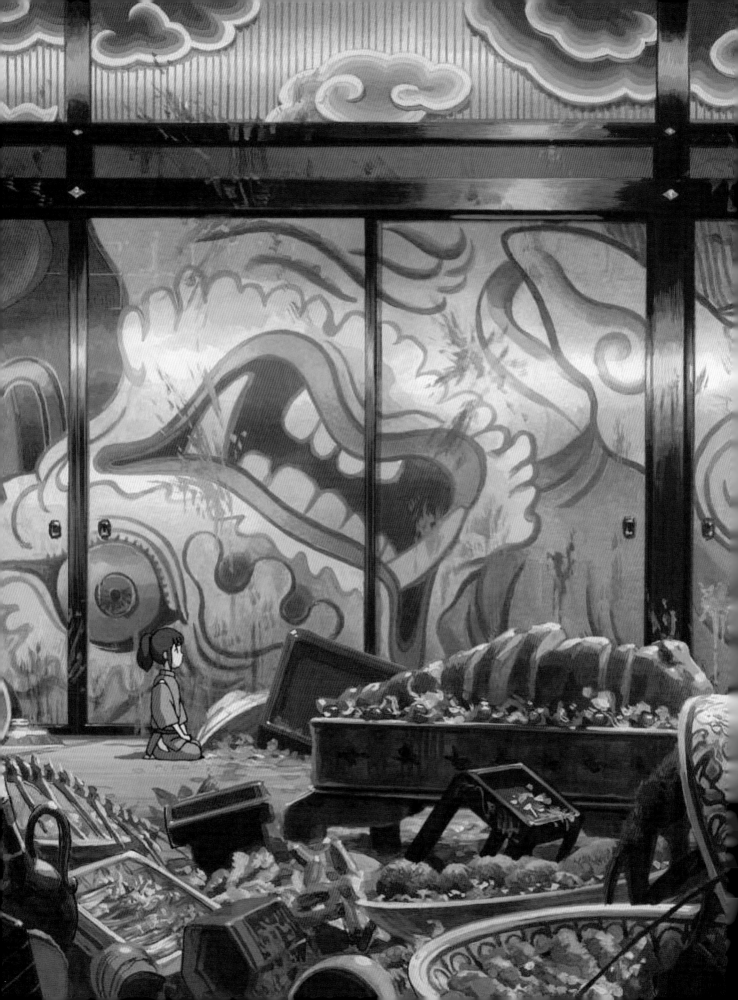

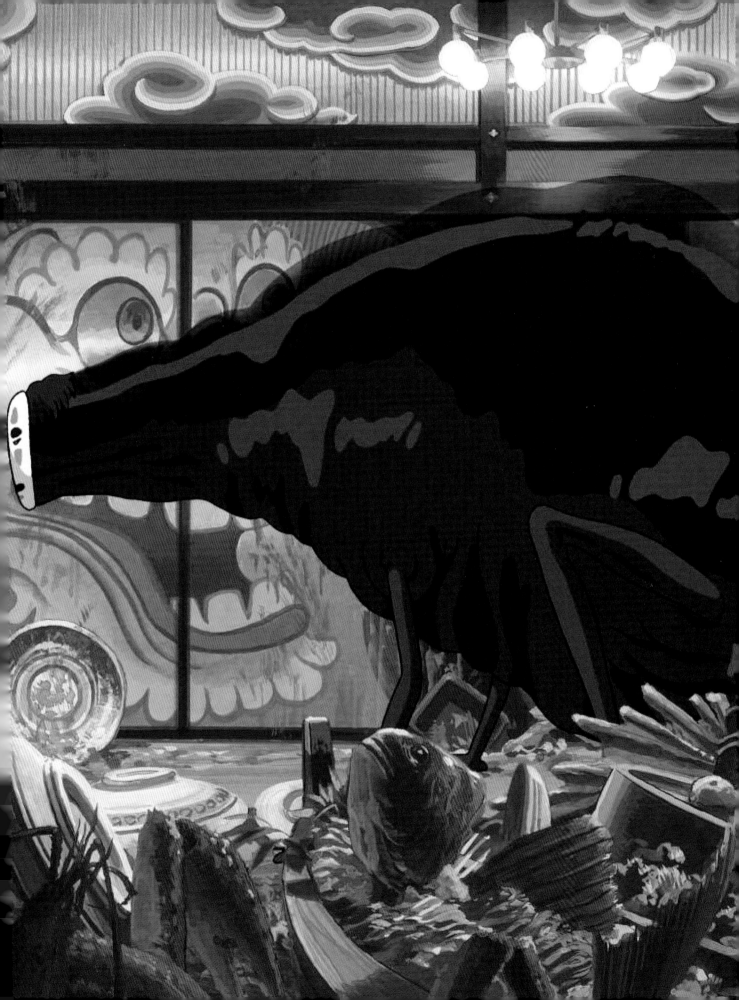

影片在製作過程中一度被認為，即使將部分工作外包由其他日本和韓國的動畫公司執行，也趕不上 2001 年 7 月的預定放映日期。導演和幾名資深動畫師召開故事會議，宮崎駿講述這個龐大、詳細、不斷發展的故事。和往常一樣，在宮崎駿全部完成他的劇本和分鏡表之前，就必須開始動畫工作。直到他興高采烈地講著故事的結尾時才發現：「哦，不！」鈴木敏夫回憶宮崎駿喊道：「這樣搞下去這部片會長達三小時！」

現在，鈴木是一名經驗豐富的製片人和操作大師，他建議延遲發行的時間，因為他知道這會刺激宮崎駿展現最大的工作能量。如他所料，這招真的管用。工作團隊刪除掉故事的後半部分，重新聚焦：當宮崎駿一邊檢視著已完成的動畫時，他被一個背景角色所吸引：一個「看起來奇怪的無臉人」，他漂浮在電影開頭澡堂附近的橋上。多年後，鈴木仍然記得這個日期：「那是 2000 年 5 月 3 日。那一天，無臉男成為主要角色。」

由於電影轉變了新的方向並重新聚焦，影片趕上了 2001 年 7 月的發行日。在電影首映的新聞發布會上，宮崎駿以好心情的幽默開始，他說：「好吧，我又來了，一個四年前才宣布要退休的人。」他有充分的理由感到開心：《神隱少女》瞬間賣座，2001 年的票房

收入超過 300 億日元，大約是僅次於它的另外四部電影的票房總和，這四部片分別是《A. I. 人工智慧》（*A.I. Artificial Intelligence*）、《珍珠港》（*Pearl Harbor*）、《人魔》（*Hannibal*）和《猩球崛起》（*Planet of the Apes*）。

在日本，《神隱少女》的收入超過《魔法公主》和詹姆斯‧卡麥隆的《鐵達尼號》，這兩部大片曾在 1997 年爭奪日本史上最賣座的電影王座。20 年過去了，《神隱少女》仍然高居影史賣座冠軍，直到 2016 年才被新海誠的《你的名字》超越，然後再被漫畫改編的《鬼滅之刃劇場版：無限列車篇》拿下，此片在 2020 年的票房勢不可擋。

《神隱少女》在日本的成功史無前例，儘管它的國際發行在商業上不太成功，但它仍然創下紀錄。這是第一部入選柏林影展的動畫電影，並贏得著名的最高獎項金熊獎。宮崎駿不願旅行，更不願參加頒獎典禮，只好由吉卜力的外籍員工史蒂夫‧艾伯特代替他，接受大大小小 36 座獎項。

艾伯特在他的回憶錄《工作狂人的同事：我在吉卜力的 15 年》中，寫了一段描述自己當時如何在《神隱少女》獲得國際讚譽的漩渦中心自處的軼事。他說，代替「消失的天才」出席有多麼不可能。（接受金熊獎時他這麼說，「你們其中一些人可能已經注意到，我不是日本人。」）。然後他試圖哄騙宮崎駿參加也許是最重要的典禮：奧斯卡獎，結果也以失敗告終。

即使導演未出席頒獎典禮，奧斯卡還是把「最佳動畫長片」獎項頒給《神隱少女》，這是破天荒由非英語電影奪下此殊榮。後來宮崎駿在感言裡隱約批評 2003 年美國出兵伊拉克，他說：

「當前世界正處於不幸的狀態中，請恕我無法滿心歡喜地接受這個獎項。但我還是要說，非常感謝那些為了讓這部片在美國上映而奔走的人所做的努力，以及那些給予這部片高評價的朋友。」

多虧有先前由米拉麥斯發行《魔法公主》快速累積的經驗，以及德間書店與迪士尼的合約，使得《神隱少女》的全球發行在許多方面都順利許多。加上影片的英文版製作是由皮克斯（Pixar）創始人、也是宮崎駿的長期擁護者約翰‧拉薩特（John Lasseter）擔任監製，

<<< 許多《神隱少女》獲得的獎項中，金熊獎只是其中之一，但因為它的國際知名度與重要性，它是所有獎項中最重要的一座。

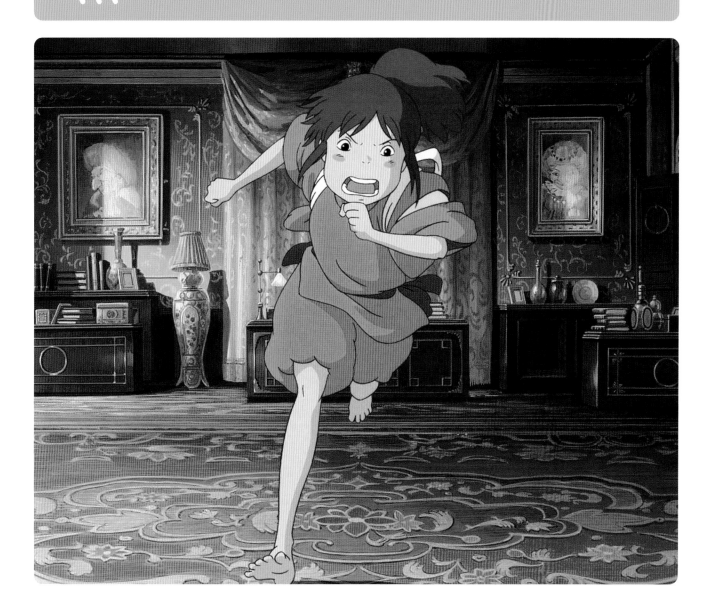

加上《美女與野獸》、《鐘樓怪人》（The Hunchback of Notre Dame）的導演寇克．懷斯（Kirk Wise）擔任導演與對白翻譯，於是事情進行得更加順利。

即使有這樣的支援，迪士尼還是不太知道如何有效地行銷和發行這部片。迪士尼將影片定位在家庭冒險和藝術電影之間，卻缺乏像發行他們自己的經典動畫那般的宣傳力度。迪士尼先在 2002 年年底小規模發行本片，再利用奧斯卡得獎的知名度，重新在 700 間影廳上映。儘管有名影評人羅傑．艾伯特等有影響力

的評論家加持，但這部電影的美國票房只有一千萬美元，不到日本總票房的百分之五。

最後，雖然《神隱少女》注定無法成為國際賣座大片，但龍貓巴士已經啟動上路。在日本，這部電影是一個超級吸金器，即使在國外也成為備受推崇的得獎贏家，於是，吉卜力在西方世界的電影院、電視螢幕和 DVD 播放機中，成功進入全球觀眾的視野。對許多人來說，這是他們第一次、也是感受最強烈的一次宮崎駿式魔法，從此他們成為吉卜力迷。

《神隱少女》有兩個有著巨大頭顱的同卵雙胞胎女巫、一個六臂的鍋爐房操作員、一個可以變成龍的男孩和一個吸入自助餐的巨大怪物。但它最神奇的時刻是，當一個年輕女孩穿過這個充滿靈魂的世界，凝視著美麗、黑暗的地平線，然後小口地、心滿意足地咬著紅豆餅，突然間在這一刻，之前所經歷過精靈世界的一切，開始變得不再如此奇幻而讓人覺得真實，因為它與這個簡單的人類世界共享同一個空間。這就是吉卜力工作室突出的特點：他們將驚人的想像力與世俗的現實主義放在一起，崇高的事物變得觸手可及，而現實也蒙上了一層魔力。《神隱少女》展現了吉卜力能創造令人著迷的世界的獨特能力，這一點幾乎壓倒一切。這是無與倫比、強大創造力的爆發。

影片以熟悉的且經過測試的吉卜力領地開始：一個家庭開著車搬到了新家。如果《龍貓》的旅程是這樣開始的，為什麼要冒險去改變公式？坐在後座的是一個易怒的十歲小女孩千尋，她幾乎沒有冒險精神，她尖銳的個性與吉卜力的典型性格也毫無相似之處。一條岔路將他們引入一個廢棄的主題公園，這是一種對剝削性消費主義的諷刺；高畑勳在七年前的《平成狸合戰》中已探討過，此時在一部討論「過度」的電影開頭，再次以廢墟的型態出現。在廢墟中，千尋的父母來到

一間滿是食物卻空無一人的餐廳，他們開始大快朵頤。接下來是影片最令人不安的時刻，讓人聯想到《動物農莊》（Animal Farm）的結尾：當千尋的父母貪婪地狼吞虎嚥時，他們變成了豬。千尋找到他們時，他們的臉腫脹得塞滿整個銀幕。千尋被這個影像嚇壞了，一個叫白龍的男孩告訴她，可以去湯屋找工作避難。

千尋的跨界之旅正是在這個澡堂展開序幕。首先她遇到鍋爐爺爺，一個可以變出六隻手臂、負責讓澡堂的鍋爐繼續運轉的男人。鍋爐爺爺的住所既髒又亂，藏在不見天日的地下室。它見不得人的外觀藏在帝王般的澡堂的陰影中。儘管營運澡堂少不了鍋爐室，但這醜陋的生產線實在不足為外人道。難道鍋爐爺爺是吉卜力動畫師的寫照？

千尋真的安全後，她前去見女巫湯婆婆（和澡堂經理），希望得到一份工作。與鍋爐爺爺相反的是，湯婆婆坐擁整個澡堂，她位於頂樓的房間異常奢華，裡頭充滿小飾品。她華麗的服裝和珠寶，搭配著奢華的室內設計品味。湯婆婆是女巫雙胞胎中較邪惡的一位，另一位是冷靜的錢婆婆。這讓人聯想起《綠野仙蹤》（The Wizard of Oz）裡的東、西方邪惡女巫。湯婆婆是吉卜力「不那麼壞的壞人」中另一個例子。她愛炫耀、善於報復，但她對待孩子和顧客的態度表現出真誠的關心。

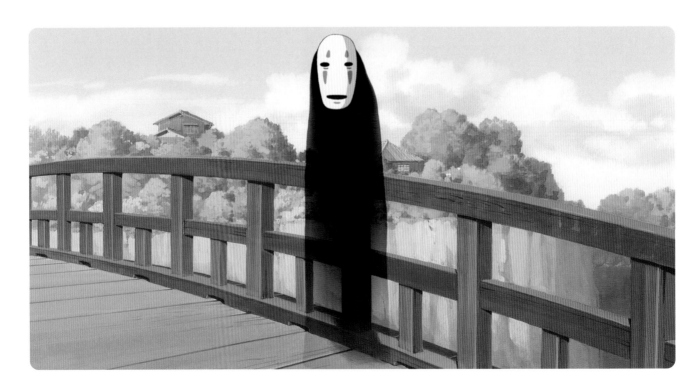

她甚至發現了千尋身上的長處。像所有優秀的「反派」一樣，她滑稽的咯咯笑聲、怒氣衝天的對話和卡通人物般的巨大腦袋，讓這個角色有趣極了。她讓千尋開始為她工作。

千尋並沒有因為是新鮮人而獲得特別待遇。她被分配到一個充滿惡臭、身上附著一團會移動的巨大汙泥的客人。它的惡臭讓凡是靠近它的人都發出惡臭，連靠近的食物都腐爛了。千尋如同從熊爪上拔刺那般英勇，她跳進浴缸，發現自行車把手笨拙地插在汙泥身上，並把它們拉了出來。這一下子釋放出美麗的動畫，膨脹的泥濘巨泥和人類垃圾，揭示了這個「泥怪」實際上是被汙染的河神。千尋的勇敢讓她在澡堂裡稍微得到認可，同時，這個安排展現了電影批判消費主義和環保主義的雙重主題，過度的垃圾以及人類將大自然用完即丟的態度，已經將大自然毒害到讓人認不出它原本面貌的程度。

「無臉男」的安排有著同樣的效果，他來到澡堂是為了狂歡而不是洗澡。無臉男是吉卜力創造的註冊商標之一，他在被千尋偷偷地接待到澡堂後，這個單純的黑色形體吞食了眼前的所有食物。他迅速地膨脹，變成《星際大戰》的外星人賈霸（Jabba the Hutt），以同樣的速度吞下整桌自助餐和經過的工作人員。起初工人們對他實際造成的傷害視而不見，開心地搶奪他灑下的黃金雨。像河神和無臉男這樣的人物，讓澡堂充滿了「過剩」的狂躁——跟著《龍貓》裡令人安心的打掃儀式，清潔澡堂也變成令人心曠神怡的景象。下班後，千尋安靜地享受著她的紅豆餅獎勵。這是幾個令人放鬆的時刻之一，是情緒轉換之間必要的呼吸。之後，穿過鏡像的琥珀海的火車之旅，是一種空靈、沉思的平靜深呼吸。朋友之間分享的飯糰，是與任何療癒品一樣治療靈魂的良藥。

儘管上述的寧靜時刻確實有助於喘息，但《神隱少女》仍然是一部繁忙到令人難以置信的電影。複雜且稍微華而不實的情節、作為典範的角色設計和極富想像力的動畫並存於電影之中。熱水溢出的澡堂、其中的居民、他們的故事和忠誠，都迷失在創造力的盛宴中：當電影試圖在澡堂門外敘述一個鬆散的結局時，這樣的結局只能說差強人意。然而，本片的長處並非故事前後的一致性。它的故事發生在澡堂裡，這部片最佳的體驗方式也是讓它徹底地沖刷你。

上：《神隱少女》的澡堂是吉卜力非常令人難以忘懷的場景之一，圖片中是江戶東京博物館中澡堂的實體模型。

前頁：無臉男——吉卜力眾多著名角色之一——站在橋上。

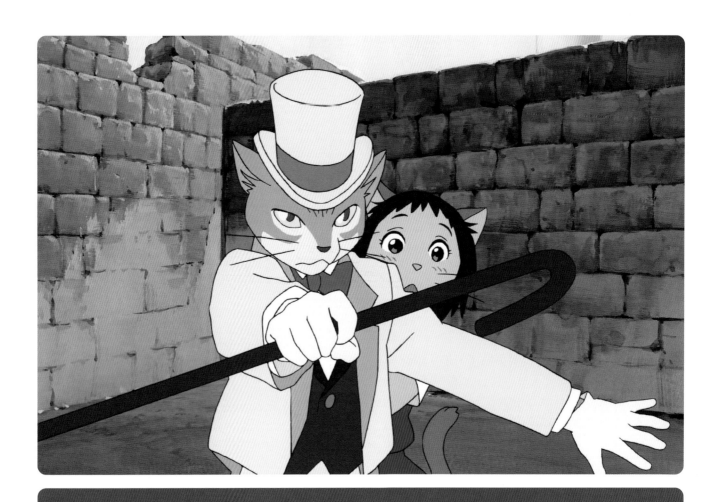

THE CAT RETURNS
(NEKO NO ONGAESHI, 2002)
FELINE FAIRY-TALE FARE

《貓的報恩》（猫の恩返し, 2002）

貓童話般的票價

導演：森田宏幸
劇本：吉田玲子
片長：1 小時 15 分
發行日期：2002 年 7 月 20 日

《貓的報恩》在《神隱少女》上片並打破吉卜力紀錄的隔年發行，它是非常不典型的工作室作品，背後有它自己的故事。

根據消息指出，1999 年某主題遊樂園來找吉卜力，委託他們做一個關於「貓」的 20 分鐘動畫短片。根據宮崎駿的想法，這個「貓計畫」可以是 1995 年《心之谷》的續集，再度運用其中的角色和場景，而主要角色可以是貓男爵。

於是，工作室找來《心之谷》漫畫的原作者柊葵負責發展這個故事。最後創造出來的漫畫並不像《心之谷》的續集，反而比較像《心之谷》中那位過度活潑的女孩月島雯所夢想出來的故事。

主題公園相關商品的提案失敗了，但「貓計畫」仍持續進行並重新設計，成為一個工作室培育後起之秀的平台。由工作室母公司德間書店出版的漫畫，篇幅比預期要長得多，因此這個計畫暫定為直接發行 DVD 版本的 45 分鐘動畫短片。

資深動畫師及長期自由接案者森田宏幸被選為導演。他之前的吉卜力作品包括《魔女宅急便》和《隔壁的山田君》，以及非吉卜力出品的經典作品《阿基拉》和《藍色恐懼》。正是森田詳盡的分鏡劇本和雄心勃勃的計畫，說服製片人鈴木將《貓的報恩》由短片改為劇情長片，並且準備擴大至全國發行。他們相信，最終這部片會是下一部票房冠軍。

鈴木的信心是有根據的。雖然這部電影不可能與創紀錄的《神隱少女》相媲美，但本片在 2002 年的票房達到可觀的 64 億日元，成為當年國內票房表現最好的日本電影。在最後的統計中，擊敗它的只有好萊塢大片，包括《哈利波特：消失的密室》（*Harry Potter and the Chamber of Secrets*）、《蜘蛛人》（*Spider-Man*）和《魔戒二部曲：雙城奇謀》（*The Lord of the Rings: The Two Towers*）。相形之下，吉卜力的 75 分鐘小品——作為一部雙發行作品及介紹工作室日常的漫畫小品，看起來令人耳目一新。

儘管森田宏幸的處女作大獲成功，但他還是回到自由接案者的角色，後來才又回到吉卜力參與高畑勳的《輝耀姬物語》。在撰寫本書時，他還沒有執導另一部電影。然而，得力於工作室在奧斯卡獎上的成功，《貓的報恩》的國際發行被挹注了大量資源。它有一個明星雲集的配音陣容：安·海瑟薇（Anne Hathaway）、提姆·柯瑞（Tim Curry）和凱瑞·艾文斯（飾演貓男爵）。對於許多西方年輕觀眾來說，這是他們接觸的第一部吉卜力電影，而且這部片在許多地方都早於它的「序曲」《心之谷》在 DVD 市場上市。因此有好一陣子它的名聲遠遠大於《心之谷》。

前頁：《貓的報恩》是吉卜力第一部續集電影。

下：在吉卜力作品集中，屢屢出現經典的精緻自助餐吃到飽場面，此處，胖胖正在大快朵頤。

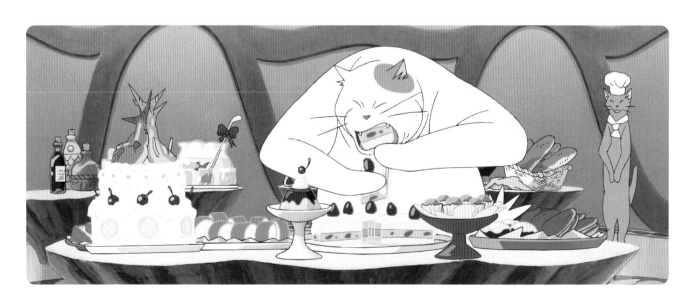

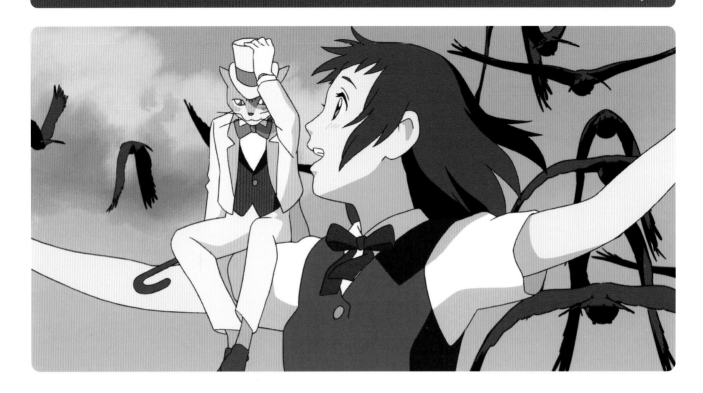

　　理論上，《貓的報恩》應該是一部理想的吉卜力電影，而且它涵括所有應有的吉卜力成分：少女尋找她在世界上的位置、一個超越人世的奇幻領域、豐盛無比的美食自助餐，當然還有很多很多的貓。但也許因為這些正是我們期待的吉卜力養分，而《貓的報恩》並沒有給食譜注入太多的靈光，我們最終得到的，更像是一頓沉悶的吉卜力速食包。吉卜力的「失敗」之作，就像《隔壁的山田君》或《地海戰記》，即使它們跌跌撞撞，但它們的創作野心令人欽佩。不幸的是，《貓的報恩》甚至比吉卜力的「失敗」更為罕見，最終它成為一部缺乏想像力的吉卜力作品。《貓的報恩》的不和諧感一目了然，就像宮崎駿電影照了哈哈鏡，裡面的人顯得扭曲，整體風格也更像卡通，這個故事似乎也很不協調。吉卜力作品如《神隱少女》或《心之谷》，有如《愛麗絲夢遊仙境》那般採用幻想敘事的元素，更將現代社會的敏感和主題放入此框架並完美調和，消除傳統敘事的束縛，轉向未知、雄心勃勃的新領域。

　　《貓的報恩》更為簡單。年輕女孩小春在千鈞一髮之際，成功地從汽車輪下救出貓王子，貓國王為了報答她，強行將王子「許配」給她。她穿越魔法王國、在劍戰中倖存、在皇家宴會上吃晚餐、在籬笆迷宮中漫步、在童話美食中愉快地漫步。但這是一個僵化的故事，其中「耍酷」是角色的一種美德，而「打贏」是

一個解決人生問題的方案。那些我們已經習慣、吉卜力作品中靈活的敘事或複雜的道德探索都缺席了。此外令人失望的是，影片使用了《心之谷》的人物，貓男爵在這裡變成華麗的誇飾人物，而胖胖則是一個笨手笨腳的傢伙。《心之谷》留下的瑰寶沒有被完全摔破，但它確實留下裂痕。

　　然而，這部電影並非毫無可取之處。若你以正確的路徑在城市街道中穿梭，將會到達「貓之國度」，電影將冒險世界擺在垂手可得之處，保持了吉卜力混合魔法和日常生活的特質。在王國內部，凌亂而古怪的貓國王有著迷人的混亂和娛樂眾人的力量，但這並不足以彌補顯得草率的結局。新的角色和背景故事勉強維持情節的張力，直到那可能是最值得稱道的結尾：小春與一群鳥在空中翻騰，然後鳥類架起的螺旋樓梯，讓小春安然返回地面——這影像是在向《魔女宅急便》致敬。雖然這點尚不足以讓觀眾願意再次回到這部電影，但這是本片一個美好而且會被記住的時刻。

上：貓男爵與小春走著「烏鴉階梯」。一部以吉卜力水準來說是「失敗」之作中成功的時刻。

前頁：《貓的報恩》日版電影海報。

猫の国。それは、自分の時間を
生きられないやつの行くところ。
猫になっても、いいんじゃないッ？

猫の恩返し

スタジオジブリ作品
STUDIO GHIBLI

宮崎 駿 企画 ● 森田宏幸 第一回監督作品

池脇千鶴 ● 袴田吉彦 ● 前田亜季／山田孝之／佐藤仁美／岡江久美子 ● 丹波哲郎

原作 柊あおい「バロン 猫の男爵」[徳間書店刊] ● 脚本 吉田玲子 ● 音楽 野見祐二 ● 主題歌「風になる」つじあやの[Lon] ● 作画監督 井上鋭 ● 美術監督 田中直哉 ● 特別協賛 ハウス食品 ● 特別協力 ローソン ● 配給 東宝

製作プロデューサー 鈴木敏夫 ● 制作 スタジオジブリ ● 徳間書店・スタジオジブリ・日本テレビ・ディズニー・博報堂・三菱商事・東宝 提携作品

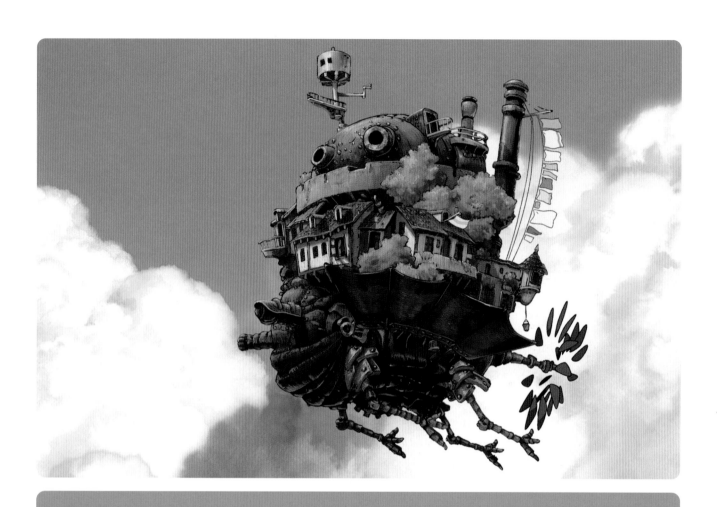

HOWL'S MOVING CASTLE
(HAURU NO UGOKU SHIRO, 2004)
THE ULTIMATE MOBILE HOME

《霍爾的移動城堡》（ハウルの動く城, 2004）

終極的移動之家

導演：宮崎駿
編劇：宮崎駿
片長：1 小時 59 分
發行日期：2004 年 11 月 20 日

2001 年 7 月，宮崎駿在《神隱少女》的發片記者會上宣布，他將從導演的位置退休。事實上，他的確將精力投注在即將開幕的吉卜力美術館，擔任策展人和拍攝僅供館內放映的短片。他說，導演是年輕人的工作，應該交棒給年輕人。

工作室在同年九月宣布下一部動畫長片，將改編英國兒童奇幻故事作家黛安娜・韋恩・瓊斯（Diana Wynne Jones）的作品《魔幻城堡》（*Howl's Moving Castle*）。既然宮崎駿已經退休，那麼導演的工作就落到有前途的年輕人細田守身上。他說，自己深受宮崎駿 1970 年的作品《魯邦三世・卡里奧斯特羅城》的影響，於是決定投身動畫。

事實上，細田守曾經來工作室應徵過，而且還是宮崎駿本人親自拒絕了他。這段經歷激勵了他，讓他在 1990 年代到東映動畫部門磨練，參與《七龍珠 Z》和《美少女戰士》的製作，最後於 2000 年擔任《數碼

前頁：《霍爾的移動城堡》日版電影海報。

上：從巨鳥、年輕女孩到打掃女巫和乾癟管家，霍爾和蘇菲在電影中不斷變化。

寶貝大冒險》的共同導演。他會是下一個宮崎駿嗎？

至少他不會在吉卜力完成事業。2002 年年底細田守離開工作室，而宮崎駿回鍋吉卜力，《霍爾的移動城堡》的製作徹底轉向。在吉卜力出版的《霍爾的移動城堡之藝術》（*The Art of Howl's Moving Castle*）一書中，並未提到在影片製作過程中曾經替換導演。在重新粉刷歷史後，書裡記錄 2002 年 9 月宮崎駿到歐洲研究考

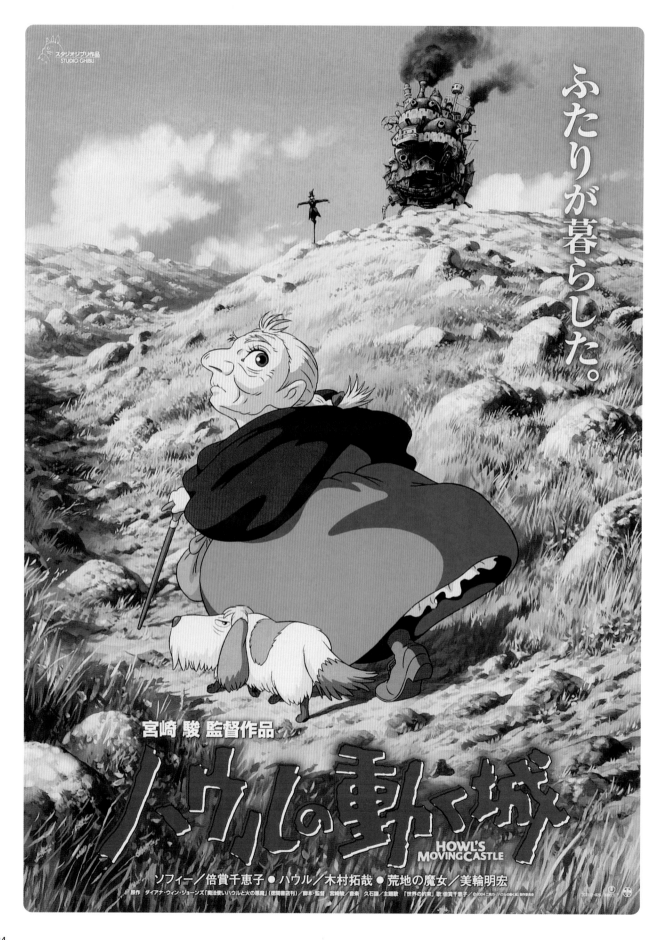

察，緊接著從 11 月開始撰寫劇本、製作分鏡表和概念草圖，2003 年 2 月開始製作。

細田守被踢出《霍爾的移動城堡》的製作，對他來說只是暫時的挫折，他最終成為日本動畫界最成功、廣受尊敬和最具原創性的代表。從 2006 年《穿越時空的少女》到《夏日大作戰》、《狼的孩子雨與雪》和《怪物的孩子》，再到獲得奧斯卡提名的《未來的未來》。回顧過去，細田守將這段經歷看作是成長為電影作者的關鍵部分，並將其描述為「創意人差異」的經典例子：「我被告知要模仿宮崎駿的電影，但我想按照我自己的方式製作電影。我想拍的電影，和公司想要我拍的電影之間有太大的不同，因此最後我不得不退出。」

這不是宮崎駿的第一次或最後一次，被證明他的退休計畫只是短暫的，就像《魔女宅急便》一樣，是以犧牲一個年輕電影人的作品為代價。在《霍爾的移動城堡》於威尼斯電影節的首映記者會上，當宮崎駿被問及他的這種傾向時，他如此解釋：「我承認我內心有個很糟的部分，這個部分迫使我總想做得更多。」

2004 年 11 月《霍爾的移動城堡》上映，它在日本的票房大獲成功。雖然它沒有打破《神隱少女》的紀錄，但在撰寫本文時，它仍然是日本影史上賣座電影之一。而且它是在沒有鈴木敏夫慣常的大手筆宣傳之下做到這一點。據報導，這個做法是為了回應在某次吉卜力的內部會議中，宮崎駿對於「《神隱少女》的成功，（至少部分）來自聰明而成功的行銷手法」這個說法的憤怒。

前頁：《霍爾的移動城堡》日版電影海報。

下：從巨鳥、年輕女孩到打掃女巫和乾癟管家，霍爾和蘇菲在電影中不斷變化。

宮崎駿持續受到國際衝突極大的影響，他顯得心情很嚴肅。他在接受英國《衛報》（*The Guardian*）記者艾克森·布魯克斯（Xan Brooks）的採訪時，以黑暗的語言描述了他的當代世界觀：

「就我個人而言，我對未來非常悲觀。但是，例如，當我的一個員工生了孩子，你不得不祝福他們有一個美好的未來。因為我不能告訴那個孩子：『哦，你根本不應該被生下來。』但我知道，這個世界正在朝著非常糟糕的方向發展。因此，帶著這些相互矛盾的想法，我在想我應該拍什麼樣的電影。」

這種無法解決的衝突充分表現在《霍爾的移動城堡》當中，特別是在作品的改編上，它轉向了比原著更黑暗的方向。但與其他授權吉卜力改編作品的許多作家不同，黛安娜·韋恩·瓊斯對這部電影的看法非常客氣，甚至很有洞察力：

「宮崎駿和我都是二戰時期的孩子，但我們對於戰爭有著截然不同的反應。我傾向於忽略它，而宮崎駿則選擇直面及消化它。於是，他在再現戰爭時，既呈現了戰爭的醜陋面，也呈現了大規模轟炸襲擊時的奇觀效果。」

但下一位被吉卜力改編作品的西方作者就沒有這麼仁慈了。

上：宮崎駿在威尼斯影展領取終生成就獎。

左：為霍爾配音的演員克里斯汀·貝爾（Christian Bale），據說他從《神隱少女》起也變成吉卜力粉絲。

右：霍爾捧著擁有他的心的卡西法，對許多人來說，卡西法也是本片的心。

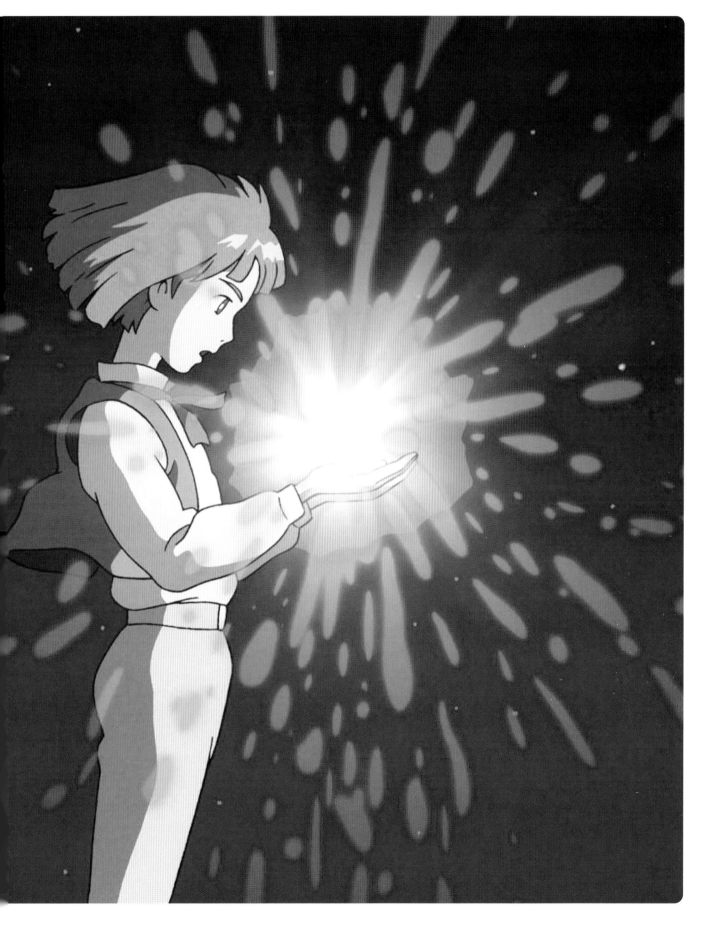

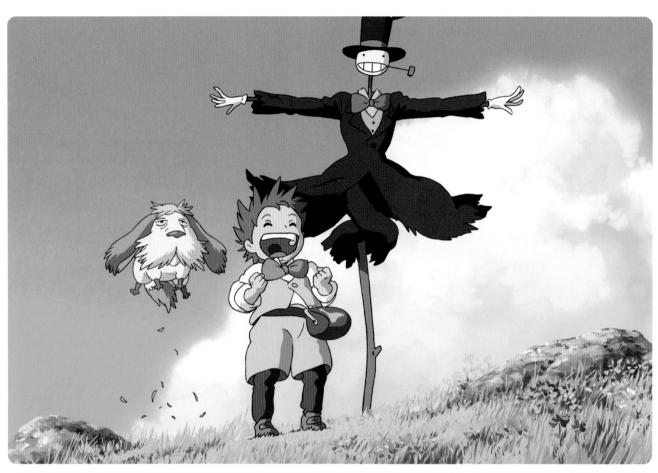

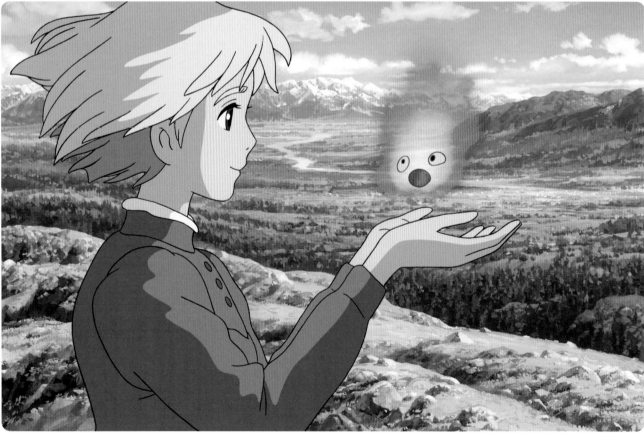

影評：《霍爾的移動城堡》

如何才能成功地跟隨第一部獲得奧斯卡最佳動畫長片的非英語電影呢？答案是，無論如何都跟不上。嗯，至少這次沒有成功。或許這是許多退休人員本身的危機，《霍爾的移動城堡》給人的感覺就像是，宮崎駿回來只是為了重溫他年輕時的輝煌。在評論界和商業上，人們都在期待工作室另一部巨作，但宮崎駿未能擴展吉卜力的視野，只交出了沒有退步的作品。

這是吉卜力的老問題。他們可以很好地訴說這些元素：歐洲舞台的設定、無視重力的飛機和美味的早餐，《霍爾的移動城堡》安全地航行在吉卜力公海上，它是如此容易入口。但誰會滿足於宮崎駿只推出一部安全的電影呢？

影片以戰爭為背景，但戰爭的細節似乎相當模糊，描述戰鬥帶來的破壞超過了對戰爭的說明。這也許是宮崎駿想要的，反映戰爭的破壞（被當時伊拉克的事件所刺激）與人們身處其中的困惑、遺忘和主要角色反覆無常的任性。然而，戰爭變得更像是背景素材，好讓導演將他心愛的飛艇素描畫入戰鬥畫面中。即使這些飛艇對角色來說似乎也無關緊要。

這些飛艇讓人聯想起《天空之城》裡的飛行器，它們的設計在重量和精緻度之間取得平衡，它們的特色是鐵桶箱和金屬蝴蝶翅膀，彷彿其本身就被戰爭的怪誕與自然的美拉扯著。被困在陰影中的是蘇菲，她是一個年輕的帽子工匠。由於荒野女巫的詛咒，她變成了一個老婦人。在一次自我流放的過程中，她躲進一座似乎能夠行走的奇怪建築裡。

這棟建築就是「霍爾的移動城堡」，也是本片片名。它是個了不起的創造物，有巨大的鐵鑲板、石頭塔樓、古色古香的磚砌小屋外牆、巨大的織物翅膀和不可思議、微小的金屬製雞爪腳。除了它的大小之外，這隻巨大的宮殿野獸也可以立即位移和變化，成為城市的店面或通往寧靜草原的門戶。這是宮崎駿對工業的烏托邦願景，一個由魔法建造的棲息之處，將各種異質元素融合在一起，成為有生命之物。

在這裡，蘇菲遇到一個新家庭，成員有：名叫馬魯克的小男孩（宮崎駿選擇改變了他在原著裡的年紀）；名叫卡西法的火焰精靈，他是使城堡移動的動力來源；還有，總是把自己打扮成有如 2000 年代中期「硬蕊搖滾」偶像（emo idol）的固執巫師霍爾。霍爾正在參戰，他使用了一種有毒的詛咒，把自己變成了一隻可以導航飛行器具和炸彈的大鳥。與《魔法公主》中致力於和平的阿席達卡相比，也許參戰的霍爾無意中變成了英雄，但同時也增加了世界的混亂而成為不必要的殉道者。

事實上，電影的光芒閃爍於城堡內的牆壁上，這麼說可不是什麼隱喻。蘇菲把城堡由裡到外、上上下下徹底打掃了一番。她設法馴服火焰精靈，做了一盤熱騰騰、令人胃口大開的培根煎蛋。後來，當荒野女巫成為家庭的一部分，現在她老得不得了，蘇菲成為她的照顧者。這是一種尊重和人性的展現。在她對長者無微不至的照料下，最初女巫對蘇菲的詛咒變得無關緊要。

蘇菲在這些追求中幫助她周圍的人，而非只顧及她自己。蘇菲以這些作為反過來馴服了霍爾燃燒的虛榮心。然而，儘管她有自己的意志，但我們的確是由她對他人的作為來認識她。與之前的小桑、千尋和小魔女的直率冒險相比，儘管霍爾的世界有著巨大的可能性，但蘇菲的世界只是被不平等地限制在家庭中。

不出所料，考慮到宮崎駿此時的人生風景，電影中對長者表現了更多的尊重。蘇菲在被詛咒變成老人後變得更有自信；馬魯克換上老人的偽裝後得到更多尊敬；荒野女巫變老後，從討厭的惡棍變成迷人又情緒化的阿嬤。在《霍爾的移動城堡》中，年長並不意味著你必須成為一個配角，宮崎駿會把這一點放在心上。可能他已經老了，甚至也可能（一次又一次地）退休，但他未來的作品將堅定地重申他的英雄地位。

前頁上：老狗因因、馬魯克和稻草人蕪菁組成快樂的活動三人組。

前頁下：「當蘇菲遇上卡西法」，火焰精靈卡西法的英語配音是比利・克里斯托（Billy Crystal），其成名作之一為《當哈利遇上莎莉》（When Harry Met Sally）。

吉卜力與阿德曼

眾所周知，吉卜力工作室和皮克斯動畫的關係密切，但他們也非常欣賞阿德曼動畫（Aardman Animations）。吉卜力將阿德曼公司的作品引進日本，2006 年在吉卜力美術館策劃了《酷狗寶貝》（Wallace and Gromit）系列展覽。諷刺的是，當年《霍爾的移動城堡》在奧斯卡頒獎典禮上，就是敗給了《酷狗寶貝之魔兔詛咒》（Wallace and Gromit: The Curse of the Were-Rabbit）。

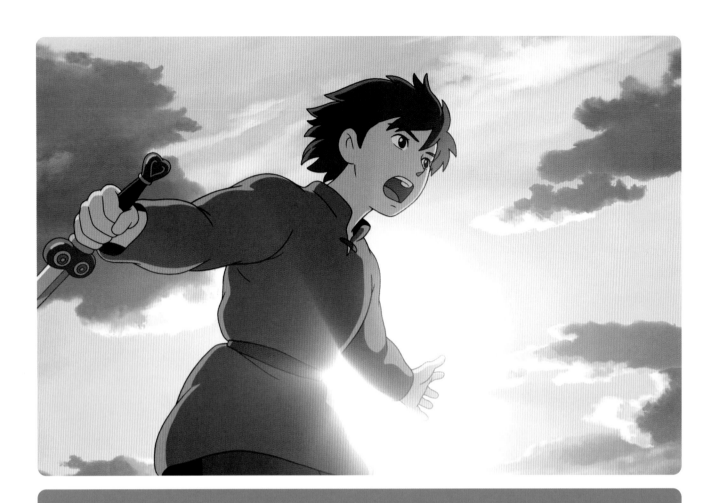

《地海戰記》（ゲド戦記, 2006）

宮崎 VS 宮崎

導演：宮崎吾朗
編劇：宮崎吾朗、丹羽圭子
片長：1 小時 55 分
發行日期：2006 年 7 月 29 日

拍完《霍爾的移動城堡》之後，不出所料，宮崎駿再次宣布退休，至少他確實未參與一部電影。順著吉卜力後期確立的模式，這部「宮崎駿沒有參與的電影」，將改編過去對宮崎駿影響深遠的英語作家的作品。

上：雖然《地海戰記》的畫面非常美麗，但故事相對空洞。

前頁：亞刃王子是偉大領導者的兒子，他獨自撐起了宮崎駿之子宮崎吾朗首部作品的故事。

宮崎駿早在 1980 年代就希望購買娥蘇拉·勒瑰恩（Ursula K. Le Guin）《地海戰記》的動畫改編權，但未成功。他說，長年以來這位作家的幻想作品是他的床頭書，從《風之谷》已降影響著他的創作。

直到《龍貓》和《神隱少女》為工作室帶來國際名聲之後，勒瑰恩開始考慮接受讓宮崎駿改編《地海戰記》。2005 年 8 月，宮崎駿和鈴木敏夫連袂拜訪作者，終於得到她的授權。世事難料，這個聽起來完美得不真實的合作案只有一個小風波。那就是，本片導演不是宮崎駿，而是他的兒子宮崎吾朗。

誰是宮崎吾朗？此時他是個 30 歲出頭的小夥子，還沒有任何動畫經驗。事實上，這部片是他的第一次製作動畫，句點。從任何方面來看，他的動畫經驗就只是當過幾天學徒和隨手畫畫。他的本業是地景設計師，擔任公園和花園建造的顧問。他和吉卜力的關係開始 2001 到 2005 年間擔任吉卜力美術館的專案經理與園區創始設計人。

老宮崎認為，他在上一部作品中已經用光所有可改編《地海戰記》的點子。因此，現在換個新人來做也不錯。然而，如果這個說法聽起來有點「肥水不落外人田」的味道，其他同事則明確表示，當時宮崎駿強烈反對由宮崎吾朗擔任導演。其實，堅定地支持吾朗出任導演的人是鈴木敏夫，他用「靈感比經驗重要」的說法來說服工作室的其他同仁。他在回憶錄中寫道：「我也知道這個決定很冒險，但是吾朗在沒有經驗的情況下將美術館做得有聲有色，因此我相信，即使他沒有經驗也能拍出很不錯的電影。」

宮崎吾朗在製作期間經營了一個部落格，裡面內

容都是關於他和父親的關係。他說，「宮崎駿」這個招牌對他來說是「零分的父親，滿分的電影導演」，一語道出了一幅蒼白的家庭圖案：「我的父親幾乎不在家，他百分之百投入工作，這也是為什麼自我有記憶以來到現在，幾乎沒有機會與他交談。」

吾朗說，父親完全沒有給他任何建議，甚至他們在整個拍攝期間也盡量避開彼此。在影片完成後的內部放映，宮崎駿尚未看完就跑出去抽菸。儘管後來他還是回去看完電影，有人爆料聽到他說：「我看到自己的小孩，他還不能算是個大人，僅此而已。他有幸拍了一部電影，但他應該就此收手，別再繼續。」宮崎吾朗在放映結束後三天裡，都沒有聽到半句來自父親的評語。直到最後，宮崎駿透過一名員工交給兒子一張紙條，上面寫著：「這是一部誠實的電影，拍得不錯。」

關於宮崎父子之間衝突的傳言甚囂塵上。《宮崎駿：日本動畫電影大師》（*Hayao Miyazaki: Master of Japanese Animation*）的作者海倫·麥卡錫曾經指出，這些傳言都只是鈴木敏夫為了宣傳電影所操弄的一場秀；讓宮崎吾朗直接「上位」，也是根據民調，「宮崎」是在日本極有利於銷售的品牌之一。無論我們相不相信這些說法，在最近，鈴木敏夫才在剛剛財務獨立後不久的吉卜力出任總監一職（雖然不是出於自願），但他對於工作室未來的規畫，已經有很明確的想法。

吉卜力為這樣的豪賭付出了一些代價，但原則上還是贏了。《地海戰記》在 2006 年 7 月發行，如願成為日本國內年度票房冠軍；與此同時，還獲得了日本「金酸莓獎」頒發的「最爛電影」和「最爛導演」的獎項。在當年日本金像獎最佳動畫電影獎項上，本片敗給了《跳躍吧！時空少女》，導演正是當年被宮崎駿從《霍爾的移動城堡》解雇的細田守。

現在，《地海戰記》普遍被認為是吉卜力作品中一部差勁的電影。在眾多負面評價中，恐怕最尖銳的是來自本書作者勒瑰恩：

「這部片沒有《龍貓》的細膩精準，也沒有《神隱少女》的力量與豐富的細節，影片中絕大部分都顯得凌亂。吉卜力將我的名字和原著中幾個概念拿過去，缺乏尊重地將原來的架構東拼西湊一番，換上不相干的情節，完全缺乏一致性。真的沒想到，他們可以對原書和讀者如此不尊重。」

下頁：《地海戰記》日版電影海報。

下：從建造動畫樂園的地景設計師到動畫導演，宮崎吾朗跟隨父親的腳步進入家族事業。

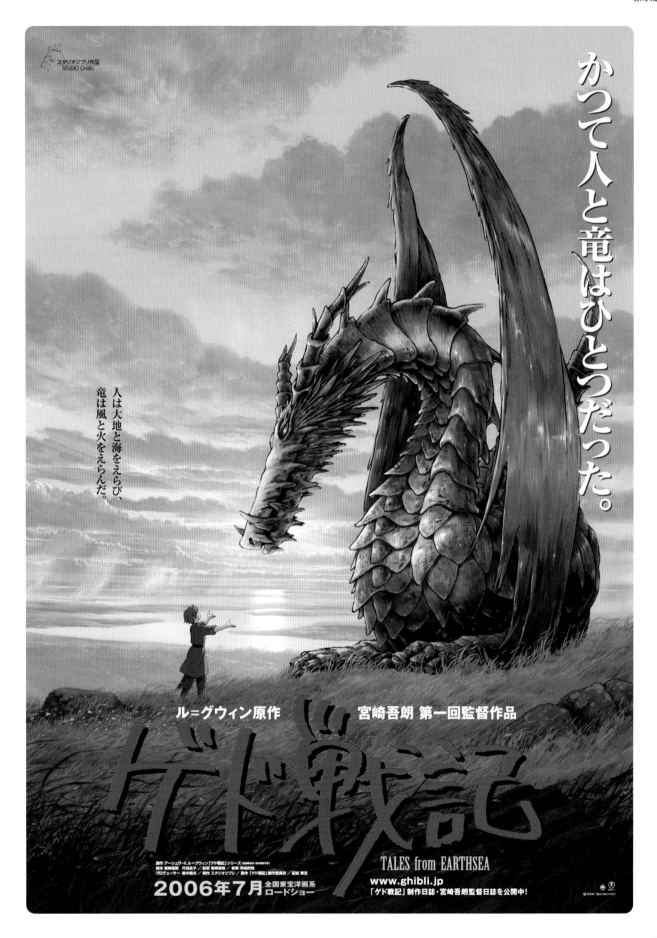

影評：《地海戰記》

宮崎吾朗說，他的老爸是第一流導演，但他自己卻還未到達這樣的境界。雖然所有的人都批評他的第一部電影，但起碼這部片為他贏得一張入場券。當然這部片有明顯的缺點，而宮崎吾朗在勒瑰恩的原著和宮崎老爸的名聲之間掙扎，但它並非一無是處，也不完全符合「吉卜力最糟作品」的名聲。你必須佩服宮崎吾朗挺身而出的勇氣，特別是考慮到影片裡有一場「弒父」情節的戲。

開場的第一個畫面是一句關於「地海世界」的哲學格言，它陳述了「光」的巨大價值。這部電影以光為基礎，並將其注入天空、海浪和街道。波浪、光束和光點，以巧妙和救贖的方式貫穿整部電影。如果它是一部默片，可能會被認為非常忠於勒瑰恩的文本。地海在我們眼前以神奇的方式展開。一個古老的沿海城鎮，散落著舊錫礦翻滾的陰影，感覺就像來自康瓦爾郡（Cornwall，位於英國西南角的美麗半島，自古出產錫礦）的明信片。金色、巨大的沙丘點綴著已被遺忘、木製的海軍艦隊殘骸。霍特鎮的城市中心就像是伊斯坦堡、威尼斯和巴比倫花園的混合體，布滿重疊的磚塊與鬱鬱蔥蔥的綠色花朵。這裡的環境並非光彩奪目，它們的優雅隨著時間逐漸退化，以致每個新的場景都散發著歷史感。

瑰麗的景色一幅接著一幅出現，讓地海世界顯得龐大無比，但這一切卻在故事開展之後面臨崩解。廣袤無垠的地海世界裡的角色似乎只有小貓兩、三隻，而且他們好像都是鄰居。如果《魔戒》中夏爾（Shire）和魔多（Mordor）這兩個地方就在隔壁的話，佛羅多（Frodo）的旅程還有什麼可觀之處？

片中的主要衝突發生在年輕王子、年輕女孩、一位老巫師和另一位老巫師之間。但不管他們如何用台詞討論他們之間的衝突，觀眾並不完全清楚衝突的來龍去脈。劇本中經常有角色試圖解釋這一切，但令人沮喪的是，他們講了一遍對白，而更強大的視覺元素又將對白「講」了一遍。著名的說故事的原則是「呈現而非訴說」（show not tell），但《地海戰記》卻決定兩者都做。阻塞的情節干擾了觀賞動畫的快感，以致觀影時令人沮喪。

如果不談故事的話，電影中還是有很多值得欣賞的地方，而且有很多吉卜力的元素。在辛勤農作之後享用一頓大餐，讓人回憶起《龍貓》和《神隱少女》中努力工作和獲得獎勵的倫理問題。令人難以忘懷的無伴奏合唱歌曲，與《天空之城》中的小號獨奏類似，以及影片最後的建築——一個狹長的哥特式城堡——如同宮崎駿在前吉卜力時代的電影《魯邦三世‧卡里奧斯特羅城》。即使《地海戰記》的故事從弒父行動開始，實際上，宮崎吾朗讓他的父親活得好好的。

前頁：和解。雖然宮崎吾朗和父親在製作第一部片時看似不合，但在吾朗後來的工作室作品中，兩人開始合作。

下：影片終了，瑟魯揭示她自己原來是龍。

PONYO
(GAKE NO UE NO PONYO, 2008)
MIYAZAKI ON SEA

《崖上的波妞》（崖の上のポニョ, 2008）

海上的宮崎駿

導演：宮崎駿
劇本：宮崎駿
片長：1 小時 41 分
發行日期：2008 年 7 月 19 日

《霍爾的移動城堡》保持了宮崎駿作品票房大賣的地位，而他的下一部作品證明了將會是一部有野心的轉向之作。鈴木敏夫記得，當時他提議宮崎駿以一部充滿童心的作品來接續《霍爾的移動城堡》中的黑暗與衝突。在過去，宮崎駿只需要幾個月的時間就能完成影片的前製作業，而這次卻幾乎花上兩年！宮崎駿正在尋找靈感並與創作者的阻礙奮戰。

根據鈴木的說法，這是因為此計畫與他在 1988 年的劃時代作品《龍貓》有著相同的背景：

「《龍貓》變成宮崎駿的敵人，成為他跨不過的障礙，這個念頭在他腦中揮之不去，因此創作《崖上的波妞》才變成如此困難。」

「波妞」是宮崎駿獨創的狀聲字，意思是「一種如稀泥般柔軟的觸感」，這只是在影片的兩年孕育期中，慢慢拼湊起來的智力遊戲中的一部分。宮崎駿的靈感來自安徒生（Hans Christian Andersen）的經典童話故事《小美人魚》（The Little Mermaid），以及日本南部的瀨戶內海地區景觀，特別是港口小鎮鞆之浦，導演曾多次到那裡進行研究。

宮崎駿在一次英國之行中，特別是當他造訪位於倫敦的泰特不列顛美術館（Tate Britain）時，他突然轉變了這種作畫的方向。他看到前拉斐爾派的作品，如

約翰・艾佛雷特・米萊（John Everett Millais）的畫作《奧菲利亞》（Ophelia），被畫家對細節的關注和對光線的使用所震撼。「就在那個時刻，我明白了。」宮崎駿在紀錄片《宮崎駿：十載同行》（10 Years with Hayao Miyazaki）中說道：「我們到了要改變動畫風格的時候。」

宮崎駿在作品草圖中使用了柔和的鉛筆和蠟筆，讓線條變得乾淨，而不像過去那樣偏好複雜的細節。吉卜力被世界各地譽為製作 2D 動畫的堡壘，當工作室面對迪士尼和皮克斯的 3D 創新技術時，電腦繪圖（CG）

前頁：男孩遇見魚女孩，波妞與宗介的友誼是最純粹的吉卜力式歡樂。

下：「是火火火火……腿」，片中速食拉麵變成富有營養的吉卜力美食。

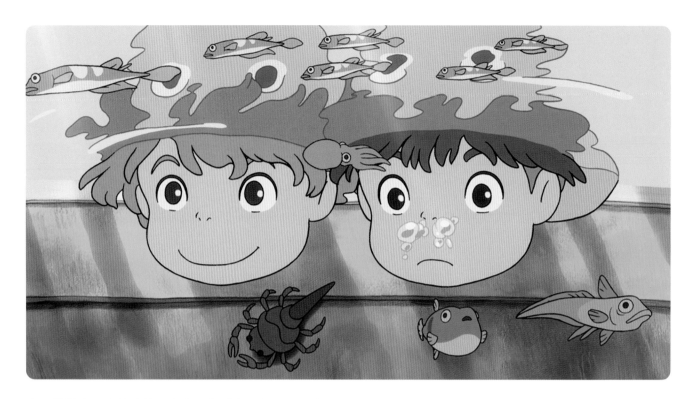

也已悄悄進入宮崎駿的電影中。從《魔法公主》、《神隱少女》到《霍爾的移動城堡》，都可以看到電腦繪圖的痕跡。相形之下，《崖上的波妞》完全是手繪的。「沒有夢想的現實主義者到處都是，」宮崎駿說：「但我們必須是懷抱理想的現實主義者。」

宮崎駿顯然滿懷著興奮的心情，他在 2006 年 6 月的導演聲明中談到，希望為 2D 動畫帶來革命性的「隱藏意圖」，提出實驗和革新吉卜力風格的想法：減少角色設計的細節，但增加運動性的繪畫數量；不使用乾淨的線條，而使用「微微彎曲的線條，以增加魔法存在的可能性」；使用簡單的圖畫，使觀眾「感到溫暖，獲得解放」。

不出所料，這部影片又是一場密集與激烈的製作過程。最後，電影由 17 萬張手繪圖組成，這是宮崎駿電影的新紀錄。其中絕大部分出自由導演之手，特別是涉及海洋的，又或者那些宮崎駿期待可以轉化成角色的海浪。

《崖上的波妞》無疑是一場視覺饗宴，也是吉卜力工作室另一部賣座影片。雖然這部電影的票房比不上宮崎駿之前的三部電影，但它依然是 2008 年日本年度票房冠軍，票房比第二名（改編自真人愛情漫畫的《花樣男子 F》）足足多了一倍，同時是最接近的好萊塢競爭對手《印第安納・瓊斯：水晶骷髏王國》（*Indiana Jones and the Kingdom of the Crystal Skull*）的三倍票房。

《崖上的波妞》比《印第安納・瓊斯：水晶骷髏王國》多了三倍的票房，對吉卜力而言是關鍵的聯繫。因為《崖上的波妞》在美國的發行，正是由迪士尼公司的凱薩琳・甘迺迪（Kathleen Kennedy）和法蘭克・馬歇爾（Frank Marshall）負責，他們同時也是《印第安納・瓊斯》的製片人。這兩位對吉卜力一點也不陌生。筆者曾經在 2012 年採訪甘迺迪，她回憶有一次放宮崎駿的電影給她的孩子看，並說他是「世界上最了不起的動畫人才」。這為吉卜力的「日本迪士尼」綽號增添了獨特的風味，稱宮崎駿為「動畫界的史蒂芬・史匹柏」。

鈴木敏夫說，他與甘迺迪相識多年，之所以找她合作是想讓吉卜力作品在美國市場開創佳績。從 1990 年代迪士尼與吉卜力簽約以來，工作室的作品在美國市場上還未嶄露頭角。甘迺迪和馬歇爾請《E. T. 外星人》

的編劇瑪莉莎・麥瑟森（Melisa Mathison）負責英文劇本，並與約翰・拉薩特與皮克斯團隊組成星光熠熠的英文配音團隊，包括：蒂娜・費（Tina Fey）、連恩・尼遜（Liam Neeson）、莉莉・湯琳（Lily Tomlin）、麥特・戴蒙（Matt Damon）和凱特・布蘭琪（Cate Blanchett），以及兩個童星法蘭基・約拿斯（Frankie Jonas）和諾亞・希拉（Noah Cyrus），分別負責為宗介和波妞配音。

　　2009 年，《崖上的波妞》在美國各地的 927 家影院上映，獲得了 15,000,000 美元的可觀票房。毫無疑問，這是至今在美國票房表現最好的吉卜力電影，但鈴木的「美國版宮崎駿狂熱」夢想還未成真。在日本和幾個主要的亞洲市場之外，工作室的電影仍然只是少數狂熱粉絲的最愛。雖然有著粉絲全部的愛，但吉卜力作品還未能如《哈利波特》系列或皮克斯的《天外奇蹟》（Up）那樣征服全球票房。隔年，《天外奇蹟》將奧斯卡獎最佳動畫獎項帶回家，而《崖上的波妞》甚至未能入圍。

第 139 頁：《崖上的波妞》中奢侈、線條清晰的手繪彩圖，是吉卜力藝術家功力的見證。例如工作室的男鹿和雄長期負責背景美術製作。

上：宮崎駿在短暫嘗試電腦繪圖後，再次回到手繪的世界。

前頁：宗介伴隨離開水世界的波妞，探頭一瞥那個波妞逃離的水底世界。

右：一般船航行在瀬戶內海，波妞故事背景的參考地點。

《崖上的波妞》不僅用海浪沖刷你，還會讓你在裡面游泳。這是由吉卜力人創造的一股浪潮。一開始它看起來像是幼兒故事，但吉卜力動畫師的奉獻、故事所擁有的視野和對聲音的想像，讓本片故事不再只像是一條蹦出水面的魚（fish-out-of-water，雙關語，意思是「格格不入」）。它還為生活帶來歡樂。

雖然手繪工作永無止盡，但其結果使《崖上的波妞》名列吉卜力藝術成就的前茅。開場戲全無對白，波妞試圖逃離巫師父親的海底王國，是一場活力十足的動作饗宴，讓人想起《幻想曲》（Fantasia）的色彩表現。從形狀、表面和顏色的實驗來看，吉卜力的風格被推向了創造性的新領域。較無景深的場景設計與更厚的輪廓和色塊，使得角色和動作在背景中表現得更為突出。背景中的群山和城鎮被用蠟筆輕輕地描繪出來，彷彿邀請著年輕觀眾們進入他們自己的世界。

波妞被一艘垃圾拖網漁船帶向人類的世界，提醒著我們，人類已對她的水下家園造成了什麼傷害。她遇到小男孩宗介，不小心舔了他手指上的血，於是開始變成人類。不幸的是，這過程嚴重破壞了自然的平衡，造成了巨大的潮汐災難，只有當波妞再次成為一個新物種時才能停止。（帶著貶意的）故事情節看起來是標準的童話故事，但它絕對不是。事實上，典型的童話是，主角來到一個魔法世界、一個秘密地點或一個兔子洞，在這部片中卻正好相反：日常世界才是魔法世界。透過波妞好奇的雙眼，宗介的海港小鎮生活看起來竟如此新鮮。唯一能讓這新鮮事物變得更新鮮的……竟然是火腿！

波妞熱愛火腿。這一定也算得上是經典吉卜力食物的時刻之一。波妞、宗介與母親麗莎在經歷風雨後又濕又冷，麗莎給兒子和他的新人魚朋友煮了泡麵。她把沸水倒進碗裡再把它蓋上，像魔術師隱藏把戲的秘密那般……嘰哩咕嚕嘎嘎嗚拉拉。揭開碗蓋，賓果！麵碗閃耀著油脂，點綴著蔬菜、雞蛋和火腿，溫暖、舒適、最令人滿意的泡麵。對於尖叫的波妞來說，這再平常不過的泡麵是真正的魔術；對大多數的電影觀眾也是如此。

在另一場歡樂場景裡，波妞跑在海浪上追著宗介和麗莎的車。海浪在她腳下神奇地變成了鯨魚。她對生命的熱情如此強大，表現在她踏出的每一步。久石讓的音樂伴隨著她在波浪之間跳躍（此處已經足以與《龍貓》主題音樂的奔放媲美），樂曲交織出《女武神的飛行》〔Ride of the Valkyries，華格納（Richard Wagner）創作的作品〕般的韻味。當波妞閃耀的幸福與洶湧的波濤交融，對比著奔放的管弦樂時，我們可以說它掠奪了《女武神的飛行》在《現代啟示錄》（Apocalypse Now）裡的光彩，為本片在電影史中寫下一筆。

半人魚狀態的波妞待在陸地的時間越長，越加劇自然的不平衡。可與葛飾北齋作品相媲美的巨浪覆蓋了小鎮；奇怪的是，它將優雅、巨大、古老的魚種帶到小鎮的波濤中。宗介的母親麗莎陷入了混亂，也許她是有史以來最滑稽、魯莽的司機。麗莎在一家養老院工作，裡面充滿了有個性、活潑的年長女性，她們也以令人驚訝的冷靜面對海嘯。麗莎充滿激情、愛心並富有同情心（如果在她的家譜中發現小魔女或者《紅豬》中的吉娜，這並不奇怪），而且不像許多兒童電影中令人掃興的成年人那樣；她很信任孩子。這是片中大多數成年人共有的特徵，於是，當波妞和宗介乘船穿越被洪水淹沒的小鎮去尋找麗莎時，他們在旅途中得到路人衷心的祝福和支持。宮崎駿的電影經常激發年輕人出發冒險的念頭，在這裡，他巧妙地提醒著年長的觀眾去幫助並引導這種精神。

隨著賭注和水位上升，任何對啟示錄的憂心也會被不幸地淡忘；但只因為波妞和宗介的故事具有如此強大的感染力——即使是世界末日，這與他們的關係相比也相形見絀。謝天謝地，大自然的平衡恢復了，潮水退了，在一個快樂的吻結束後開始出現片尾字幕，讓每個觀眾都像拿著火腿的波妞一樣快樂。現在，最近的拉麵店在哪裡？

極具華麗蠟筆風格的日本版電影海報，在美國上片時，被替換成類似迪士尼風格的《海底總動員》（Finding Nemo）一般的海報（就是前頁宮崎駿身後的那張）。

下頁：《崖上的波妞》日版電影海報。

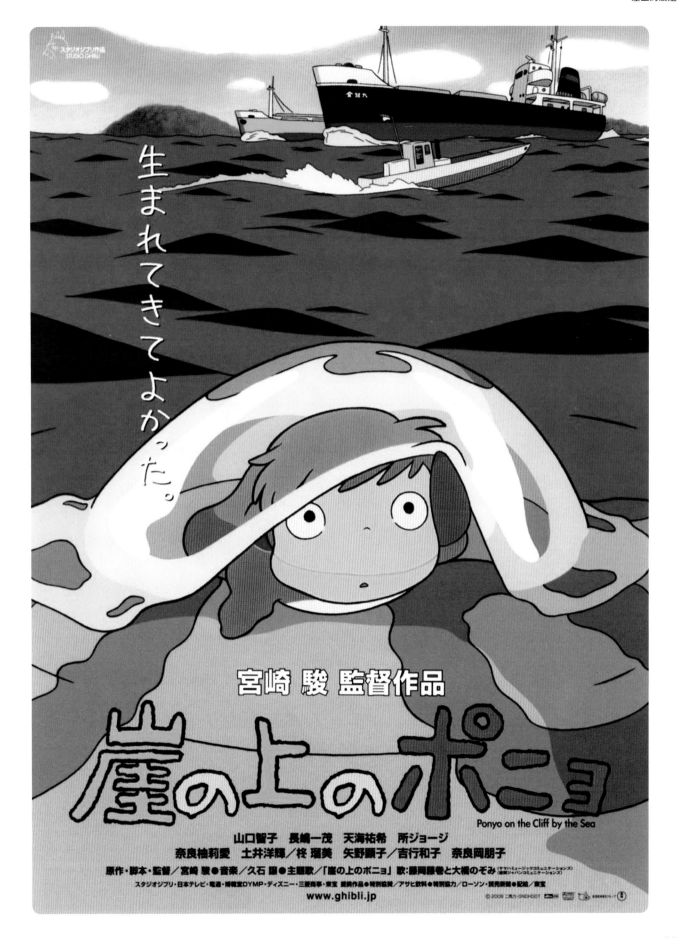

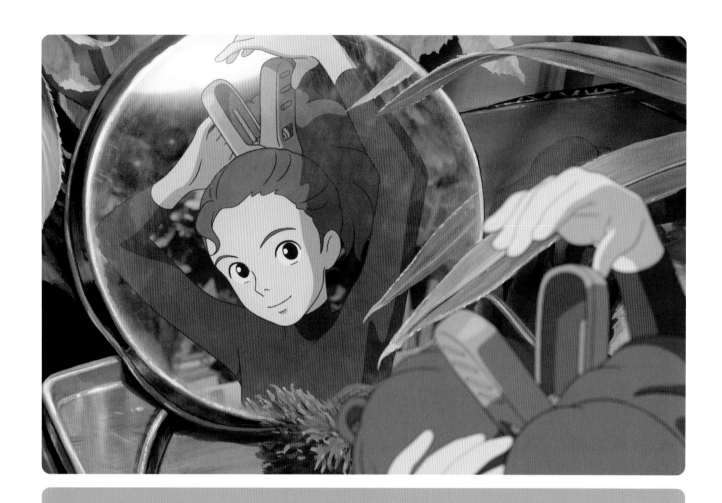

ARRIETTY
(KARI-GURASHI NO ARIETTI, 2010)
THE SECRET WORLD OF HIROMASA YONEBAYASHI

《借物少女艾莉緹》
(借りぐらしのアリエッティ, 2010)

米林宏昌的秘密世界

導演：米林宏昌
編劇：米林宏昌、丹羽圭子
片長：1 小時 34 分
發行日期：2010 年 7 月 17 日

《崖上的波妞》取得票房成功後，宮崎駿向鈴木敏夫提出一個五年計畫。宮崎駿將從導演的實際工作中退下來，轉任「策劃製片人」（Planning-Producer）的角色，允許年輕導演各自負責一個計畫。這想法發展成兩個計畫，一個是宮崎駿編劇、宮崎吾朗導演的《來自紅花坂》；另一個是改編自瑪麗·諾頓（Mary Norton）作品《地板下的小矮人》（The Borrowers）的《借物少女艾莉緹》。

據說，多年來宮崎駿和高畑勳一直想要改編這本書，但這回的導演工作，將落在吉卜力「老手」、36歲的米林宏昌身上。他是吉卜力團隊中很受歡迎的成員，外號「麻呂」（まろ）。從《神隱少女》開始，他為宮崎駿的幾部短片和長片擔任主要動畫師。他回憶道，他為《神隱少女》畫的第一個畫面，是千尋的爸爸狼吞虎嚥地吃春捲的場面。

然而，推薦他從動畫師晉升為導演的人，並不是他的導師宮崎駿，而是鈴木敏夫。鈴木敏夫看到了這位年輕員工的潛力，並稱他為「吉卜力最好的動畫師」，但他也是一位不太情願上任的導演。當宮崎駿和鈴木告知他這個決定時，他表示「感覺有點頭重腳輕……這輩子裡可能從來沒有想過當導演。」

事實證明，他更像是一個沒有自我的「舞台監督」，而不是像宮崎駿那樣獨特、富有寓意的導演，他非常適合像《借物少女艾莉緹》這樣的計畫。這個計畫由宮崎駿與丹羽圭子（在《海潮之聲》的15年後重回吉卜力）合作編劇。然而當影片進入分鏡劇本階段時，這位年輕導演獲得了一定程度的自主權；甚至鈴木認為應該為他設立一個專屬的辦公室，以遠離宮崎駿的「關懷」。

前頁：新世代的面孔。《借物少女艾莉緹》是米林宏昌的導演處女作。

下：不管艾莉緹的尺寸有多小，《借物少女艾莉緹》絕不是一部小成本電影。

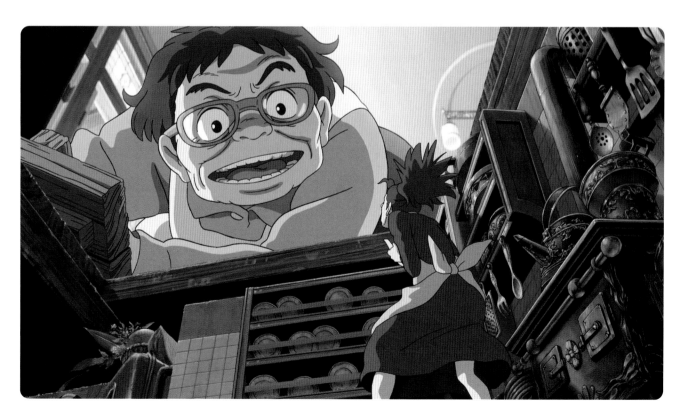

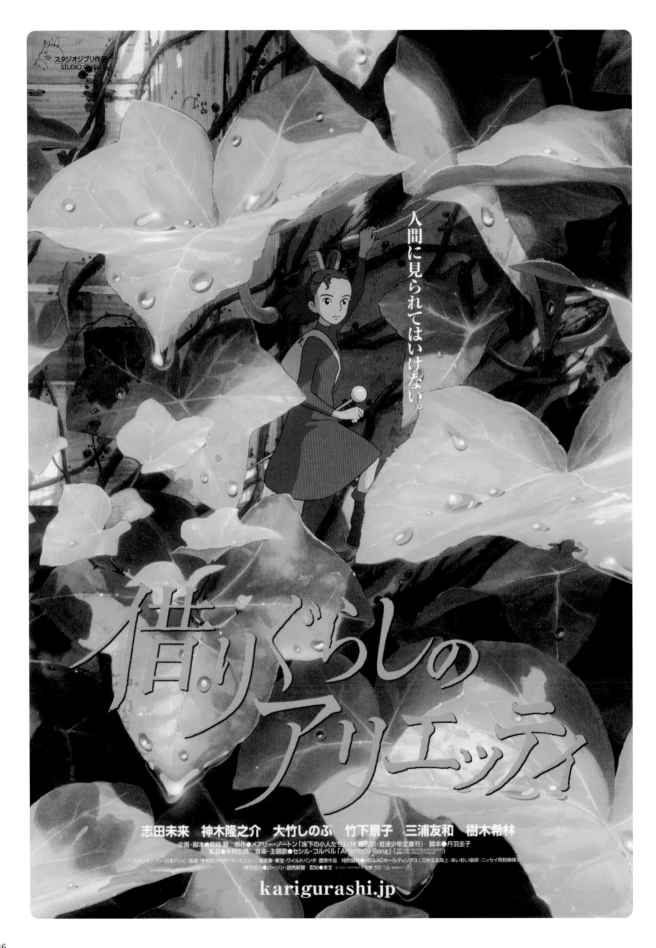

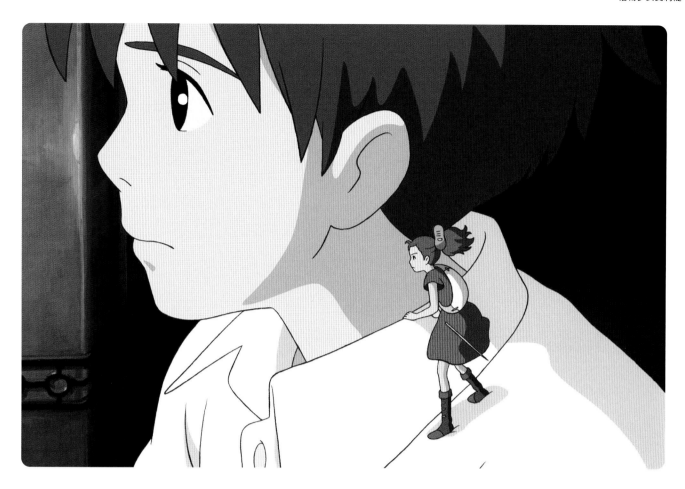

　　由宮崎駿本人提議交棒，當然是明智又健康的決定。但我們的後見之明是，權力的傳承在實作上永遠不會一帆風順。收錄在《借物少女艾莉緹》DVD 和藍光版本的宣傳花絮中，我們看到宮崎駿竟明顯地在鏡頭前面露不悅，利用弟子處女作發布的場合來表達不滿：「我以為我們已經培養了很多新人才。」宮崎駿手裡拿著香菸說：「他們雄心勃勃，有數不盡的想法，但完全不是那麼一回事。因此我們把任務交給麻呂，而他只是茫然地站在那裡。」宮崎駿露出一絲詭異的笑容，眼神狡猾地看著坐在鏡頭外的鈴木：「我是不是太誠實了？他是個好人，但僅憑這一點並不能拍出一部好電影。說他好話沒有用處。如你所見，他不擅長曝光。我們寧願將他藏起來，不讓他到處閒逛。」

　　或許競爭能讓年輕人更想超越自我，鈴木也不介意為了刺激票房而故意挑起一些隔世代的緊張關係。但如果我們聽聽米林宏昌的說法，就會發現他的傷口真的很深。導演記得在他剛開始在吉卜力工作時，是如此臣服於宮崎駿的絕世才華；這份崇拜至少延續到日後當宮崎駿直接將他叫來，說出讓他心碎的話時。他說，「他的話能刺穿你的心臟。」

　　不知道這齣宣傳默劇是否有效，但本片在 2010 年的票房表現的確不錯，雖然它還不能與宮崎駿自己票房高掛的電影相比。它在同年年底成為日本第三名賣座的電影，僅次於提姆‧波頓（Tim Burton）的《魔鏡夢遊》（Alice in Wonderland）和皮克斯的《玩具總動員 3》（特別的是，片中有一個來自《龍貓》的客串角色）。如果米林宏昌的首部電影在全世界有哪個地方的票房成績超過他的導師，那就是美國。本片的英文片名是《艾莉緹的秘密世界》（The Secret World of Arrietty），它的發行規模是史無前例的 1,500 廳，票房總收入接近 2,000 萬美元。也許這個數字對迪士尼和皮克斯這樣的公司來說是小菜一碟，但對吉卜力來說，直至 2021 年它仍然是在美國最賣座的電影。除了《風起》之外，所有的吉卜力電影都由主力發行動畫的中型片商 GKIDS 負責發行。該公司主要的聲望來自發行優質動畫、世界電影和藝術電影，而創造票房吸金器並非他們的強項。

上：艾莉緹站在巨人的肩膀上，她（如同導演）必須在大人主導的世界裡殺出一條生路。

前頁：《借物少女艾莉緹》日版電影海報。

對《借物少女艾莉緹》的評價，取決於你如何看待它。它可以被視為偉大吉卜力作品庫裡的一件小品；但它也是工作室在國際上最成功的作品，這並不是一件容易的事。它可以被視為一部太過依賴觀眾對吉卜力的熟悉度之作；但它也可以被視為推動工作室技術革新的前鋒作品。就像微小借物族艾莉緹一樣，導演是一個被扔到龐大新世界的年輕人。不管這是比喻或事實，他們都被迫以一個全新的視角來面對世界。

本片的開場就是那熟悉的吉卜力世界：明亮的藍天和綠葉植物。如同在《龍貓》、《兒時的點點滴滴》和米林宏昌的下一部片《回憶中的瑪妮》一樣，影片帶入一位來到鄉村治療靜養的角色。當然不可少的是一隻帶有冒險感的貓。只看開場就知道這是吉卜力作品，但細看也會發現有很多不同之處。

米林宏昌帶來一種接近真人電影的質感，也許是因為這靈感來自高畑勳作品中像紀錄片凝視般的處理手法，包括傳統上以相機捕捉現實的視覺技術，而不是只使用動畫的方式。畫面有著淺淺的景深，在角色行動的平面之間拉動著焦點，突出了艾莉緹和她周圍物體之間的對比，並加劇了她的微型世界和新到來的人類男孩之間的大小差距。在影片的後面甚至有一段使用了「滑動變焦」（dolly zoom）技巧，這是一種在恐怖片中有效使用的技術，最著名的例子是《大白鯊》（Jaws）。圖像的前景和背景相互扭曲和折疊。電影也透過安排聲音效果來突顯事物大小比例差異的誇張感。在這個世界中，空氣通過插座時會變成呼嘯的風聲；而時鐘的滴答聲迴響著穿過廚房，聽起來就像山神的怒吼。

本片運用顏色和光線的方式，也和吉卜力之前的作品不同，預示了導演之後作品的新面向。柔和的光線彷彿使用了濾鏡，背景是更柔和、斑駁的水彩感。這種低調、更模糊的外觀，在米林宏昌的下一部電影《回憶中的瑪妮》中顯得更加美麗。另一個有創造力的先驅角色是勇敢的借物少年斯皮勒，他與米林宏昌後來在 Studio Ponoc 推出的短篇動畫《卡尼尼與卡尼諾》（三段式電影《小小英雄》中其中一段）裡面的角色，分享著共同的 DNA。

儘管故事缺乏明顯起伏，但也許「小」變成了這部電影最大的特色，影片最精彩之處也在於，艾莉緹與人類世界的大道具之間簡單的互動。女管家阿春被看作為故事增添戲劇性的反派角色，她不惜一切代價也要揭露借物族的秘密存在。但這個人物的性格缺乏一致性，行為動機也不清楚。與吉卜力更常見的無反派故事相比，令人懷疑的是為什麼本片需要這個角色，最終結果令人失望。儘管有這些缺陷，艾莉緹的微型冒險仍然是吉卜力作品中重要的部分，她也延續了工作室「在日常中尋找魔法」的精神——這一切只取決於你看世界的位置。

下頁：翔，秘密守護者。一段友情建立在人類與借物族之間。

左：在吉卜力的「貓之萬神殿」中，《借物少女艾莉緹》裡少見地出現了一隻凶猛的反派貓角色。

「製作本片時我將自己投射在『借物族』裡……」，第一次執導筒的米林宏昌這麼說：「因為我和他們一樣，得從『大人』那裡借點東西。」

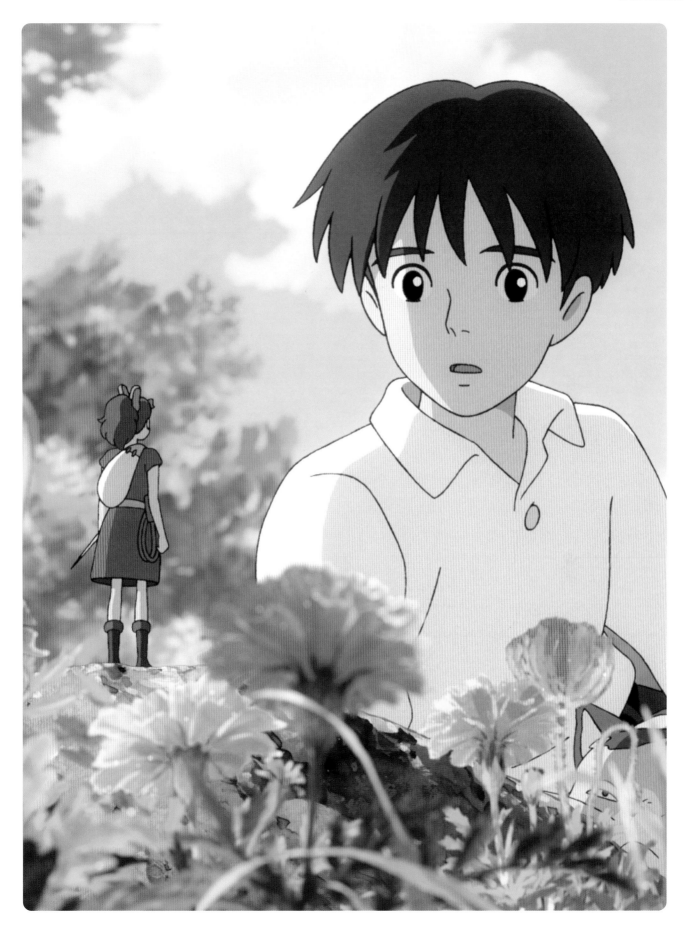

FROM UP ON POPPY HILL
(KOKURIKO-ZAKA KARA, 2011)
MIYAZAKI AND SON

《來自紅花坂》（コクリコ坂から, 2011）

宮崎駿與他的兒子

導演：宮崎吾朗
劇本：宮崎駿、丹羽圭子
片長：1 小時 31 分
發行日期：2011 年 7 月 16 日

宮崎駿五年計畫的第二彈是《來自紅花坂》，迥異於《借物少女艾莉緹》，後者是熟悉的吉卜力風格幻想冒險故事；《來自紅花坂》則改編自 1980 年代初期，佐山哲郎與高橋千鶴的少女漫畫作品，是一個真誠的故事。曾經宮崎駿也考慮過改編這本漫畫，但因為他懷疑這種少女漫畫中獨特的情感世界，能否成功地轉換到大銀幕而作罷。

當然，1995 年的《心之谷》證明了事實並非如此，但直到很久以後，這部以 1960 年代為背景的漫畫所呈現的鄉愁獲得了更大的共鳴，《來自紅花坂》才重新回到工作室的計畫名單上。導演這部電影的任務落在宮崎吾朗身上，他在不受父親的「干擾」或介入的情況下，完成了具爭議性的《地海戰記》，再將接手一個由他父親提出、企劃和共同編劇的計畫。與《借物少女艾莉緹》一樣，丹羽圭子會和宮崎駿一起寫劇本，她的任務是將宮崎駿經常相互衝突的創意，翻譯成一種可行的形式。「這讓大多數編劇陷入困境，」製片人鈴木解釋道：「但丹羽圭子覺得這很有趣。她似乎發現了他的思維過程——一個天才的想法——非常有趣。她喜歡和宮崎駿一起工作，他們組成完美的搭檔。」

上：男孩與女孩共享的單車時光，令人想起《心之谷》，這是本片最安靜與動人的時刻。

前頁：麵包捲和點心。本片時空背景設定在 1960 年代，充滿了流行歌曲和食物等懷舊文化事物。

2010 年 12 月，吉卜力在新聞發布會上宣布，下一部片的上映日期是 2011 年 7 月。這個計畫在 2011 年 3 月東北地震和緊接著的福島核災之後受到嚴重考驗。在災難後一場激勵全日本人心的吉卜力記者會上，宮崎駿親自宣布，《來自紅花坂》將會如期在電影院和大家見面，他說：「郵差沒有停止送郵件，公車司機繼續讓公車行駛，因此我們也會按照計畫繼續拍電影。」

《來自紅花坂》中的社團活動大樓，讓人想起《神隱少女》的神奇澡堂，
同時也反映著吉卜力工作室中忙碌、混亂的動畫創作過程。

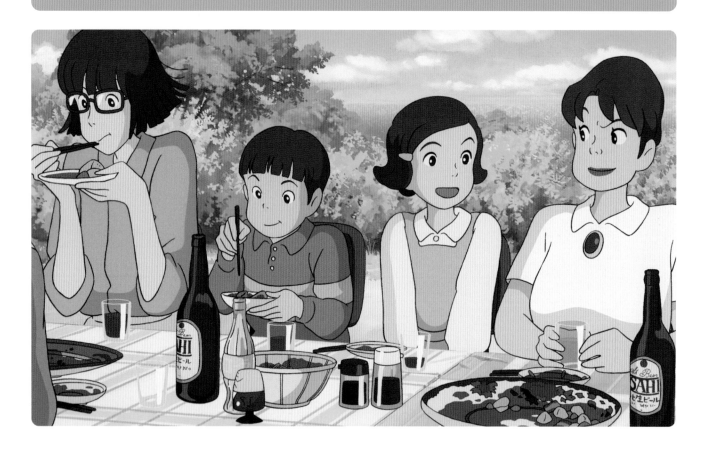

為了趕上最後期限，吉卜力的工作團隊啟動「過勞模式」，展開日夜雙班制且避開分區供電，以便及時完成工作。最後，這部電影真的如期發行。在影評方面，它獲得比《地海戰記》更好的評價，甚至獲得日本電影學院獎的年度最佳動畫電影的獎項。儘管它是當年日本年度票房冠軍，但實際上票房收入不到《借物少女艾莉緹》的一半。即使如此，製片人鈴木還是認為這是成功的，因為福島核災不僅使得全國觀眾暫時失去對電影的興趣，而且本片也打破觀眾對吉卜力一貫冒險風格的期待。

當然，對宮崎吾朗而言，在所有他人的意見中，來自父親的意見是最重要的。影片內部放映的情形被收錄在發行的藍光DVD，我們看見宮崎駿受訪時表示，首先他讚賞所有工作人員如期完成影片（這是吉卜力最強大之處），然後開始尖銳地評論：「這部片有它

好與不好的段落，但最終說來，它還是不成熟的作品……」然後，他繼續講述了本片的背景、藝術風格、人物運動的節奏和動畫。「我不知道是動畫師或導演，犯了這些技術上的錯誤，」他說，並將注意力不由自主地轉向吾朗，「但這些是非常基本的失誤。」

上：人們共享美食。除了這一場景外，影片裡還有不少吉卜力式的「好味道時刻」。

《來自紅花坂》是一部歡樂的小品電影，當然它有缺陷，但同時充滿了熱情。不論宮崎吾朗的父親說了什麼，他的努力是成功的。電影在視覺和聲音上有著豐富的細節，還有一顆熱情的心。雖然宮崎吾朗在說故事上有些瑕疵，但他也被限制於只能導演別人提供的劇本。其中有一些青少年的浪漫情懷和承受著壓力去拯救學校社團的情節，可能無法與工作室之前史詩級規模或充滿溫暖的幻想冒險之作相匹配。但如果你能找到欣賞《來自紅花坂》的方式，片中日常的魔法仍有其美好時刻。

對吉卜力來說，《來自紅花坂》是一個時代過渡的明證，由老主人塑造故事並讓新一代去執行，我們也可以在電影中找到同樣的世代區隔。故事發生新舊轉換的昭和時期，日本正擁抱著更濃厚的西方文化〔甚至可以看到劇中人喝約翰走路（Johnnie Walker）威士忌〕，紅花坂山的居民和周圍的城鎮既懷舊又有遠見。故事中的學生們充滿熱情，專注於拯救他們的社團教室，這是過去幾代人在其中追求並發展創意的中心。現在，高聳的紅色牆壁和迷宮般的樓梯搖搖欲墜，就像老年版的《神隱少女》澡堂。在一場明顯向《神隱少女》致敬、歡愉的大掃除場景中，新生們的英勇和努力使社團恢復了昔日的榮耀。在吉卜力的過渡時期裡，宮崎駿自己的擔憂和目標似乎滲透到他和丹羽圭子的劇本之中。

也許我們在回憶《來自紅花坂》情節時，最好只聚焦於那鼓舞人心的社團故事。因為那些主導電影後半段的浪漫情節，試圖達到如同《心之谷》（包括浪漫的騎自行車片段）那般的高潮時失敗了。青少年小海和風間既迷人又青澀，但他們之間簡單的浪漫情節，被一個複雜的曲線球打斷了：突然間，兩人發現他們之間可能是亂倫關係，而這威脅並籠罩著他們迅速發展的關係。這非常戲劇化——劇本本身也承認了這一點——儘管戲劇化的情節可能是少女漫畫的共同特徵。但將敘事焦點轉移會加快電影的節奏，變得不和諧，更背叛了電影中迷人、溫柔的前半部分。

本片另一個大膽（雖然爭議較少）的嘗試是（或許比較適合一個充滿激情的青少年故事），影片採用了吉卜力有史以來最喧鬧的配樂。聽到坂本九的〈昂首向前走〉，就知道這是 1960 年代背景的故事；這同時也反映出當時的泛太平洋文化跨域現象。這首歌除了在日本走紅，它也是第一首登上美國《告示牌》（Billboard）排行榜非歐美歌曲冠軍單曲。更突出的亮點是武部聰志

的原創配樂，他用朦朧的爵士樂搭配影片的浪漫情節；用銅管配弦樂搭配社團故事的段落，雖然這音樂更適合用於間諜電影。它是肯尼·吉（Kenny G）和約翰·貝瑞（John Barry，為電影《007》系列配樂）的結合，就像電影一樣，它是吉卜力全集裡一個優秀、獨特的作品。

《來自紅花坂》集合了對複雜場景的細緻描寫、美味的食物和吉卜力的冒險精神。宮崎吾朗經歷混亂的過程和《地海戰記》的打擊之後，在這部電影中並未完全走出他父親的陰影，但他的陰影的確正在縮小。如果「吉卜力社」需要新的社員來維護環境，這證明了吾朗是值得信任的對象，即使他還沒有能力讓它乾淨到一塵不染。

宮崎吾朗在導演的話中說，《來自紅花坂》是讓他確定導演志業之作。「我不想被我父親的劇本打敗，」他這樣寫著：「童年的我也有動畫夢，但由於我的父親擋在前面，我放棄了這個夢，讓它深埋在青少年時期的我心底。我將這一切怪罪於時代，然而，放棄夢想和成為懦夫的人就是我。」

下：當小海和她的同伴們一同望向未來的日本，《來自紅花坂》確立了新一代吉卜力的崛起。

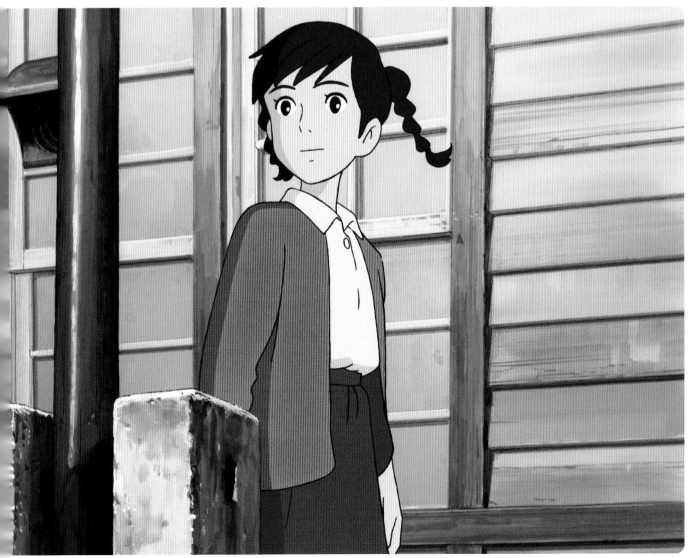

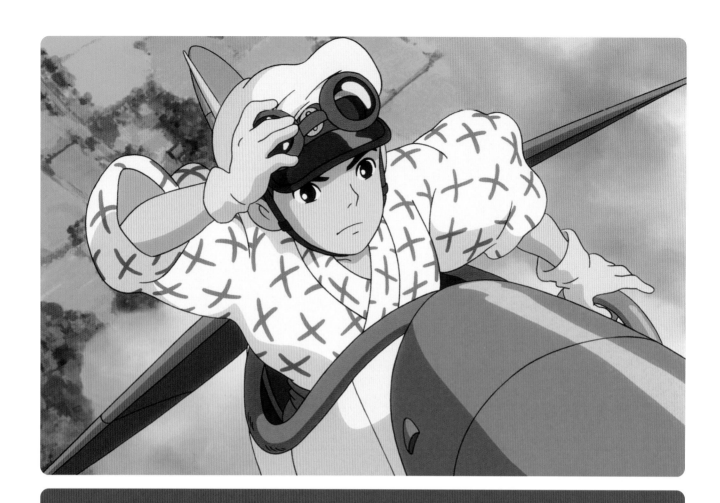

THE WIND RISES
(KAZE TACHINU, 2013)
BEAUTIFUL, CURSED DREAMS

《風起》（風立ちぬ, 2013）

美麗而受詛咒的夢

導演：宮崎駿
編劇：宮崎駿
片長：2 小時 6 分
發行日期：2013 年 7 月 20 日

在《借物少女艾莉緹》和《來自紅花坂》之後，吉卜力兩個年輕導演的五年計畫，將以宮崎駿推出自己作品的時間點作為計畫終結的高潮。然而，如同以往難以預料的情況，原本宮崎駿打算推出《崖上的波妞》續集，或者至少是風格類似的作品，但製片人鈴木敏夫卻有不同的想法。

「與他並肩工作 35 年，一直有一件事讓我很感興趣。」鈴木在他的回憶錄中寫道，宮崎駿大多數的電影都建立在一個重要的二元對立上：

「他對所有戰爭相關的知識知之甚詳，也喜歡畫戰鬥機和坦克；另一方面，他是世界和平的偉大宣導者，甚至參加反戰示威活動。我想讓他執導一部電影，來解決這個看似矛盾的問題。」

宮崎駿完成《崖上的波妞》之後，恢復了他最喜歡的消遣方式：為 Model Graphix 雜誌畫漫畫和插圖文章。他撰寫了一篇關於堀越二郎的報導，堀越設計了二戰期間日本帝國海軍使用的零式戰鬥機。就像之前的《紅豬》一樣，這個系列也是他下一部電影《風起》的起點。

從 2010 年開始，鈴木催促宮崎駿將這部漫畫改編成電影，但起初導演猶豫不決。現在，他想為孩子們製作動畫，想畫能取悅他孫子的東西。但到了 2011 年

他改變了主意，在一月提出一個屬於吉卜力的獨特作品、雄心勃勃的計畫：一部具有傳記元素的歷史通俗劇，關於天才創作衝動的鬥爭。宮崎駿寫道：「我想創造具有真實性、精彩、帶點諷刺意味，但最重要的是，一部美麗的電影。」

「我想描繪一個認真追求夢想的人。夢想帶有一種瘋狂的毒性，這種毒性不能被隱藏。渴望一些太美麗的東西會毀了你，追求美是要付出代價的。」

前頁：二郎夢想著飛行，這位年輕機械工程師夢想有一天能駕駛自己的飛機。

下：設計師在自己的桌上精確地工作。吉卜力的動畫師應該只要看看自己工作的地方，就可以找到《風起》中這些工程師工作中的畫面。

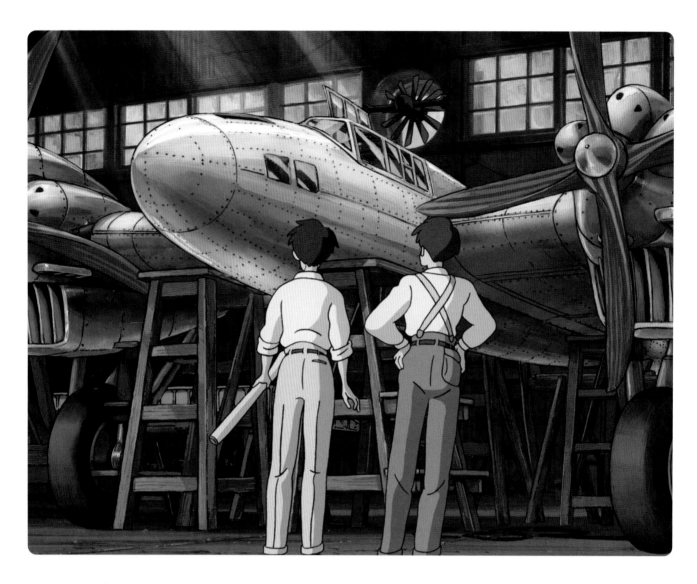

然而，《風起》不只是一部傳記。片名取自堀辰雄的小說，故事以他因肺結核而失去妻子的經歷為基礎。宮崎駿結合了堀越二郎與堀辰雄的人生故事，創造一個混合了事實和虛構、旨在描繪注定失敗的一代的故事。他們在1930年代成年，經歷了「經濟衰退、失業、享樂主義和虛無主義、戰爭、疾病、貧困、現代主義和反挫的時代，走向帝國蹣跚地步向衰落和毀滅的過程」。

砂田麻美優秀的紀錄片《夢與瘋狂的王國》，記錄了許多吉卜力製作《風起》時第一手的材料，這對宮崎駿後來稱之為「地獄」的製作過程有著清澈的洞見。當懷疑和困境開始困擾著導演最個人、最激進的電影，「地獄」於焉形成。誕生的作品將會是，所有豐富的開創性風格，既複雜又具實驗性的混合成果，以及觀眾將以一種新的眼光去重看宮崎駿的所有作品。就像《心之谷》一樣，片中的日常場景都被注入吉卜力的魔法，以達到更深的真理；而對技術、歷史和觀察細節的關注——從機翼光滑的鉚釘到人們禮貌鞠躬的角度——皆回應了高畑勳提出的「不懈地研究」方法之精神。

吉卜力從前合作過的夥伴也一一回歸。史帝夫‧艾伯特這位將吉卜力銷向世界的「長駐外國人」，退休後重返崗位，為片中神秘的人物卡斯托普，提供他的外型與聲音作為設計參考。在本片上映前的幾個月，宮崎駿還在為堅忍的二郎尋找配音員而傷腦筋，然後他想到了一個不太可能的人選：曾經是宮崎駿的徒弟、《新世紀福音戰士》的導演庵野秀明。大約30年前，年輕的庵野來到宮崎駿的辦公室，希望加入《風之谷》的動畫團隊，而現在，他們又在一起工作了。

上：《風起》裡關注細節的表現，包括將鉚釘和其他機械工程的面向，注入宮崎駿式魔法。

下頁：《風起》日版電影海報。

2013 年 7 月 20 日是《風起》的預定首映日。這一天意義重大：這天也是《龍貓》當年首映的 25 週年紀念日。最初工作室計劃一起納入高畑勳的新作《輝耀姬物語》，以重現 1988 年《龍貓》和《螢火蟲之墓》的雙發行策略，這樣做是因為，兩位導演都正在走向職業生涯的終點。根據鈴木敏夫的說法，這安排刺激了宮崎駿更發奮地工作；至於高畑勳則如往常一樣，更喜歡旁若無人地按照自己的步伐前進，以致《輝耀姬物語》錯過了最後期限，只能讓《風起》自己飛。

即使《風起》的題材如此嚴肅與沉重，它的票房依然表現驚人。上片後票房持續飆升，到年底輕鬆成為賣座冠軍，然後成為日本影史極賣座的電影之一。這部電影也在國際上獲得極高的禮遇，包括在威尼斯影展首映，隨後在全球上映和獲得奧斯卡提名。儘管一切圍繞著電影複雜、衝突的政治討論，掩蓋了作品本身。

宮崎駿本人和電影一樣引人注目。2013 年 9 月 4 日，在威尼斯首映的前幾天，他再次宣布從導演的崗位退休，將轉而專注於其他計畫，而這一次他似乎是認真的。他寫道：「只要我還能開車往返家裡和工作室之間，我就希望能繼續工作。我花了五年時間才完成《風起》。下一部電影需要六年嗎？或者七年？工作室無法再等我了，我將用光我 70 多歲的時間！」

《魔法公主》曾經被認為是宮崎駿生涯的頂峰，但最後的《風起》更令人信服地成為大師的封筆之作。宮崎駿為了完成這部神作，用盡自身技藝與所學，以探索風格和意義的新境界。在影片完成後內部放映時，他的眼睛裡含著淚水——這讓庵野秀明感到很新鮮，並選擇在記者會上說出來。顯然他很開心，終於有機會讓他的師父坐立不安。

宮崎駿在《風起》中挑戰自己和他所選擇的媒介，以期顛覆所有吉卜力前作中，以個人性和深刻意義所打造的固定模樣，而他再次成功了。現在，正如他在退休聲明中所寫的那樣：「我將沒有遺憾。」

前跨頁：一個美麗但受到詛咒的夢。二郎宏大、具想像力的飛行夢想，烘托出影片中最壯觀的場景。

前頁：英文版《風起》電影海報

下：片中卡普羅尼出場的意義，不僅在於他在飛機設計界的影響力，同時也在於他設計的一款獨特飛機：卡普羅尼 Ca. 309。這款飛機還有個名字叫「吉卜力」。

《風起》中沒有任何森林精怪、女巫或移動的城堡，但它仍可能是終極版的宮崎駿電影。宮崎駿總是專注於畫飛機，並將此狂熱均勻地散布在他所有的電影之中。《風起》的靈感可能來自於飛機設計師堀越二郎和作家堀辰雄的生活，但其實它更像是宮崎駿本人的夫子自道。

故事主要發生在二十世紀初的現實世界。有時在片中由幻想進入夢境，能看到最偉大的幻想世界動畫大師宮崎駿，終於將注意力放回到現實世界中，而這是非常令人興奮的。主角二郎（堀越二郎和堀辰雄的組合）癡迷於他的飛機設計工藝，不僅在他投注熱情的對象上，同時也在他的工作態度上，都會令人想到宮崎駿。二郎非常關注細節，堅持工作時間，也為了自己的職業犧牲與家人相處的時間。他是一個天生的「吉卜力動畫師」。當二郎專注於設計工作時，他的桌子掠過天空，彷彿工作本身就是飛行器，草稿紙張纏繞在他的腦海裡。在宮崎駿放飛創造力的時刻，人們可以想像類似的紙張散落在他周圍，然後，發動了身為偉大動畫師的引擎。

可能二郎的角色對應的就是宮崎駿，但他在大銀幕上如工匠般展現技藝的方式，令人想起高畑勳有如動畫教科書般的風格。這個動畫法則卻在高畑勳自己最後的作品《輝耀姬物語》中被推翻。點綴於高畑勳作品中自然的節奏和細節——無論是《平成狸合戰》中東京西部郊區的城市發展進程，還是《兒時的點點滴滴》中大自然豐收的場面——來到《風起》中，描寫飛機設計方法所表現的靈感，似乎來自於宮崎駿的導師高畑勳他散文式的鏡頭風格。二郎對鯖魚骨形狀的迷戀，牢牢抓住了他的想像力，直到他能直接將它們用在飛機設計中，此舉聯繫了自然世界與戰爭。宮崎駿使用的是高畑勳式的筆觸，來強調工匠施展技藝的過程，也為他那自相矛盾的激情尋找解法，滿足了他的衝動。二郎在影片後段進一步探究空氣動力學，決定在機體設計上使用平齊（而不是凸起）鉚釘。二郎的興奮程度可以讓我們想像從他的眼中、宮崎駿的眼中、甚至可能還有高畑勳的眼睛裡，所看到的飛機模樣。

片中描寫這些製造飛機的細節，可能聽起來會分散了劇情，但它們是當二郎投入他的執念時展示知識和激情的關鍵，他的執念更摧毀了個人生活和哲學理想。導演採用了一個令人驚訝的實驗性選擇，以致故事的線性現實有時被二郎的夢境打斷。夢中有奢華的天空、奇妙的飛機、對生活的沉思，與一個令人印象深刻的義大利飛機設計師卡普羅尼。卡普羅尼和二郎一樣，其角色靈感來自真實人物，此人創造了卡普羅尼 Ca. 309 機型飛機，而它也被稱為「吉卜力」。兩人在夢中對話，討論他們工作中共同的矛盾價值。卡普羅尼指，飛機是「美麗但被詛咒的夢想」，因為他們必須解決的問題是，設計飛機是一份美麗而複雜的工作，但飛機將會被軍事化和變成殺人工具。二郎在電影中一度表示，他有一個具有野心的設計：如果飛機不裝設槍枝的話就可以平衡重量。如果二郎就是宮崎駿的變身，這些對話同樣可以解讀為他對動畫作品的審視，是他作為吉卜力的創始人和最傑出的旗手之間的自我對話。雖然，動畫可能不會發射子彈，但它確實傷害了宮崎駿的生活，也許他藉由此對話質疑了自己的選擇。

雖然影片審視了由二郎的執念造成的餘波，但很可惜的是，他與菜穗子之間（取材自堀辰雄的小說而非堀越二郎）浪漫故事的發展，並不足以將敘事焦點拉回

到二郎的個人生活與事業衝突之中。影片中對關東大地震的壯觀想像，表現為充滿了整個螢幕的破壞波動和可怕的火焰聲。二郎帶著受傷的菜穗子穿過大災禍現場到達安全的地方，這是開啟他們浪漫史的第一次見面中戲劇性的背景。多年後，他們在一個山區度假勝地團聚。此時，二郎的飛行測試失敗而在此休息；菜穗子則患了肺結核在此處靜養康復。一場有趣的紙飛機雜耍飛行，將他們的命運再度牽纏在一起。但隨後，菜穗子除了崇拜二郎之外，她顯得像個花瓶。片中也有複雜、私密的時刻，例如二郎在床上工作，他的手仍緊緊牽著受折磨的菜穗子。片中畫面經營得很美，但人間的情感距離遙遠。諷刺的是，導演在帶給我們這麼多強大、

獨立的女性角色之後，突然在一部片中將菜穗子降級為一個令人失望、被動的繆思。

在影片的結尾，二郎和卡普羅尼觀看著三菱零式戰鬥機（二郎的設計傑作和鮮明的戰爭形象）升到遙遠的天空，加入許多其他飛機的天堂機隊。宮崎駿也曾將這條天河的圖像用於《紅豬》中，它的美麗仍然很重要。但在這裡，雖然藍色的天空是清朗的，意義卻混沌不明。我們很難說二郎的行為到底意味著什麼；按照菜穗子的想像，他所能做最好的事情就只是「活著」。

在《魔女宅急便》裡，當年輕女巫開始她的獨立生活時，電臺播放了一首松任谷由實的歌曲，她隨著歌聲成功地飛到空中。當《風起》的片尾字幕出現時，宮崎駿再次回到松任谷由實的音樂，特別是播放了一首名為〈飛機雲〉（戰鬥機飛過天空後留下的兩條白色痕跡）的憂鬱頌歌。這兩個時刻，感覺就像在用聲音為癡迷飛行者作出註腳。電影從天真地起飛到回到地球，只留下天空中的飛機雲來凝視這趟旅程。

上：二郎的愛妻菜穗子臨終前的話，在最後關頭被宮崎駿從「來」改成「活著」，影片意義也從「來世再相見的悲劇」，轉變為「努力忍受度過一切艱難」。

前頁：長久以來，宮崎駿對自然和飛行的興趣，在片中表現為用牛拉飛機的場景。

THE TALE OF THE PRINCESS KAGUYA
(KAGUYA-HIME NO MONOGATARI, 2013)
THE WATER WHEEL TURNS

《輝耀姫物語》（かぐや姫の物語, 2013）

水車運行 著

導演：高畑勲
編劇：高畑勲、坂口理子
片長：2 小時 17 分
發行日期：2013 年 11 月 23 日

作為吉卜力工作室中一個難以捉摸、不情願的天才，高畑勲在 1994 年《隔壁的山田君》之後，花了 14 年才完成下一部片。此時，他已經從商業電影製作轉向實驗性動畫的領域；也就是說，這位偉大導演已不管什麼上映日期、預算和票房。他和之前的許多藝術家一樣，幸運的是，他的背後有伯樂支持著他的藝術視野。

氏家齊一郎是日本電視台的主席，長期是吉卜力的支持者。從《海潮之聲》開始，他便擔任多部吉卜力電影的製片人，以及支持成立吉卜力美術館，也多次以東京當代藝術館館長的身分籌辦吉卜力相關展出。但是最重要的是，他是高畑勲電影的熱情粉絲，甚至熱情到承諾提供導演製作另一部電影所需的經費。

於是，高畑勲不急了。鈴木敏夫說，他正在製作一個改編自武士史詩《平家物語》的計畫，但由於高畑勲最喜歡的動畫師田邊修拒絕參與這個充滿暴力場景的計畫，因此最後計畫被取消。相反地，高畑勲回到了 1960 年代初在東映動畫時呈報過的一個計畫，故事改編自十世紀的民間故事《竹取物語》。

這個計畫在 2005 年緩慢成形。長期任職製片人的鈴木決定退回到顧問的角色，最初他將製作任務委託給年輕的助手岸本卓。鈴木暱稱岸本為「ナヨ」（Nayo），他曾參與《地海戰記》的製作，並打算為《借物少女艾莉緹》寫劇本，但宮崎駿拒絕了他提的點子。而現在岸本的工作是協助高畑勲的影片前期工作。但高畑勲猶豫不決，在確立《輝耀姬物語》計畫時，還考慮了其他可能的方向和故事版本。

上：《輝耀姬物語》中充滿了水彩質感和鉛筆風格，看起來完全不像任何一部吉卜力電影。

前頁：輝耀姬在粉色的花瓣中跳舞，是一部意外令人憂鬱的電影裡，少有的歡樂時光。

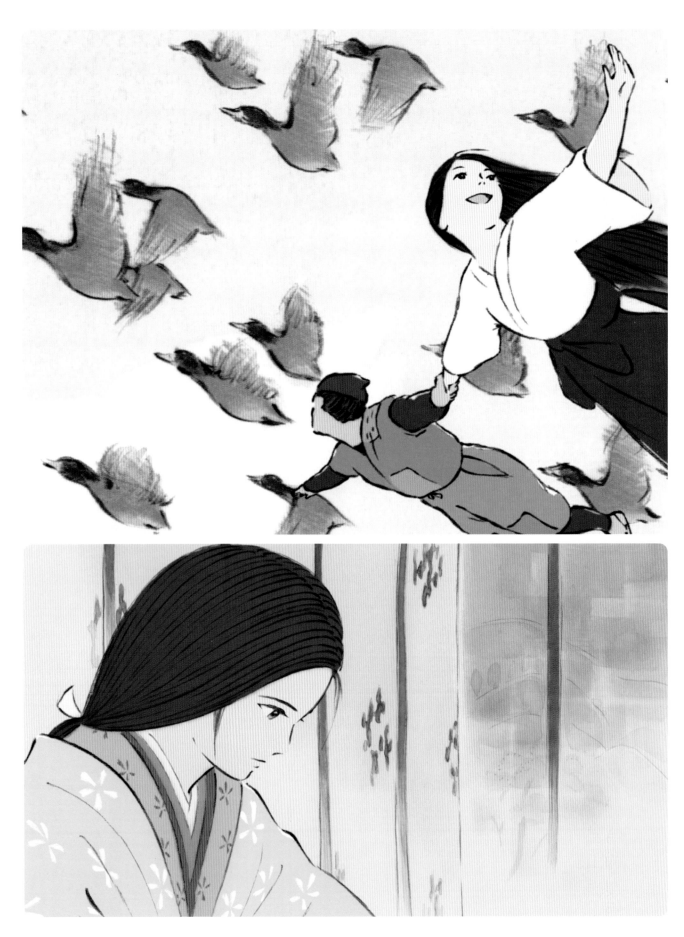

2008 年 2 月，吉卜力工作室的社長星野康二宣布，高畑勳的新片計畫起跑，而高畑勳則在 2009 年盧卡諾電影節（Locarno Film Festival）上獲得金豹獎時透露了此計畫。然而，此時岸本卓已經離開了吉卜力，去追尋他的編劇生涯；岸本卓在吉卜力短暫的工作，只是他漫長而成功的職業生涯中的一個小註腳，日後他的作品包括寫下了受歡迎的排球動漫《排球少年！！》。接下岸本工作的是另一位年輕人西村義明，曾經他是《霍爾的移動城堡》的劇務主任（production manager）。西村剛加入計畫時才 25 歲，當《輝耀姬物語》終於上映時，他已結婚並且是兩個孩子的爸爸。他花了人生中三分之一的時間來協助高畑勳實現他的藝術家視野。

高畑勳的原始劇本時長超過三個半小時，花了幾年時間製作分鏡劇本。西村一度估計，製作兩分鐘動畫要花一個月的時間，這就是高畑勳想要的工作節奏。為了工作之便，鈴木為他們打造了遠端工作室，遠離吉卜力的喧囂，只有一個小單位規模的外包員工和輕鬆的氛圍，這是為了讓高畑勳有最好的工作環境。

離開吉卜力總部工作，這是製作《輝耀姬物語》最好的工作方式，因為本片打破了所有以往吉卜力作品的慣例。《輝耀姬物語》和《隔壁的山田君》一樣，導演想嘗試專注於創作形式上。他想拋棄許多預期的工作室動畫風格，以一種「素描美學」取而代之：專注於每個形狀的手繪線條，水彩背景滲透到消極的留白空間。當我在 2013 年採訪高畑勳時，他這樣表示：

「我經常說，用這種鬆散或粗糙的素描，可以留下讓人們馳騁想像力的空間。但我也認為，這也傳達了藝術家在非常快速地素描時的興奮感。因此這種活力和生氣也出現在電影中，我喜歡這樣。」

前頁上：年輕女性和大自然同步飛翔，這不就是宮崎駿電影的秘密嗎？

前頁下：雖然輝耀公主身處專為她打造的宮殿，但她還是比較想念之前親近大自然的生活。

下：高畑勳導演（左五）帶領工作人員參加發片記者會。

以如此有機和人性的方式呈現動畫，需要海量的工作時間。為了保留草圖的素描感，動畫師在製作過程中必須保留主要動畫師的筆觸，在每一幀圖裡精確地模仿其筆觸線條的厚度和柔軟性。其執行出來的結果效果驚人，但鈴木敏夫估計，這種方法花費的時間可能是傳統動畫的四倍；這樣的方式對於實驗短片來說是完美的，但高畑勳卻堅持以這樣的方式製作動畫長片。幸運的是，他也得到了支持：動畫導演田邊修和藝術指導男鹿合雄接受了挑戰。氏家齊一郎提供了 50 億日元的投資，使這部電影得以在沒有時間壓力的狀態下製作。氏家齊一郎於 2011 年去世；本來他抱著希望，讓高畑勳的電影伴著他進入來世，但最終他只讀到劇本以及部分的分鏡劇本。

《輝耀姬物語》錯過了 2013 年夏天的上映日期，西村不僅承擔了宣布延期的責任，還承擔了鈴木敏夫在媒體面前說的一些風涼話。這部電影於 2013 年 11 月上映，票房收入不到製作預算的一半，大約是《風起》票房的五分之一。在國際聲響上，這部電影帶領著導演第一次參加影展，入選坎城影展（Cannes Film Festival）導演雙週單元，也是安錫國際動畫電影節的開幕影片，並在 2014 年多倫多國際電影節（Toronto International Film Festival）中放映。《輝耀姬物語》也將是第一部且唯一獲奧斯卡提名的高畑勳電影，但最後輸給了迪士尼的《大英雄天團》（Big Hero 6）。

高畑勳不像宮崎駿，他從來沒有宣布過退休。雖然《輝耀姬物語》有著封筆經典之作的憂鬱氣息，但同時也閃耀著高畑勳在動畫領域強烈的企圖心與成就。結束這部片的工作後，高畑勳參與了麥可・杜達・德・威（Michaël Dudok de Wit）的《紅烏龜：小島物語》，在其中擔任藝術指導，並在西村義明成立新工作室「Studio Ponoc」時擔任顧問。西村後來說，他曾詢問高畑勳，有無可能拍攝新工作室的三段短片電影《小小英雄》其中一段，但因高畑勳於 2018 年 4 月去世而無法成真。

高畑勳去世的消息傳開後，動畫師和電影製片人紛紛表達哀思，包括阿德曼動畫的彼得・路德（Peter Lord）、皮克斯的李・安克里奇（Lee Unkrich）、西拉維・休曼（Sylvain Chomet）、湯姆・摩爾（Tomm Moore）和米修・歐斯洛（Michel Ocelot），都向他的作品和持久的影響力致敬。宮崎駿在葬禮上發表一篇反映他們 55 年友誼、合作和競爭的哀悼詞，描述了他們在一個非常「吉卜力式」地點的第一次見面：雨中的公車站。「我很高興，我遇到了一個智慧如海的人。」他說。

上：高畑勳和西村義明參加入圍奧斯卡最佳動畫的接待儀式。後來西村成立自己的工作室「Studio Ponoc」。

下頁：《輝耀姬物語》日版電影海報。

前頁：在充滿活力的色彩和運動影像中，輝耀公主用華麗的布料包裹自己，標誌著讓她陷入困境的新貴族生活。

《輝耀姬物語》是高畑勳以一生製作的電影。本片可能早在 2008 年就開始製作，從其閃現著創作者輕鬆的節奏來看，這是標準的高畑勳風格集其大成之作，堪稱動畫大師完美的藝術墓誌銘。

從本片的第一個筆觸就可以清楚地看出，這裡的動畫是一種新的東西，不是傳統的吉卜力風格，而是將焦點放在鬆散的素描線條上，讓藝術家充滿靈感的活力傳遞到每一幀畫面中，可感受到他們將顏料放到畫布上時的熱情。每一幅畫面中出現的無一不是核心元素，這會導致畫面大量留白；這樣讓觀眾看到最重要的東西，同時還有空間去想像接下來有什麼其他東西，可以加入這個令人驚歎的世界。高畑勳和他的團隊大量使用炭筆線條和水彩畫，並沒有填滿每一幀影格，但它充滿了聚焦、充滿情感的質地。故事關於一個取竹翁和他在樹上發現的神秘公主，可能這個故事已經有一千年的歷史了，但電影中風格化的活力給它注入了強烈的緊張感。

取竹翁和他的妻子發現公主後，看到她的年齡只需頃刻便從新生兒變成兒童。動畫優雅地隱藏了孩子的成長，讓許多父母觀眾回憶起自己看著一個孩子成長的經驗，而成長過程往往是藏在無形之中。他們居住的小樹林讓高畑勳得以持續去探索他對自然和農業的著迷，這讓人想起他之前的電影，只不過這次使用了新的風格和主題，使得他的探索重新煥發出迷人的魅力。片中一場傳授製作傳統碗具秘訣的場景，可聯想是《兒時的點點滴滴》中紅花收成的姊妹場景；鳥兒在繁花盛開的枝頭啼叫時，也令人想到《隔壁的山田君》；《螢火蟲之墓》中切哈密瓜的場景，在此處也又搬演了一次（因為高畑勳覺得他第一次沒有畫好）。然而，由於田地被過度耕種導致林地衰亡，村民們不得不離開，讓自然得以休耕十年。這個安排使整部電影深刻地散發了一種週期性的死亡感覺。

雖然輝耀公主很喜歡她的鄉村故居，但她的父親在竹筍中發現了黃金，並以此金幣在城裡為她建造了一座宮殿。父親將她搬到他覺得「配得上她」的地方，並且強迫她以此為家，隨後又為他的女兒安排追求者。正是因為輝耀公主被關在宮殿，片中的憂鬱氣息開始成形，完美的父女關係開始有了衝突，這場衝突使得高畑勳的這部影片，成為與他偉大的「弟子」宮崎駿作品最相似的電影。

當輝耀姬渴望重回田園生活而起身反抗壓迫她的父權制度時，她讓我們想起了小魔女、千尋和小桑等等宮崎駿筆下的少女英雄。就當所有的追求者都將她視為「寶物」時，她惡作劇般提出要他們獻給她這些根本不存在於世界上的寶物，以贏取她的芳心。這個

要求強調出將女性「物質化」的觀念，與根深蒂固地存在階級制度裡的物質至上主義。在貴族女性的儀態訓練課程中，也許是為了「致敬」動畫這個藝術本身，輝耀姬不寫書法而畫漫畫。她反對當時必須壓抑情緒的時代女性風格，她充滿活力的生活方式與規矩森嚴而空蕩蕩的宮殿，形成鮮明對比。

在一場全片最令人難忘的鏡頭中，她掙脫了束縛，瘋狂地衝回森林。動畫的筆觸似乎都跟不上她的腳步，優雅的線條變成了雜亂的鉛筆痕跡，抽象化的輝耀姬形體在畫框周圍跳躍，試圖衝出她的悲劇故事。

這種挫折的表達，與後來影片中輝耀姬開始飛翔（再一次地讓人想起《兒時的點點滴滴》）的優雅形成強烈對比。她與兒時好友重逢，讓她喜悅地騰空而不是遭受打擊，這是一場鄉愁式、愉快的故鄉天空巡航，足以媲美老對手宮崎駿影片中任何了不起的天空之旅。

在影片的最後一幕，渴望求見輝耀姬一面的人已經太多，輝耀姬絕望地呼救，而現在宮殿就是監獄。在最後一個轉折，原來解救她的就是那些來自月亮、當年將她放在竹子裡的人。雖然這個安排直接改編自原著，但顯得有些突兀。如果我們考慮到整部電影的實驗性，或許比較適當的是，早點讓月球家族的安排露出蛛絲馬跡。然而，一旦觀眾接受了這樣的安排，在影片的結尾處出現一個更為大膽的人生哲學，我們可以將它看成是來自高畑勳本人的思想。雖然在人世間歷盡苦痛，但輝耀姬依然寧願待在這個苦不堪言的地球，也不願回到寒冷的月宮。後來我們知道，那裡是一個沒有情感的地方。月宮神人坐在雲端，以靈界遊行的方式來臨地球，就像《平成狸合戰》中狸貓神的鬼怪遊行；伴隨著刺耳、令人不安的輕快樂音。它悲劇性地對比並加強了輝耀姬的憂鬱，但緊接著又強調了人界的價值。高畑勳向我們保證了「身而為人能感受世界」這件簡單事情的價值。

《輝耀姬物語》既是一個勇敢的新嘗試，也像是一個過往受歡迎事物的合集：高畑勳的每一步都踏在新領域與過往作品之間。它作為高畑勳最後的導演作品是完美的標誌，但死神突然毫無預警地出現。在高畑勳與年輕製片人西村義明的合作中，他培育了新的人才，讓未來的動畫界人才不會經歷無盡寒冬，而只是在一段小小的休耕之後，春天的枝芽已在樹梢悄然綻放。

上：輝耀姬曾經喜歡過的奢華錦織，象徵著父權社會對女性的束縛。華服上身，現在她只能端坐在宮殿等待追求者上門。

前頁：古老的人物取竹翁。他也出現在《隔壁的山田君》之中，在第 106 頁圖中山田君也在砍竹。

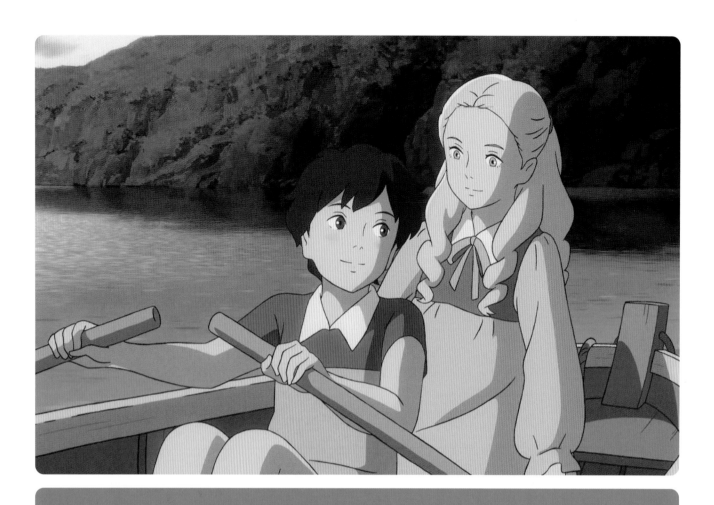

《回憶中的瑪妮》（思い出のマーニー, 2014）

外面一切都好

導演：米林宏昌
編劇：米林宏昌、丹羽圭子、安藤雅司
片長：1 小時 43 分
發行日期：2014 年 7 月 19 日

導演米林宏昌憑藉《借物少女艾莉緹》的成績，不負眾望地接下宮崎駿的挑戰（還有對他的調侃），並交出了一部票房成績亮麗的作品。據說，宮崎駿對這部片讚賞有加，說他看完後還哭了。米林宏昌結束這個工作後回到吉卜力首席動畫師的角色，參與《來自紅花坂》和《風起》兩部片。因為《借物少女艾莉緹》成功的激勵，之前宣稱志不在當導演的米林宏昌跑去找鈴木敏夫。不意外地，他要求導演第二部片。

鈴木交給米林的是，瓊安‧蓋爾‧湯瑪斯（Joan Gale Thomas）發表於 1964 年的卡內基文學獎（Carnegie Medal）得獎之作《回憶中的瑪妮》（*When Marnie Was There*）。這本書是宮崎駿的最愛，被他選入 50 本最推薦童書書單中，然而鈴木認為，米林才是將這本書改編為電影的最佳人選。在鈴木的回憶錄中如此解釋：

「宮崎駿沒辦法拍《回憶中的瑪妮》這樣的片子，米林宏昌比他更為敏感，而且更年輕。我直覺地認為，將這部片交給米林，會得出和宮崎駿的冒險幻想風格相當不同的結果。」

這部片聚焦於兩位女性角色，片中沒有其他男性角色來發展衝突、愛情或影片結局。這點讓鈴木覺得非常「現代」，而米林對此也躍躍欲試。鈴木說：「就像宮崎駿喜愛畫戰鬥機，米林對於畫女生有相同的熱情。我相信他會對於畫出兩位女性的不同之處非常感興趣。」

鈴木也從以往擔任製片人的角色退下來，只擔任「將對的人放在一起」這類總策劃職務。之前擔任《輝耀姬物語》製片人的西村義明被找來當製片；而與宮崎駿合作多年的老手動畫師安藤雅司（作品有《魔法公主》和《神隱少女》）與高畑勳，分別擔任動畫指導和角色設計。同時，由安藤雅司、米林宏昌以及可靠的工作室夥伴丹羽圭子一起編劇。

這樣的組合，讓《回憶中的瑪妮》成為工作室第一部沒有兩位大咖直接擔任主創人員的劇情長片。即使是鈴木敏夫也退居第二線，工作室念茲在茲的「交棒」想法，看起來是第一次真的實現了。用米林的話來說：「這是我們第一次沒有來自巨人的幫助而做的一部動畫」。

上：導演米林宏昌實現了在他的第二部作品裡，一直想要描繪的「珍珠色澤」天空。

前頁：《回憶中的瑪妮》將吉卜力帶到之前從未探索的情感水面。

在這部片中，米林和他的團隊運用了之前吉卜力從來未用過的視覺概念。角色的表情更為細緻，故事中的鄉村景致更是幾乎接近攝影般細膩。工作團隊前往北海道勘景，特別是以往任何吉卜力電影都未出現過的草沼地區。宮崎駿電影中標誌性的藍天和綠色的山丘，將被多雲、渾濁、重疊的色彩和微妙的色調所取代。米林宏昌將這種顏色描述為「珍珠色澤」。

2014 年 7 月，《回憶中的瑪妮》在日本影院上映，距離當時《輝耀姬物語》推遲上映的日期僅八個月。這部電影的票房有點令人失望，票房僅為 2010 年《借物少女艾莉緹》的三分之一，到了年底也才勉強躋身日本票房前十位。

壞消息總是一個接一個地來，同年八月，宮崎駿宣布完成《風起》後即將退休，吉卜力進一步宣布將解散製作部門——用鈴木的話來說，這是一個「暫時的停頓」。後來宮崎駿的退休決定被證明是短暫的，2016 年宮崎駿將重新投入到新的製片計畫《你想活出怎樣的人生》。雖然計畫以龜速進行，此片直到 2020 年仍尚未完成（譯按：目前預定在 2023 年上映）。

製片人西村義明可沒有就此被嚇住。他從導師那裡獲得靈感，開始了自己的事業，於 2015 年 4 月成立了「Studio Ponoc」工作室。這是一家從零開始的新公司，將承接吉卜力製作高品質動畫的棒子，為成人和兒童製作動畫。

西村的第一部片《瑪麗與魔女之花》將改編英國兒童文學作家瑪麗・史都華（Mary Stewart）的《小掃帚》（The Little Broomstick）。他從吉卜力挖來米林宏昌擔任導演，整個製作部門都充滿著前吉卜力員工，甚至連工作桌也是從放滿雜物的吉卜力直接搬過來。

《瑪麗與魔女之花》裡面有任性的女巫候選人、掃帚、女巫身邊熟悉的黑貓，一切讓人聯想到宮崎駿和高畑勳的舊作；但西村和米林的野心不僅止於模仿。工作室的名字「Ponoc」透露了秘密：取自克羅埃西亞語的「午夜」，它標誌著日本動畫新的一天，很像「吉卜力」喚起的熱帶氣旋，標誌了 30 年前吹過整個日本動畫界的新旋風。

下頁：瑪妮在片中的西式宅院，讓它在吉卜力作品集中獨樹一格。
下：杏奈和瑪妮的人物素描造型。

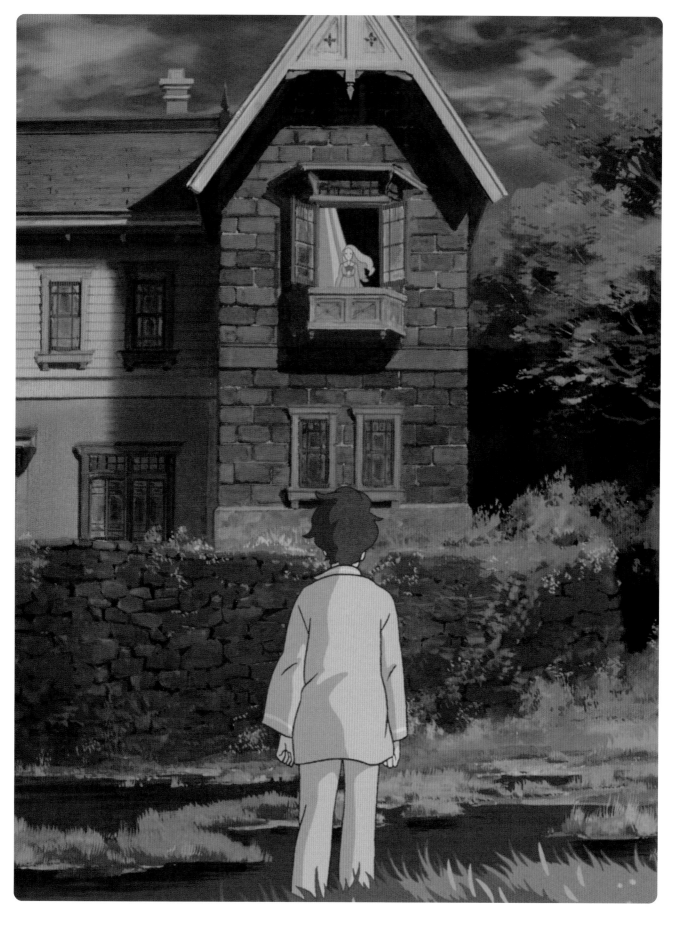

Découvrez le nouveau grand film d'animation du Studio Ghibli,
par le réalisateur d'ARRIETTY.

あなたのことが大すき。

SOUVENIRS DE MARNIE

Un film de HIROMASA YONEBAYASHI

D'APRÈS LE ROMAN ORIGINAL "WHEN MARNIE WAS THERE" PAR JOAN G. ROBINSON SCÉNARIO DE KEIKO NIWA MASASHI ANDO ET HIROMASA YONEBAYASHI
RÉALISÉ PAR HIROMASA YONEBAYASHI SUPERVISEUR DE L'ANIMATION MASASHI ANDO CHEF DÉCORATEUR YOHEI TANEDA MUSIQUE DE TAKATSUGU MURAMATSU
THÈME DE LA CHANSON "FINE ON THE OUTSIDE" INTERPRÉTÉE PAR PRISCILLA AHN STUDIO GHIBLI NIPPON TELEVISION NETWORK DENTSU
HAKUHODO DYMP WALT DISNEY JAPAN MITSUBISHI TOHO ET KDDI PRÉSENTENT UNE PRODUCTION STUDIO GHIBLI "WHEN MARNIE WAS THERE"
PRODUCTEUR EXÉCUTIF EN CHEF TOSHIO SUZUKI PRODUCTEUR EXÉCUTIF KOJI HOSHINO PRODUIT PAR YOSHIAKI NISHIMURA

スタジオジブリ作品
STUDIO GHIBLI

wild bunch

©2014 GNDHDDTK

FRENETIC
FILMS

影評：《回憶中的瑪妮》

為了緩解十幾歲的杏奈焦慮的心情，她被送往鄉下親戚的家中靜養。杏奈到達後，她無意識地將包包放在刻著「愛」這個字的桌面上，將它掩蓋而毫不自知，那是因為現在對她來說，「愛」這個詞被隱藏起來了。這樣的安排表明了吉卜力在這部電影中所處理的，是陰暗、尷尬、在之前作品中從未探索過的情緒。杏奈與世界隔絕，並不是早熟而是孤立；她厭恨自己，是標準的邊緣人。她絕不是典型的吉卜力主角，《回憶中的瑪妮》也不是典型的吉卜力電影。

電影安排杏奈在一開場就被焦慮攻擊，這裡值得注意的是，不僅僅是吉卜力以一種微妙、善體人意的方式探索心理健康問題；還因為正是當她試圖分享自己的藝術時，她的焦慮感發作。這代表她是一個藝術家，她擁有的藝術情感比起宮崎駿式的風格，更接近於米林宏昌。眾所周知的是，冰冷的宮崎駿不可能像他的年輕門生那樣表現情感：在宮崎駿的劇本《心之谷》裡，藝術是一種經過長時間磨練和發展的技藝；但對米林來說，藝術則是一種情感、必然承載著脆弱的創造性表達。杏奈的焦慮活在她的素描紙上，當她試圖分享它們時被拒絕了。從此杏奈每況愈下，從谷底開始了

她的旅程。

這是吉卜力電影，當然進入大自然會是治療任何疾病的有效方法；而杏奈正是在北海道的沼澤處開始更了解自己。杏奈要去的海濱小鎮基薩基貝蘇美得令人驚歎。這是吉卜力最寫實地具象表現對自然的熱愛，周圍的森林彷彿就要劃過皮膚，沼澤就要淹過腳下，新鮮的海洋空氣在螢幕上彷彿清新可聞。珠寶色澤般的天空替代了清新、舒適的吉卜力藍，美麗地倒映在海水中；彩色的漸變和陰鬱的灰色，為青春期的不安提供了一個合適和更現實的框架。當杏奈站在水邊時，她望向對岸，在微弱燈光下看到了一間宅邸。窗邊有一位接下來她即將認識的女孩——瑪妮。

瑪妮和杏奈激發了一段親密而強烈的友誼。兩位年輕女性都有著深深的悲傷。杏奈有明顯的社交障礙；而埋藏在瑪妮快樂的外表下，她有著害怕被他人遺棄的問題，來自於原生家庭對她的虐待，這共同點讓她們直覺地產生聯繫。兩人以《鐵達尼號》中的擁抱姿勢乘船穿越日落時玫瑰色的湖面，上演著標準的相互傾慕情節，是極為令人渴望的浪漫畫面；但可悲的是，這段關係注定不可能。這並不是因為社會不接受她們的關係，而是因為，儘管電影有如田園詩般描述她們相處的場面，但她們並不是情侶。實際上，瑪妮是個鬼魂，她的真實身分是杏奈的祖母。

其實這樣的安排有跡可尋，因為跨世代關係解釋了她們之間奇跡般、柏拉圖式的吸引力；但早在幾年前《來自紅花坂》中，已經開始了對「家庭內戀情」的探索，這則是個不折不扣的驚喜。就像《來自紅花坂》一樣，電影的第三幕也不是《回憶中的瑪妮》的強項。但也許這是吉卜力情感最豐富的電影，不是因為它讓你流下最多的眼淚（手帕電影冠軍永遠是《螢火蟲之墓》），而是因為它是以感覺為出發點的電影。迷失或困惑的觀眾將會在影片的年輕主角組合身上找到安慰，就像他們可能會在小魔女或《風之谷》中找到靈感一樣。杏奈和瑪妮像大多數青少年一樣，以極大的情感強度體驗這個世界，從黑暗到光明，以及夾雜在其間，所有五味雜陳的感覺。

前頁：《回憶中的瑪妮》導演米林宏昌，同事們以暱稱「麻呂」稱呼他。

前頁：法國版《回憶中的瑪妮》電影海報。

**THE RED TURTLE
(LA TORTUE ROUGE, 2016)**
EURO-GHIBLI

《紅烏龜：小島物語》（レッドタートル　ある島の物語、*La Tortue Rouge, 2016*）

歐洲－吉卜力連線

導演：麥可.杜達.德.威
編劇：麥可.杜達.德.威、帕斯卡爾.費蘭（Pascale Ferran）
片長：1 小時 20 分
發行日期：2016 年 9 月 17 日

就在鈴木敏夫按下吉卜力暫停鍵後不到兩年，吉卜力的龍貓註冊商標片頭
又出現在 2016 年的坎城影展德布希廳（Debussy）裡。只不過這次銀幕底
色出現的不是吉卜力藍，而是吉卜力紅。

　　《紅烏龜：小島物語》並不是第一部工作室與其
他公司共同製作的電影，之前工作室也曾利用自己的
名氣，為押井守的《攻殼機動隊 2 INNOCENCE》籌錢。
但將自己的龍貓標誌放在片頭可是另外一回事。還有，
高畑勳與鈴木敏夫分別為《紅烏龜：小島物語》掛上
製片人的頭銜，同樣表明了工作室對本片的投入程度，
為它和導演麥可·杜達·德·威在坎城影展「一種注目」
（Un Certain Regard）單元的首映站台。

　　杜達·德·威出生於荷蘭，定居倫敦。2001 年，
他以美麗的《父與女》（Father and Daughter）贏得了奧斯
卡最佳動畫短片。2006 年，杜達·德·威的工作團隊
拜訪吉卜力美術館，洽談合作在日本發行短片《父與
女》的可能。此時，第二個建議被提出來：讓他與吉
卜力工作室合作拍片。杜達·德·威完全了解為長片
動畫電影尋找資金和製作支持有多麼困難，他立刻被
吉卜力的提議吸引。「我記得當時我在想：『如果能
有機會拍攝一部劇情動畫長片的話，那就是現在！』
吉卜力專門製作『作者電影』。」

　　此計畫的三位製片人為鈴木敏夫、高畑勳〔掛名
藝術製作（artistic producer）職位〕和德國發行公司「野

束」（Wild Bunch）的創辦人文森特·馬拉瓦爾（Vincent
Maraval）。在劇本發展階段，杜達·德·威、鈴木和高
畑勳三人在日本與法國定期會面。正是在杜達·德·
威與高畑勳的會談中，誕生了影片最大膽及具有創意
的部分：創造一部完全無對話的電影。

　　《紅烏龜：小島物語》在坎城影展獲得特別獎，
並獲得 2017 年奧斯卡最佳動畫影片的提名。如果你把
它放在吉卜力作品集中，你可能會得到「嗯⋯⋯一隻
巨大的紅龜」這樣的印象；但這個計畫既意味著歐洲
動畫對吉卜力工作室的整體影響，同時也明證著高畑
勳作為一個電影人的智慧。杜達·德·威回憶起他們
的合作，他告訴英國電影協會：

　　「這是與高畑勳合作最美妙的經驗⋯⋯我一次又
一次地意識到他的智慧和強烈的藝術家直覺。聽著他
說話，我正毫無疑問地站在一位大師面前。」

前頁：男人面對那紅海龜，與命運對峙。

下：小孩與海龜在海裡同步滑翔。

影評：《紅烏龜：小島物語》

毫無疑問，《紅烏龜：小島物語》是一部吉卜力電影。雖然一開始的紅色底色可能暗示著它是另一種東西，但這個受困於沙漠小島的溫柔故事，包含了清楚的吉卜力家族元素；如果你跟著影片來一趟旅程，你會發現這是一部傑出的電影。這是一個關於死亡的生存故事。一個完全無名的人的生活，從一開始的喘息掙扎，到最後含笑而逝，他並沒有被困住，而他只是一個被賦予了「活著」這個偉大任務的單純人類。《紅烏龜：小島物語》與大多數的荒島故事不同，它的美好之處在於，主角並不會一味地想要離開險境。

本片的演員名單很少，但故事本身卻能表達出生活裡蘊含的豐富元素，是那種總不會在吉卜力故事中缺乏的，對生命活力的傾慕。與其他吉卜力電影相比，這些生物如魚、螃蟹、蜥蜴、青蛙和千足蟲，都以更平坦而精確的風格出現——甚至出現了蝙蝠，也許是它第一次以較不恐怖的樣貌在電影中出現。當然還有烏龜。主角與烏龜第一次相遇時，它摧毀了主角的臨時木筏。烏龜躲藏在海面下被認為是危險的生物，但當它現身並定格在藍色海洋的框架中時，它展現了驚人的優雅，深深地凝視著男人的眼睛，布滿了整個銀幕。彷彿它在宣告的是，如何你也避不掉與它相遇的一刻。

男人在海龜被沖上岸時攻擊它，但因為早先在影片中曾如此細膩地描繪著島上的生物（以及我們對吉卜力的預設），這種暴力的攻擊行為非常令人震驚。但在此處男人攻擊的是他的命運，攻擊那他所認為的命運化身，而他尚未意識到命運將帶給他快樂。當龜殼裂開時，感覺就像災難電影中破裂的冰川；但緊接而來的不是災難，而是更為重大、親密的東西。破裂之後帶來的是新的家庭。

大自然的魔力解釋了這一切。一個女人從烏龜身上出現，加入了男人在島上的生活。我們可以理解她起初小心翼翼的態度，但接下來，他們以最「吉卜力式」的方式交流：透過食物交流。這是極能打動人的吉卜力食物時刻之一。女人收集貽貝並準備它們，給男人一個——可以摸得到的「滋養」，這反映出他們之間日益增長的親密感。

他們很快有了兒子。父母透過兒子的眼睛去看待周圍的環境，使生活中的歡樂和恐懼感覺變得更加極致，這種感受透過勞倫·佩雷斯·德爾·馬（Laurent Perez Del Mar）優美的配樂熟練地傳達出來。雖然故事的背景很小，但德爾·馬的管弦樂規模和生命本身的寓言一樣宏偉：小腳在沙灘上歡快的拍打聲、溺水時的威脅感、離巢（或從島上游出來）時的驕傲和心碎、甚至是死亡的恐懼，都透過精緻的撥弦完美地配合著巨大的弓聲而迴響。

在一個只有《螢火蟲之墓》的燃燒彈和《風起》中的地震畫面足以媲美、毀滅性的場景中，小島幾乎被海嘯摧毀。當水、植物和人相互碰撞時，世界頓失方向。然而，即使在世界末日事件的盡頭，這個家庭也倖存下來。儘管他們有所失去，但他們同樣變得強大。他們沐浴在金色的光芒中，清除了生命中最糟糕的碎片後，一起分享食物。

上：海浪牆。在影片視覺上最令人驚嘆的時刻，巨浪在時間中凍結成一面牆。

日本版《紅烏龜：小島物語》電影海報。請小心，坎城影展使用的法國版電影海報藏有劇透。

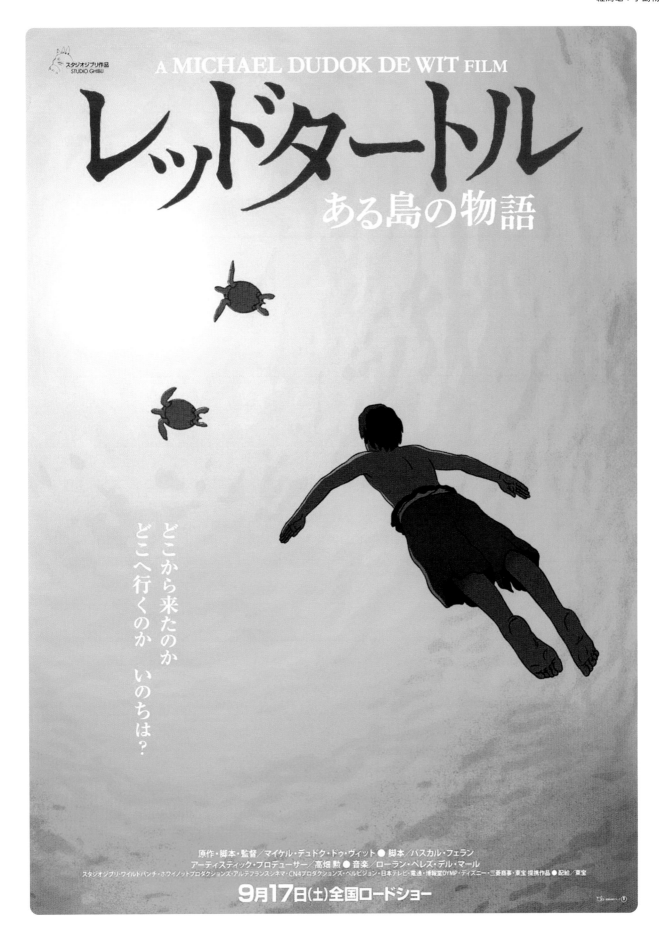

EARWIG AND THE WITCH
(ĀYA TO MAJO, 2020)
GHIBLI ENTERS THE THIRD DIMENSION

《安雅與魔女》（アーヤと魔女, 2020）

吉卜力進入 3D

導演：宮崎吾朗
劇本：丹羽圭子、郡司繪美
片長：1 小時 22 分
發行日期：2020 年 12 月 30 日（電視）

吉卜力工作室被許多人視為傳統手繪動畫的堡壘，長久以來總是小心翼翼地使用數位科技技術。自 1990 年代起，重要的電腦輔助科技也悄悄地出現在吉卜力作品中，但自始至終吉卜力還是以 2D 動畫創作者自居，不像他們的同行皮克斯早就專注於創作 3D 動畫。

「宮崎駿是強烈的科技懷疑論者」這件事已不是新鮮事。在 2016 年的紀錄片《永不結束的人：宮崎駿》中，我們不但看到這位年長的大師在短片《毛毛蟲波羅》的製作過程，辛苦地和電腦軟體繪圖奮鬥；同時還看到宮崎駿在聽完科技公司代表向他解釋系統如何不需經由藝術家手繪，即能產生栩栩如生的動畫時，他對此的評論：「我強烈地感覺到這是對生命的侮辱。」他面對科技時的氣餒反應，已經變成無所不在的迷因（meme）。

工作室另外一位宮崎則熱烈地擁抱 3D 電腦繪圖軟體。早在 2014 年，他就在工作室共同製作、由他擔任導演的電視卡通《強盜的女兒》中使用 3D 電腦動畫。這一定是很正面的經驗，因為接下來宮崎吾朗推出了（出於所有人的意料之外）工作室的第一部 3D 電腦動畫作品。

2020 年工作室宣布《安雅與魔女》即將上映，讓所有人跌破眼鏡。吉卜力作品全集在 Netflix 和 HBO Max 全球線上發行後，人們對吉卜力的興趣達到了頂峰；同時，粉絲們引頸期盼的還有宮崎駿的新片《你想活出怎樣的人生》，以及長期討論未決的吉卜力主題公園。他們幾乎不知道另一部新片已經完成並準備發行。

改編《安雅與魔女》的建議來自宮崎駿，吉卜力全程閉門開發及製作本片。宮崎駿在一家書店發現這本由《霍爾的移動城堡》作家黛安娜‧韋恩‧瓊斯所著，過世後才出版的小說。製片人鈴木敏夫認為，這部片緊接著《強盜的女兒》推出，也很適合用 3D 製作，並且敲定宮崎吾朗擔任導演。工作團隊人選很快就確定下來，雖然有幾位關鍵的吉卜力老臣加入（近藤勝也參與了角色設計、丹羽圭子參與劇本、武部聰志擔任配樂），但動畫團隊的主軸是第一次與工作室合作的國際年輕人才。

由宮崎吾朗導演的影片，總會在製作時莫名其妙地遭到不祥外力的干擾。第一部電影《地海戰記》難逃他父親名聲的陰影；《來自紅花坂》則得與 311 大地震後電力供應緊縮的情況搏鬥；等到了 2020 年的《安雅與魔女》，新冠肺炎全球大流行，使電影上片時連要找到還在營業的電影院都成問題。

然而，當鈴木敏夫在 2020 年 6 月的記者會公布發行計畫時，他宣布《安雅與魔女》將於電視首映而不是電影院，以及預定在 12 月底的影展舉行海外首映。同月月底，有消息透露指，如果坎城影展沒有因為新冠疫情而延後舉行的話，這部電影本來將在坎城進行全球首映。可能它錯過了法國的紅毯首映，但我們不得不說，吾朗成功了，他讓《安雅與魔女》成為第一部入選坎城影展正式競賽項目的吉卜力作品。

但問題仍然存在：這個世界會如何看待《安雅和魔女》？吉卜力的新方向正確嗎？吉卜力堅持了 35 年以手繪製作動畫，這部電影看起來像是打破了以往所有粉絲的熱愛與工作室的堅持。

終於，2021 年《安雅與魔女》出現在英語世界的銀幕（螢幕）上，首先由 GKIDS 公司在美國進行小規模發行，然後在 HBO Max 線上首映。這也是數十年來首部由映歐嘉納以外的公司負責在英國發行的吉卜力電影。這次的發行商是「愛利希恩」（Elysian Film Group）。本片也是吉卜力第一部在西方的發行時間早於日本上映期的電影，最終於 2021 年 4 月在日本上映。

這是被最嚴厲批評的吉卜力電影。影評人克利斯蒂‧普奇科（Kristy Puchko）在網路評論平台帕吉巴（Pajiba），形容這部電影「像是吉卜力的廉價仿製品」；而西蒙‧阿布拉姆斯（Simon Abrams），這位為羅傑‧艾伯特（吉卜力一向的堅定支持者）的影評網站寫作的撰稿人，批評這部片是「宮崎駿過往熱門電影鬆散的翻版作品」。

不可否認，《安雅與魔女》是一部掛上吉卜力商標的大膽實驗作，但宮崎吾朗發現自己再一次地被「未審先判」，而證據只有他父親的過往成就與橫掃世界的作品集。

前頁：年輕、黑髮、一隻掃帚在手的安雅，旁邊陪著一隻黑貓。她也對魔法感到興趣，是不是讓你想起小魔女琪琪呢？但她們非常不一樣喔。

《安雅與魔女》可能是吉卜力最具實驗性的電影。若只看劇本，你會以為並非如此：一個小魔女和她的貓，住在歐洲風格的小鎮，聽起來就像是標準的吉卜力食譜。但只要你在電影中看一眼就懂了，這不僅是一部新的吉卜力電影，它還提供吉卜力從未有的新角度（3D）。

觀眾對於工作室探索 3D 電腦動畫的不適應感，可以說是到了「爆炸」的程度。藍天、綠丘和海洋地平線，提供了可辨認的吉卜力作品基礎，勉強令人安慰；但居住在這個新世界的人物遠非如此。角色造型有表現力又有藝術性，這是人們所熟悉的吉卜力；但在此處，似乎角色是從塑膠工廠的生產線走出來的。他們的皮膚太光滑、表情太像機器、頭髮被固定得如同樂高（Lego）人物般。在角色表達情感的關鍵時刻，一種主流的「標準動畫風格」被應用於安雅和其他角色上：她們會將眼睛睜大或收緊到極端的比例，嘴巴包圍著整張臉來尖叫。這些卡通化的扭曲聽起來可能並不會太古怪，但由於電影的其他事物被 3D 動畫表現到極為清晰的程度（包括一盤清楚到令人難以置信的炸魚薯條），這些要素加在一起，造成了現實感的衝突和令人不安的不和諧感。

在事物的表象之下（或許這是本片較易被欣賞之處），有些有趣的想法在創意大鍋裡逐漸浮升。故事的主軸圍繞在倔強的孤兒安雅，她被一對惡名昭彰的魔法夥伴收養：貝拉與曼德雷克。他們答應要教她魔法咒語，但結果他們只使喚她打雜。魔法和咒語都寫在食譜中，我們都知道在吉卜力作品中的廚房多麼神奇，此處的廚房真的就是「魔法廚房」！安雅可以按照書中的指示創造魔法，在此過程中學會魔法，使魔法變得普及，讓所有人都能學習並應用在生活中。雖然這個故事一開始看起來像是《魔女宅急便》的姊妹作，但從理念上講，它更接近在現實世界中以勤奮來實踐創意的《心之谷》。

安雅終於獲得了她的魔法，但令人失望的是，她像個屁孩一樣炫耀著習得的魔法，一如她過去的自己。電影在角色真正學到任何教訓之前就突然結束。人們只能希望吉卜力工作室在現實裡並不是這樣，而這次進入 3D 的經驗教訓已經被充分吸收。雖然有些人可能希望吉卜力的 3D 冒險也像電影一樣突然結束，但任何工作室的新實驗總是令人興奮，至少大多數時候都是。讓我們繼續看看他們攪拌的魔法大鍋，誰知道接下來會發生什麼？成品可能會很美味。

下頁：《安雅與魔女》英文版電影海報。

下：曼德雷克是個不折不扣的巫師、未來的小說家和曾經的搖滾明星，他是安雅一點也不稱職的養父。

延伸閱讀

　　對於書中影片製作背景資訊的說明，我們要感謝下面列出的所有作家、消息來源、紀錄片和翻譯文本。我們從十多年的個人研究中獲得了靈感，包括我們自己對高畑勳、鈴木敏夫、宮崎吾朗、米林宏昌、西村義明、凱薩琳·甘迺迪、麥可·杜達·德·威、砂田麻美和史帝夫·艾伯特的採訪。

　　也要感謝映歐嘉納、GKID 和 Elysian Films 的宣傳材料，這些材料對拼湊吉卜力工作室故事的過程至關重要。票房排名和統計資料來自日本電影製作人協會（eiren.org），每個吉卜力工作室的粉絲都必須感謝吉卜力維基（GhibliWiki）和 Buta-connection 網站（Buta-connection.net），它們為吉卜力的網路資源提供了無窮的可貴連結。

書目

Alpert, Steve, *Sharing a House with the Never-Ending Man* (Berkeley, Stone Bridge Press, 2020)

Clements, Jonathan & McCarthy, Helen, *The Anime Encyclopedia*, 3rd Revised Edition: A Century of Japanese Animation (Berkeley, Stone Bridge Press, 2015)

Denison, Rayna (ed.), *Princess Mononoke: Understanding Studio Ghibli's Monster Princess* (London, Bloomsbury Academic, 2018)

Dudok de Wit, Alex, *BFI Film Classics: Grave of the Fireflies* (London, Bloomsbury Publishing, 2021)

Hara, Kunio, *33^1/ 3 Japan: My Neighbor Totoro Soundtrack* (London, Bloomsbury Academic, 2020)

Martin, Daniel, *BFI Film Classics: Kiki's Delivery Service* (London, Bloomsbury Publishing, 2022)

McCarthy, Helen, *Hayao Miyazaki: Master of Japanese Animation* (Berkeley, Stone Bridge Press, 1999)

Miyazaki, Hayao, *Starting Point: 1979–1996* (San Francisco, Viz Media, 2009)

Miyazaki, Hayao, *Turning Point: 1997–2008* (San Francisco, Viz Media, 2014)

Napier, Susan, *Miyazakiworld: A Life in Art* (London, Yale University Press, 2018)

Odell, Colin & Le Blanc, Michelle, *Studio Ghibli: The Films of Hayao Miyazaki and Isao Takahata* (Harpenden, Hertfordshire, Kamera Books, 2009)

Osmond, Andrew, *BFI Film Classics: Spirited Away* (London, Bloomsbury Publishing, 2008)

Ruzic, Andrijana, *Michaël Dudok de Wit: A Life in Animation* (Boca Raton, Florida, CRC Press, 2020)

Suzuki, Toshio, *Mixing Work and Pleasure: My Life at Studio Ghibli* (Tokyo, Japan Publishing Industry Foundation for Culture, 2018)

Wynne Jones, Diana, *Howl's Moving Castle* (London, HarperCollins Children's Books, 2009)

紀錄片

10 Years with Hayao Miyazaki (dir. Kaku Arakawa, 2019)

Isao Takahata and His Tale of the Princess Kaguya (dirs. Akira Miki, Hidekazu Sato, 2014)

The Kingdom of Dreams and Madness (dir. Mami Sunada, 2013)

Never-Ending Man: Hayao Miyazaki (dir. Kaku Arakawa, 2016)

文章、訪問及部落格

'Hayao Miyazaki Interview: Reasons why I don't make Slapstick Action Films now', *Comic Box*, October 1989. Translated by Atsushi Fukumoto, Sheng-TeTsao and Steven Feldman.
http://www.nausicaa.net/miyazaki/interviews/slapstick.html#fn2

'In This Corner of The World: An Exclusive Interview with Director Sunao Katabuchi", WaveMotionCannon.com, August 15, 2017.
https://wavemotioncannon.com/2017/08/15/in-this-corner-of-the-worldan-exclusive-interview-with-director-sunao-katabuchi/

'Interview: Miyazaki on *Sen to Chihiro no Kamikakushi*', *Animage*, May 2001. Translated by Ryoko Toyama.
http://www.nausicaa.net/miyazaki/interviews/sen.html

'Remembering Takahata Isao, 1935–2018', *Sight & Sound*, May 14, 2018.
https://www2.bfi.org.uk/news-opinion/sight-soundmagazine/comment/obituaries/remembering-takahata-isao-1935-2018

'Special Interview: Suzuki Toshio, Producer and Chairman, Studio Ghibli – Miyazaki Hayao and Takahata Isao Serving as the driver for two geniuses', Japan Policy Forum, October 11, 2013
https://www.japanpolicyforum.jp/culture/pt20131011203452.html

Abrams, Simon, 'Earwig and the Witch', RogerEbert.com, February 3 2021.
https://www.rogerebert.com/reviews/earwig-and-thewitch-film-review-2021

Brooks, Xan, 'A god among animators', the *Guardian*, September 14, 2005.
https://www.theguardian.com/film/2005/sep/14/japan.awardsandprizes

Capone, 'Comic-Con '09: Capone Chats With The Mighty Hayao Miyazaki about his Latest, PONYO!!', *Ain't It Cool News*, August 3, 2009.
http://legacy.aintitcool.com/node/41918

Ebert, Roger, '*My Neighbor Totoro*', RogerEbert.com, December 23, 2001.

https://www.rogerebert.com/reviews/great-movie-my-neighbortotoro-1993

Hikawa, Ryūsuke, 'The Classic Storytelling of Anime Director Hosoda Mamoru', *Nippon.com*, November 17, 2016.
https://www.nippon.com/en/views/b06801/the-classic-storytelling-ofanime-director-hosoda-mamoru.html#

Le Guin, Ursula K., 'A First Response to "Gedo Senki," the Earthsea film made by Goro Miyazaki for Studio Ghibli', *UrsulaKLeGuin.com*
https://www.ursulakleguin.com/gedo-senki-1

McCarthy, Helen, 'The House That Hayao Built', *Manga Max*, 1999.

Puchko, Kristy, 'Now on HBO Max: 'Earwig and the Witch' Is The Latest From Studio Ghibli', Pajiba, February 5, 2021. https://www.pajiba.com/film_reviews/now-on-hbo-max-earwig-and-the-witch-is-the-latest-fromstudio-ghibli.php

Stimson, Eric, 'Ghibli's Suzuki Reveals Circumstances Behind Laputa's Production', Anime *News Network*, September 25, 2014.
https://www.animenewsnetwork.com/interest/2014-09-24/ghibli-suzukirevealscircumstances-behind-laputa-production/.79131

"New Tweets per second record, and how!" blog.twitter.com, August 16, 2013. https://blog.twitter.com/engineering/en_us/a/2013/new-tweetsper-second-record-and-how.html

Roger Ebert, 'Grave of the Fireflies', RogerEbert.com, March 19, 2000
https://www.rogerebert.com/reviews/great-movie-grave-of-the-fireflies-1988

圖片出處

5 Jeremy Sutton–Hibbert/ Alamy Stock Photo; 6 coward_lion/ Alamy Stock Photo; 7 (Left) 2001 Studio Ghibli–NDDTM; (Centre) AUTHORS; (Right) Everett Collection Inc/ Alamy Stock Photo; 8 Gonzalo Azumendi/ Alamy Stock Photo; 9 Jérémie Souteyrat; 10–11 Jérémie Souteyrat; 12 Spencer Weiner/ Los Angeles Times via Getty; 13 Newscom/ Alamy Live News; 14 1984 Studio Ghibli–H; 15 1984 Studio Ghibli–H; 16 (Top) Newscom/ Alamy Stock Photo; (Bottom) 1984 Studio Ghibli–H; 17 HAKUHODO/ NIBARIKI/ TOKUMA; 18 (Top and bottom) 1984 Studio Ghibli–H; 19 Everett Collection, Inc./ Alamy Stock Photo; 20 1984 Studio Ghibli–H; 21 1984 Studio Ghibli–H; 22 AF archive/ Alamy Stock Photo; 23 1986 Studio Ghibli; 24 1986 Studio Ghibli; 25 STUDIO GHIBLI/ Album; 26 1986 Studio Ghibli; 27 Photo 12/ Alamy Stock Photo; 28 1986 Studio Ghibli; 29 1986 Studio Ghibli; 30 Photo 12/ Alamy Stock Photo; 31 1988 Studio Ghibli; 32 (Top and Bottom) 1988 Studio Ghibli; 33 Laurent KOFFEL/ Gamma–Rapho; 34–35 Photo 12/ Alamy Stock Photo; 36 AUTHORS; 37 AF archive/ Alamy Stock Photo; 38 1988 Studio Ghibli; 39 1988 Studio Ghibli; 40 1988 Studio Ghibli; 41 Gkids/ Courtesy Everett Collection; 42 1988 Studio Ghibli; 43 Studio Ghibli/ courtesy Everett Collection; 44 1988 Studio Ghibli; 45 1988 Studio Ghibli; 46 The Asahi Shimbun via Getty Images; 47 1988 Studio Ghibli; 48 AF archive/ Alamy Stock Photo; 50 1988 Studio Ghibli–N; 51 1988 Studio Ghibli–N; 52 Jérémie Souteyrat; 53 Photo 12/ Alamy Stock Photo; 54–55 1988 Studio Ghibli–N; 57 STUDIO GHIBLI/ Album; 58 1991 Hotaru Okamoto–Yuko Tone–Studio Ghibli–NH; 59 1991 Hotaru Okamoto–Yuko Tone–Studio Ghibli–NH; 60 Photo 12/ Alamy Stock Photo; 61 1991 Hotaru Okamoto–Yuko Tone–Studio Ghibli–NH; 62 AUTHORS; 63 1991 Hotaru Okamoto–Yuko Tone–Studio Ghibli–NH; 64 1992 Studio Ghibli–NN; 65 1992 Studio Ghibli–NN; 66 Jérémie Souteyrat; 67 1992 Studio Ghibli–NN; 68 1992 Studio Ghibli–NN; 69 Photo 12/ Alamy Stock Photo; 70 1992 Studio Ghibli–NN; 71 1992 Studio Ghibli–NN; 72 1993 Saeko Himuro–Studio Ghibli–N; 73 1993 Saeko Himuro–Studio Ghibli–N; 74 1993 Saeko Himuro–Studio Ghibli–N; 75 Everett Collection Inc/ Alamy Stock Photo; 76 1994 Hatake Jimusho–Studio Ghibli–NH; 77 1994 Hatake Jimusho–Studio Ghibli–NH; 78 Buena Vista Home Video/ Courtesy Everett Collection; 79 1994 Hatake Jimusho–Studio Ghibli–NH; 80 1994 Hatake Jimusho–Studio Ghibli–NH; 81 1994 Hatake Jimusho–Studio Ghibli–NH; 82 1995 Aoi Hiiragi/ Shueisha–Studio Ghibli–NH; 83 1995 Aoi Hiiragi/ Shueisha–Studio Ghibli–NH; 84 1995 Aoi Hiiragi/ Shueisha–Studio Ghibli–NH; 85 Gkids/ courtesy Everett Collection; 86–87 1995 Aoi Hiiragi/ Shueisha–Studio Ghibli–NH; 88 Photo 12/ Alamy Stock Photo; 89 1995 Aoi Hiiragi/ Shueisha–Studio Ghibli–NH; 90 1995 Aoi Hiiragi/ Shueisha–Studio Ghibli–NH; 91 (Top) AUTHORS; (Bottom) 1995 Aoi Hiiragi/ Shueisha–Studio Ghibli–NH; 92 1997 Studio Ghibli–ND; 93 1997 Studio Ghibli–ND; 94 1997 Studio Ghibli–ND; 95 Album/ Alamy Stock Photo; 96 The Asahi Shimbun via Getty Images; 97 1997 Studio Ghibli–ND; 98 1997 Studio Ghibli–ND; 99 Globe Photos/ ZUMAPRESS.com; 100 1997 Studio Ghibli–ND; 101 1997 Studio Ghibli–ND; 102 1999 Hisaichi Ishii–Hatake Jimusho–Studio Ghibli–NHD; 103 1999 Hisaichi Ishii–Hatake Jimusho–Studio Ghibli–NHD; 104 Photo 12/ Alamy Stock Photo; 105 1999 Hisaichi Ishii–Hatake Jimusho–Studio Ghibli–NHD; 106 1999 Hisaichi Ishii–Hatake Jimusho–Studio Ghibli–NHD; 107 (Top and Bottom) 1999 Hisaichi Ishii–Hatake Jimusho–Studio Ghibli–NHD; 108 2001 Studio Ghibli–NDDTM; 109 2001 Studio Ghibli–NDDTM; 110 (Top) Jennifer Abe/ Alamy Stock Photo; (Bottom) AF archive/ Alamy Stock Photo; 111 Everett Collection Inc/ Alamy Stock Photo; 112–113 2001 Studio Ghibli–NDDTM; 114 The Asahi Shimbun

via Getty Images; 115 Entertainment Pictures/ Alamy Stock Photo; 116 2001 Studio Ghibli–NDDTM; 117 Jérémie Souteyrat; 118 2002 Nekonote–Do–Studio Ghibli–NDHMT; 119 2002 Nekonote–Do–Studio Ghibli–NDHMT; 120 2002 Nekonote–Do–Studio Ghibli–NDHMT; 121 Photo 12/ Alamy Stock Photo; 122 2004 Studio Ghibli–NDDMT; 123 2004 Studio Ghibli–NDDMT; 124 Photo 12/ Alamy Stock Photo; 125 2004 Studio Ghibli–NDDMT; 126 (Top) REUTERS/ Alamy Stock Photo; (Bottom) Francis Specker/ Alamy Stock Photo; 127 2004 Studio Ghibli–NDDMT; 128 (Top) and (Bottom) 2004 Studio Ghibli–NDDMT; 130 2006 Studio Ghibli–NDHDMT; 131 2006 Studio Ghibli–NDHDMT; 132 TORU YAMANAKA/ AFP; 133 Photo 12/ Alamy Stock Photo; 134 2006 Studio Ghibli–NDHDMT; 135 2006 Studio Ghibli–NDHDMT; 136 2008 Studio Ghibli–NDHDMT; 137 2008 Studio Ghibli–NDHDMT; 138–139 2008 Studio Ghibli–NDHDMT; 140 2008 Studio Ghibli–NDHDMT; 141 (Top) UPI/ Alamy Stock Photo; (Bottom) Horizon Images/ Motion/ Alamy Stock Photo; 143 Everett Collection Inc/ Alamy Stock Photo; 144 2010 Studio Ghibli–NDHDMTW; 145 2010 Studio Ghibli–NDHDMTW; 146 STUDIO GHIBLI/ Album; 147 2010 Studio Ghibli–NDHDMTW; 148 2010 Studio Ghibli–NDHDMTW; 149 2010 Studio Ghibli–NDHDMTW; 150 Photo 12/ Alamy Stock Photo; 151 2011 Chizuru Takahashi–Tetsuro Sayama–Studio Ghibli–NDHDMT; 152 2011 Chizuru Takahashi–Tetsuro Sayama–Studio Ghibli–NDHDMT; 153 Photo 12/ Alamy Stock Photo; 154 Photo 12/ Alamy Stock Photo; 155 REUTERS/ Alamy Stock Photo; 156 Allstar Picture Library Ltd./ Alamy Stock Photo; 157 Collection Christophel Studio Ghibli/ DR; 158 2013 Studio Ghibli–NDHDMTK; 159 Everett Collection Inc/ Alamy Stock Photo; 160–161 2013 Studio Ghibli–NDHDMTK; 162 Everett Collection Inc/ Alamy Stock Photo; 163 2013 Studio Ghibli–NDHDMTK; 164 2013 Studio Ghibli–NDHDMTK; 165 2013 Studio Ghibli–NDHDMTK; 166 2013 Studio Ghibli–NDHDMTK; 167 2013 Hatake Jimusho–Studio Ghibli–NDHDMTK; 168 (Top and Bottom) 2013 Hatake Jimusho–Studio Ghibli–NDHDMTK; 169 Newscom/ Alamy Stock Photo; 170–171 2013 Hatake Jimusho–Studio Ghibli–NDHDMTK; 172 REUTERS/ Jonathan Alcorn; 173 STUDIO GHIBLI/ Album; 174 2013 Hatake Jimusho–Studio Ghibli–NDHDMTK; 175 2013 Hatake Jimusho–Studio Ghibli–NDHDMTK; 176 2014 Studio Ghibli–NDHDMTK; 177 2014 Studio Ghibli–NDHDMTK; 178 Jérémie Souteyrat; 179 2014 Studio Ghibli–NDHDMTK; 180 Photo 12/ Alamy Stock Photo; 181 Jérémie Souteyrat; 182 2016 Studio Ghibli; 183 2016 Studio Ghibli; 184 2016 Studio Ghibli; 185 Everett Collection Inc/ Alamy Stock Photo; 186 "2020 NHK, NEP, Studio Ghibli"; 188 "2020 NHK, NEP, Studio Ghibli"; 189 "2020 NHK, NEP, Studio Ghibli".

感謝以上資料來源，允許出版社在這本書中使用圖片。

我們已盡一切努力正確列出並聯繫每張圖片的來源或版權所有者，威爾貝克出版公司為任何無意的錯誤或遺漏道歉，並將在本書的未來版本中予以改正。

索引

謝辭

　　電影 Podcast 和這本書不僅有麥可和傑克的付出，同時也是眾人努力和支持的結果。就像吉卜力工作室一樣，也有很多值得稱讚的幕後玩家。

　　在小點工作室（Little Dot Studios），史提夫・瓦茲（Steph Watts）和哈洛・麥可席爾（Harold McShiel）是完美的製作夥伴，而丹・瓊斯（Dan Jones）、安妮・休斯（Annie Hughes）和凱薩琳・布雷（Catherine Bray）提供了持續的支持和靈感，我們令人緬懷的前老闆安迪・泰勒（Andy Taylor）也是如此。

　　藝術家蘇菲・莫（Sophie Mo）和作曲家安東尼・英（Anthony Ing）為 Podcast 製作了辨識度極高的片頭標誌和音樂，我們永遠感激他們。我們也要感謝過去的聲音魔術師利斯特・羅塞爾（Lister Rossel）和傑米・梅斯納（Jamie Maisner）一起編輯我們的對話。

　　感謝加入我們的 Podcast 之旅的你們，感謝羅比・柯林（Robbie Collin）、貝絲・韋伯（Beth Webb）、伊安娜・默里（Iana Murray）、亞歷克斯・杜達・德・威（Alex Dudok de Wit）的智慧和保羅・威廉姆斯（Paul Williams）。感謝你們幫助我們寫這本書；感謝山姆・克雷蒙（Sam Clements）和傑森・伍茲（Jason Woods）幫助 Podcast 起飛，感謝約翰・哈里斯（John Harris）和 Acast 的團隊。

　　我們必須感謝以下的人，他們幫助我們在吉卜力工作室這個廣闊的世界中暢行：埃文・馬（Evan Ma）、西村義明、傑夫・韋克斯勒（Jeff Wexler）、史帝夫・艾伯特（Steve Alpert）、麥可・杜達・德・威（Michael Dudok de Wit）、海倫・麥卡錫（Helen McCarthy）和安德魯・歐斯蒙（Andrew Osmond）。

　　作為吉卜力的西方粉絲，我們必須感謝電影公司映歐嘉納（StudioCanal）、GKIDS 和 Elysian 的工作人員，如果沒有他們，一開始我們就不能看這些精彩的電影。感謝凱麗・加斯金（Carys Gaskin）、湯姆・利曼（Thom Leaman）、戴夫・傑斯特（Dave Jesteadt）、露西・魯賓（Lucy Rubin）、佐伊・弗勞爾（Zoe Flower）、和尼克・麥凱（Nick McKay）。

　　感謝 Film 4 的茱莉亞・瑞葛蕾（Julia Wrigley）和大衛・考克斯（David Cox），他們讓我們首先製作 Podcast；感謝威爾貝克出版公司（Welbeck Publishing）的羅蘭・霍爾（Roland Hall）和羅斯・漢密爾頓（Ross Hamilton），他們讓 Podcast 內容得以出版成書。感謝米姆（Mim）、伊沃（Ivo）和路易莎（Louisa），感謝他們難以置信和持續地支持兩個只想談論漫畫的成年人。